U0021233

日本滑雪度假

全攻略

裝備剖析 × 技巧概念
雪場環境 × 特色行程

娜塔蝦 —— 著

暢銷
增訂版

Chapter 1

開始滑雪前，該知道的幾件事

CONTENTS
目　錄

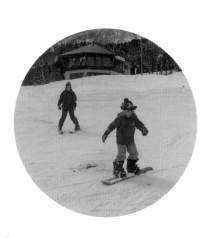

Chapter 3
各區滑雪場

CONTENTS

目 錄

Chapter 4

滑雪行程安排

王文傑 / 雄獅集團董事長

　　日本近年來積極對全世界推廣觀光旅遊，而赴日境外客源地中「台灣」送客量經常是名列前茅，基於雄獅集團已在歐美亞太各洲設立服務據點的前提下，各地「赴日旅遊」著實是近來本集團投入極大資源去發展的重要區塊。

　　我持續推動集團演進的方向，是要讓「雄獅」從旅行業轉型到生活產業，將過去服務「人的移動」轉為促成「聚眾」，至於如何「聚眾」？我切入的角度就是「興趣、偏好」。依此，雄獅在設計赴日行程中，融入不同興趣主題，例如：單車、馬拉松、登山、建築、攝影、生活美學、音樂…等，當然，也包含「滑雪」，透過「專業達人」或「意見領袖」的引領與帶路，讓志同道合的人一起旅行，相信旅程體驗會更加有感有趣有收穫。

　　本書作者Natasha娜塔蝦是從雄獅主辦「百萬滑雪特派員」徵選活動脫穎而出的，她花了三個月的時間造訪日本數十座滑雪場，將親身體驗在網站上累積內容，凝聚集結了熱衷喜好滑雪或者對滑雪有興趣的社群，之後加入本集團欣傳媒負責社群行銷，完全符合我提倡已久的「以精準『內容』經營分眾『社群』來帶動『商務』」營運模式，三年有成，為雄獅與她個人皆創高價值。

　　正因Natasha娜塔蝦從自身興趣出發，透過親身體驗所產製的內容與滑雪同好頻繁互動，對於社群關心、在意、感興趣之處是熟悉的，因此我相信本書不僅能打開華文旅客赴日深度體驗的另一扇窗，也將是滑雪愛好者在日本「滑」得更專業更盡興的新法寶。

WHOSMiNG / 插畫藝術家 & 旅遊圖文創作者

我很愛滑雪，疫情前連續七年的冬天，都有在雪場的回憶。我是在一次台灣虎航介紹日本岩手縣旅行的講座上，初次認識娜塔蝦。當時我們兩個是上下半場的講者，她負責上半場，我則是下半場。一般來說通常要輪到我講之前，都還是會再次把握最後時間好好複習講稿，確保能掌握上台時的表現。但娜塔蝦當天講的滑雪分享，讓我很認真的分心聽起講座。日本的滑雪旅行真的有種讓人著迷的魔力，謝謝娜塔蝦讓我有豐富的資訊可以探索更多雪場。

安田夏樹 / 西武王子大飯店國際株式會社總經理

大家好，我是安田。日本各地有很多滑雪場，其中我司旗下有些更曾是舉辦過冬季奧運及各種國際比賽的場地，廣受世界各地滑雪愛好者的喜愛，感謝滑雪專門家——娜塔蝦造訪並深度介紹日本各雪場的情報，像輕井澤算是日本最早在11月就能滑雪的地區，歡迎大家冬天能前往日本各地盡情滑雪喔！
● 日商國際西武王子大飯店管理顧問股份有限公司 台北分公司

蕾咪 / 知名理財作家、Youtuber

好幸運可以擁有娜塔蝦這樣的朋友，因為她的緣故，讓我可以在順利完成學會滑雪的願望，總是拿她的自身經驗分享，排除我在滑雪時的挫敗與恐懼，好的教練不只是自己厲害而已，更是可以同理學員的挫敗感，讓我也能同享滑雪的樂趣！

重要的是，除了單純滑雪的資訊外，她的書中總是滿滿的景點美食乾貨，讓我享受滑雪之餘，也能享受各種旅行的美好。

隱藏角色 / 部落客

我愛滑雪。在鬆雪上如打水漂般騰雲駕霧的感覺，滿足了我心中的小男孩想成為絕世輕功高手的夢。每年都排除萬難跟老婆說好，孩子幫忙顧幾天，我要去日本當大俠。

但大俠不識路，怕踩雷，但且遵循娜塔蝦的日本滑雪度假全攻略心法，少走彎路，早日修成正果。因為娜塔蝦也是美食獵人，跟著她都會有好吃的，邊吃邊滑，人生快哉！

小布少爺 / 親子旅遊人氣作家

如果你也是滑雪觀望者，對滑雪非常有興趣，但又不知道從哪邊入門，我超推薦大家來看看這本書，內容解答了許多滑雪新手的疑問，還有27座滑雪場詳細情報，簡直就是超推坑的滑雪工具書！

小克（江若榛）/ 滑雪教練

滑雪讓我看到我自己，讓我冷靜也讓我激動。從12年前很少人知道這是什麼運動，到現在盼到細心整理的滑雪書籍實在是開心。不用在電腦上打開20多個雪場瀏覽視窗，看到眼花或是看著日文網站亂猜一把。這本書無疑是對滑雪愛好者的肯定，也是入門者的良伴。

夏珮玲 / 滑雪教練

眾所期待的入門滑雪書籍終於出爐了耶，大大感謝娜塔蝦！這本書簡直是滑雪初心者的解惑寶典，簡單明瞭的排版及清楚實用的資訊，能輕輕鬆鬆回答各種小問題，立馬列入我滑雪揪團的必備說明工具，讓我團上的新朋友們，能夠更快進入狀況，踏入滑雪這項迷人的活動！

大麥 / 滑雪教練

滑雪世界，由此開始！

看著身邊的親朋好友紛紛對滑雪產生興趣，不管是無經驗的想要嘗試；曾略嚐雪味的再續前緣到熟手渴望滑遍各大山頭解癮！身為雪癌患者的我遇見越來越多同好進入滑雪世界感到欣慰（？）不已。滑雪是種休閒與技術並重的活動，而多年的教學經驗使我深感系統性的重要（偷懶省事的秘訣在此啊）。

資訊爆炸時代總讓人不禁感嘆：真是網（ㄐㄧㄚ）頁（ㄅㄢ）太多！時間太少！而『日本滑雪度假全攻略』正是書如其名。跟團好？還是自助好？娜塔蝦分析給你聽；雪場選擇困難症？不要緊，娜塔蝦幫你細細比較、列出重點；不只想滑雪，吃貨旅行魂發作？食、玩專業的娜塔蝦絕不讓你錯過！除了滑雪相關周邊資訊一應俱全，更有豐富實戰經驗的小貼士幫我們在滑雪之路上逢凶化吉（例如錢花很兇之類的）… 不管你需要以甚麼方式獲取滑雪資訊、懶人包模式、單點深入了解、線性旅程規劃……本書就是你的滑雪全制霸！你的滑雪旅程，由此開始！

陳瑤琦 / 滑雪教練、體育主播

娜塔蝦，終於出書了！淺顯易懂的文字加上清楚的附圖，讓對滑雪有興趣的朋友可以放心入手。不曾接觸滑雪的人，可以藉此對滑雪運動有進一步的概念。已經愛雪成癡的朋友，透過這本書，從交通、住宿、美食，甚至是周邊的特殊祭典或活動也能一覽無遺，有了它，你也能輕易做好計畫，展開屬於你自己的滑雪之旅。

Billy（李君偉）/ 滑雪教練

近年來在台灣冬季掀起的一股熱潮－滑雪，漸漸讓非雪國的台灣在春夏玩樂過海邊、溪邊後，成為了另一個男女老少們期待的話題活動。本書作者娜塔蝦以自身在日本雪場跑透透的經驗，為不知如何開始規畫滑雪行程的讀者們做了最完善的介紹。從地點、飲食、雪場選擇等等，由淺入深的引導讀者們有更明確的了解，讓滑雪不再是遙不可及的運動！

Ernest Lin （林郁翔）/ 滑雪教練

　　帶這本書回家，如果你還沒踏入滑雪運動這大門。它提供你進入滑雪運動所需的基本知識，省去在網路上從文章海中搜尋資料的時間與精力。帶這本書回家。如果你已經著迷於本片100%天然、健康的白色鴉片之中難以自拔。它將會是你在計畫下一趟舒緩旅程的最佳夥伴，娜塔蝦將她這幾年走訪各個雪場的特色都分享在這了。帶這本書回家吧。因為我也有一本。

花枝 （王文淵）/ 滑雪教練

　　滑雪是一趟旅行，至少對於出身亞熱帶的台灣人是這樣子的。推薦給想認識滑雪或開始滑雪的初學者，透過本書可了解滑雪運動的環境，以及安排滑雪行程所需的豆知識。可讓讀者在安排滑雪行程上更加得心應手，也可初步的了解滑雪運動不可欠缺的衣著裝備等事項，讓滑雪更加舒適安全。不妨今年就來安排一趟滑雪旅行，相信你也會愛上它。

阿強 （楊承翰） / 滑雪教練

是的沒錯。滑雪就是項這麼容易讓人著迷的運動！

隨著資訊的進步、交通的發達，即便我們身處於亞熱帶的台灣，滑雪也已經不再是一件遙不可及的事情了。

娜塔蝦憑藉著熱情、愛吃與毅力讓這本全方位的滑雪工具書問世，如果你從未滑過雪，此書將一步一步地帶著你掉進滑雪世界的漩渦（然後再也爬不出來）。

如果你是愛玩客，此書詳盡的介紹日本27個知名雪場，絕對是你征服每一座雪山的最佳導覽，老司機已經開車了，還不上車嗎？

最後我還是那句老話，如果你還沒試過滑雪這項運動，請不要輕易嘗試，不然你每年會莫名其妙的少掉很多假、不見很多錢。因為，一旦開始，就再也停不下來。

Phil Lai （賴淙民） / 滑雪教練、 二世谷追雪滑雪學校共同創辦人

滑雪從來不是一件輕鬆容易的事情。

還沒出門就煩惱行李準備，而雪場卻遠在異國的深山裡。大包小包、千里跋涉、搞定一切裝備與雪票，這一切的辛勞，都因搭上纜車，一覽銀色世界而緩解，而下纜車之後的馳騁更使人樂此不疲。

我相信這本書能有助於你減輕事前準備的辛勞，就讓我們專注在滑雪的快感上吧。

阿政（鄭其政）/ 滑雪教練

　　滑雪上癮了，可能一輩子都戒不了。只能冬季都到雪場報到治療，才能減緩思雪病。滑雪是種挑戰舒適圈的運動，不論初學、進階或專家，滑行時只要發現心跳加速，呼吸緊湊感或些微恐懼時，就是離開了自己的舒適圈，如果基礎能力扎實，滑雪技巧觀念正確，相信自己、相信板子而成功克服此困境，就擴大自己舒適圈了。

　　如果還沒嘗試過滑雪的、剛入滑雪坑的或想了解更多日本滑雪的資訊，這本書能讓你對滑雪更有概念，並且可以初略了解裝備、雪場介紹以及滑雪行程規畫等。別猶豫，快跟著娜塔蝦的滑雪全攻略，一起來滑雪！

小谷（簡谷淵）/ 滑雪教練

　　教學的時候都會有學員問我雪場有什麼好吃的，推薦的餐廳等等……，在滑雪的時候不太講究吃的我，多虧娜塔蝦發揮美食部落客精神，整理出許多雪場美食，讓我可以很快回答學員直接考娜塔蝦的部落格。除了雪場美食以外，相信這本書對想入門滑雪的朋友，也是非常實用的工具書，希望大家能夠盡情享受滑雪樂趣。

滑雪這條路上，我繼續前進

◎娜塔蝦

《日本滑雪度假全攻略》推出修訂版！

距離初版上市過了4年，期間收到很多粉絲與讀者們鼓勵。記得前陣子參加滑雪活動聚會，被幾位讀者認出，他們很興奮的分享：

「因為這本書，我也下定決心去滑雪。」

「娜塔蝦，謝謝你！第一次去滑雪什麼都不懂，這本書幫我順利完成滑雪體驗。」

「疫情期間不能出國，常常翻著妳的書，想念滑雪的時光。」

沒想到這本書有如此大的迴響，真的很開心！

猶記得當年我的單板滑雪初體驗，前兩天摔得慘兮兮，也無法順利站起來，貼在地面的時間比站立的時間多呢。休息時間覺得心灰意冷，想說是不是放棄吧？還好有一群愛滑雪的朋友鼓勵我，加上不服輸的個性，我決定堅持下去，繼續挑戰。

這一滑，就是10年過去了，從跌跌撞撞的新手到雪上飛，成為雄獅滑雪特派員到日本近30個滑雪場採訪；以及考取加拿大單板教練證照、並且學習雙板滑雪，每年固定揪團一起去滑雪。我了解努力是有收穫的，只要正確與持續學習，滑雪不難，一定會上手的。

這就是《日本滑雪度假全攻略》誕生的契機。第一次滑雪免緊張，包含了滑雪入門知識與概念、新手最常遇到的問題，在書中都能找到解答。而會滑雪的朋友，

日本各大滑雪場的攻略、交通住宿和大家最愛的美食情報，通通都有；修訂版更從27個滑雪場，增加到33個滑雪場呢！希望這本書，能幫助你規劃更精彩的滑雪假期。

　　也要說，經過幾年的疫情，身邊好多朋友都說，「早知道當初就跟你一起去滑雪啦。」如果你曾有想要滑雪的念頭，莫再蹉跎光陰，去實現它吧！讓這本書助你一臂之力。滑雪真的超好玩，快跟我一樣成為「雪癌患者」，愛上在銀白色世界急速馳騁的快感！

　　最後謝謝支持我的家人們，爸媽以及老公；我的滑雪好夥伴艾維斯Avis，協助提供雪場照片的劉榮盛、林飛揚，和城邦出版社編輯Vicky。特別感謝雄獅旅遊王文傑董事長為這本書撰寫推薦序文，以及雄獅滑雪組組員們支持。

開始滑雪前，該知道的幾件事

幾月去滑雪最好？

　　所謂「滑雪場開放」，是指滑雪場內的滑雪纜車有營業、販售滑雪纜車票的時間。也要積雪量夠多，滑雪遊客才能搭乘纜車，從山頂滑雪下來。如果你只是想路過滑雪場看看雪、摸摸雪，也能參考這份資料，在最多積雪時候到訪，更美也更好玩！

先來看看幾個日本熱門滑雪場的2022年冬季開放日期

長野縣　輕井澤滑雪場	11/3～4/21
長野縣　志賀高原滑雪場	12/1～5/7
山形縣　藏王溫泉滑雪場	12/16～4/1
北海道　二世谷比羅夫滑雪場	12/3～5/7

　　算一算日本雪季長達半年，那究竟幾月去滑雪最好呢？11月降雪，部分滑雪場開始營業，例如輕井澤是日本每年最早開放的幾個滑雪場之一，不過可得靠老天賞臉，若雪量不夠，可靠人造雪機來補足，但雪質雪量就會跟雪季中有差別。通常1-2月降雪量多且穩定，是遊客最多的季節。而滑雪場開放初期，可能只有開放幾條滑道而已，假日會有排隊人潮等著上纜車。季末4-5月也有類似情況，雪融了、或是春雪比較溼黏，並且只開放部分滑道。

　　纜車票價表也是參考依據。每個滑雪場的季初、季中、季末時間區段不同，也會有不同的纜車票價格，以二世谷比羅夫滑雪場過往的纜車票一日券為例，有三種票價：

11/23～12/10	12/11～3/20	3/21～4/7	4/8～5/6
4,100日幣	5,900日幣	4,100日幣	3,400日幣

　　票價最貴的時段，就是雪況最棒的時候。季中雪況最好，纜車票貴，相對的人也最多。季末人少又省錢，代價是雪況較差。想要幾月去滑雪，就看個人選擇囉。

夏天也能到日本滑雪？！

你沒看錯，在日本夏天也能滑雪呢。這可不是室內滑雪，是貨真價實的滑雪場喔。位在山形縣的月山滑雪場，因為冬天積雪量太多(高達1,200M！)滑雪中心、飯店等設施都埋在雪中，一直到春雪稍融，才能整頓設施開始營業，從4月中營業至7月，是日本唯一的夏季滑雪場。日本職業選手也會到此進行夏季訓練。

娜塔蝦小提醒

以下列出日本幾個冬天節日，避開假期，才不會花了昂貴的住宿費，到了滑雪場又是人擠人。

1月1日：元旦
1月的第二個星期一：成人節三連休
2月11日：建國紀念日
3月20或21日：春分日
4月29日：昭和日
5月3日：憲法紀念日
5月4日植樹節
5月5日兒童節

從昭和日至兒童節，包含前後周末，會有長達一周的假期，被稱為**黃金周（GW）**。

韓國 v.s. 日本，去哪滑雪好？

住在不下雪的台灣，想要滑雪只能朝國外發展。日本和韓國是一般人熟悉的北國，究竟去哪滑雪好呢？

在日韓都滑過雪的朋友分享親身體驗，韓國的雪季開始的比較早、也比較短。雪質來說偏硬，不像日本有鬆軟綿密的粉雪。雪質對於滑雪者有什麼影響呢？滑行的爽度，甚至跌倒的觸感，都很不一樣啊。

造成日韓滑雪環境的差異，主要是地理位置。同樣都仰仗來自西伯利亞的冷氣團帶來降雪，首當其衝的韓國氣溫低，但雪質就比較乾硬。冷氣團在通過日本海之後，夾帶豐沛水氣，讓日本有著超棒的降雪量，尤其在靠近日本海的新潟一帶，更被稱為雪國。雪質也更為柔細。

滑雪場規模也是影響因素。日本大型滑雪度假村較韓國多，滑雪場的滑道數量較多、滑行距離長，也是滑雪上癮者選擇到日本滑雪的主要考量。也因為台灣遊客多，許多日本滑雪度假村都有會說中文的工作人員，如星野TOMAMU度假村、安比高原、苗場等，有中文簡介或標示，滑雪遊玩更為便利。

但韓國滑雪場也有優點，離都市近，大都發展出一日遊行程，費用包括來回交通、整套滑雪裝備租借和中文或英文教學。且韓國滑雪費用較低，適合旅行同時想滑雪的人，或是從沒經驗、想體驗滑雪的新手。但若是想要紮實的學習滑雪，徹底體會在銀白色世界中馳騁的快感，建議要花3天以上的時間，到日本滑雪場好好感受一番囉。日韓兩地的交通都很便捷，韓國直飛首爾，有從首都圈出發的一日遊。日本的東京、仙台、新潟、北海道等都有直飛航班，冬季期間有巴士接駁至鄰近的滑雪場。

娜塔蝦小提醒

韓國熱門滑雪場：昆池岩渡假村（LG Konjiam Resort Seoul）、Alpensia 渡假村滑雪場、洪川大明雪場渡假村、龍平滑雪渡假村。

日本熱門滑雪場：星野 TOMAMU 度假村、安比高原、苗場滑雪場、輕井澤滑雪場、二世谷滑雪場。

滑雪該學選雙板（Ski）或單板（Snowboard）滑雪？

先來搞懂什麼是雙板（Ski）和單板（Snowboard）滑雪。歷史悠久的雙板滑雪是大家所熟稔的，腳上踩著兩根細長的滑雪板，手中握著兩根雪杖，滑行姿勢是正面面對山下滑行。單板滑雪類似衝浪或滑板，雙腳固定在同一張滑雪板上，滑行時從正面向下開始練習，主要會是側身向下滑行。

我在第一次滑雪時，也迷惑了一下：「該選該選雙板或單板滑雪？」「哪個比較簡單？」「聽說單板滑雪比較難、容易受傷？」但經過多年滑雪經驗，加上滑雪教練的身份，我只能說：「都很難！」任何運動都需付出時間學習。就像騎腳踏車，一開始也不是跨上坐墊，馬上就能移動前進吧？但只要付出時間與努力，一定能學會的。

以入門和進階難易度來說

勉勵各位之後，還是要認真分析兩者。不可否認的是雙板滑雪上手快一些，一個早上就能順利滑行移動，甚至拍幾張帥照。同一時間，單板滑雪者可能還在跌跌

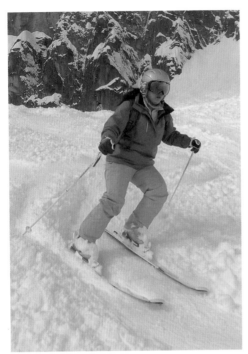

雙板滑雪

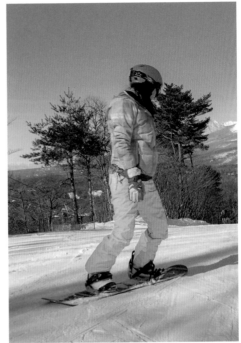

單板滑雪

撞撞。入門雖慢了些，但單板滑雪有了一定程度就能整個滑雪場全山跑透透。雙板滑雪真要到處跑，技術門檻需求比較高。

　　前面提到的滑行姿勢，其實也是個重點。雙板滑雪正面滑行，速度感確實(也就是會有速度快到嚇死人的錯覺)。單板滑雪因為側身滑雪，對速度感不那麼直接，也能降低滑行的緊張感。

　　如果有滑板、衝浪經驗，學習單板滑雪也會很快上手喔。會直排輪的學雙板滑雪也是事半功倍。

以裝備來說

　　雙板滑雪的雪鞋比較硬，尤其關節處卡的很緊，滑行時還不會察覺，脫下滑雪板時看到行走緩慢、像機器人一樣僵硬移動的人，肯定是雙板滑雪者啦。對比之下單板滑雪的雪鞋就舒適多了。

小孩、長者請優先考慮雙板滑雪

　　單板滑雪因為雙腳同時固定在板子上，在學習初期比較會摔跤、要花較多力氣才能重新站立，因此建議肌耐力較差的10歲以下兒童、50歲以上長者選擇雙板滑雪較適宜。

　　沒有絕對該滑哪一項。單板帥氣、雙板悠閒，今年，你要選哪個滑行項目呢？

娜塔蝦小提醒

Don't worry，沒有運動基礎也可以滑雪的！平日請做些小運動增加肌耐力，例如爬樓梯練練股四頭肌和臀大肌，仰臥起坐鍛鍊核心肌群，跳繩訓練節奏感和協調能力。我在出發前三個月都會徹底執行，不論上班、搭捷運、回家，只要遇到樓梯就爬。做好行前訓練，才不會「上場腿酸，下場腿軟」喔。

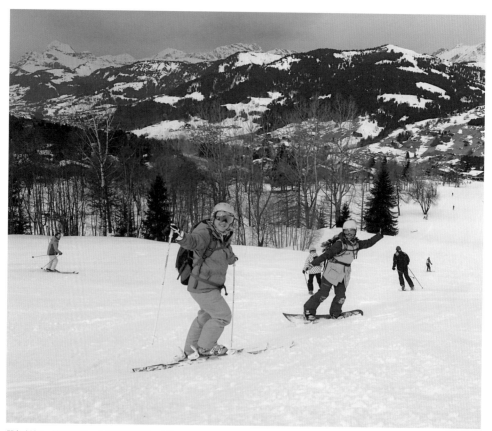

單板帥氣，雙板悠閒，今年你選擇哪一項？

滑雪該自助還是跟團？

什麼是滑雪團？

　　顧名思義就是專門滑雪的旅行團。台灣多家旅行社推出的日本滑雪團，通常為5日行程，扣除頭尾兩天交通，三天都在滑雪場滑好滑滿。團費包括了交通、住宿、部分餐食、保險、滑雪纜車票、滑雪板和雪鞋租借，最讚的是隨團配置說中文的滑雪指導員，不會有語言隔閡。那究竟滑雪要跟團還是自助呢？

可以由以下三點來評估：

● 滑雪地點

　　絕大多數的日本滑雪場在荒郊野嶺，拿台北比喻，近一點的在陽明山，遠一點就是清境農場甚至大禹嶺了。想想看當你抵達桃園機場，要拉著行李箱上大禹嶺，要換多少班車，高鐵車票也不便宜。像我有自己的滑雪板，再背上一副沉重的滑雪器材趕車，實在折騰人。所以若目的地的滑雪場偏遠、離機場遠、交通接駁班次又少，例如東北地區的藏王溫泉、雫石等，這時候就推薦參加滑雪團啦，從機場搭乘遊覽車直達滑雪場，省時省力。如果要去的滑雪場離都會圈近，例如搭乘新幹線就可到的GALA湯澤、輕井澤等，就可以考慮自助旅遊。

● 滑雪需求

第一次滑雪者，我會建議跟團。首先是有人打點大小事，當你還搞不清滑雪需要那些裝備，滑雪團已都幫團員們準備妥當。其次，日本當地不一定有駐站中文教練，而滑雪團都有配隨團滑雪指導員，幫助團員輕鬆學習。

我第一次滑雪就是參加滑雪團，當時網路上沒有太多資訊，一切就交給旅行社處理，跟著教練上課學習，打下好的基礎。最棒的是認識一群滑雪同好，到現在仍然會一起相約出國滑雪，這算是參加滑雪團最大的收穫之一。

已有過幾次滑雪經驗，不需要教學了，就可以考慮自助遊。相反的，若有滑雪經驗，但是還想上課進修者，也可以考慮滑雪團的練功團或是升級班，是針對中高級程度推出的教學內容。

● 滑雪自由行

已經會滑雪了，但同行的親友有新手或是小孩，就建議跟團囉，讓他們跟著指導員學習，中午用餐和晚上休息時碰面，其他時間就各自行動，無須因要照顧親友而無法盡興滑行。部分滑雪團有「滑雪自由行」方案，若不需教學、租借裝備可扣除部分費用，是介於參團與自助之間的折衷方案。

娜塔蝦小提醒

滑雪團費比一比

滑雪團費包括前述的各項元件，若是看到低於行情價格的滑雪團，請仔細看看團費包含項目，可能不含晚餐，或是裝備、教學、升等雙人房要另外加價。每班教學人數也是比較重點，從4人到10多人一班，教學品質和費用自然也大不相同。

滑雪場要買門票嗎？怎麼收費？

　　滑雪場不像遊樂園入場要購票。把它想成一個大公園，誰都可以走進去逛逛、拍拍照，但是有些設施需要付費，那就是滑雪纜車。

　　滑雪場都是依山而建，有坡度才能滑行。而要到山上不是用走的（會累死人），是搭乘滑雪纜車。大型滑雪場可能有10多條不同的纜車，在滑雪場內上下移動。要搭乘這些纜車，就要購買「滑雪纜車票」（Lift ticket，也稱為雪票）。

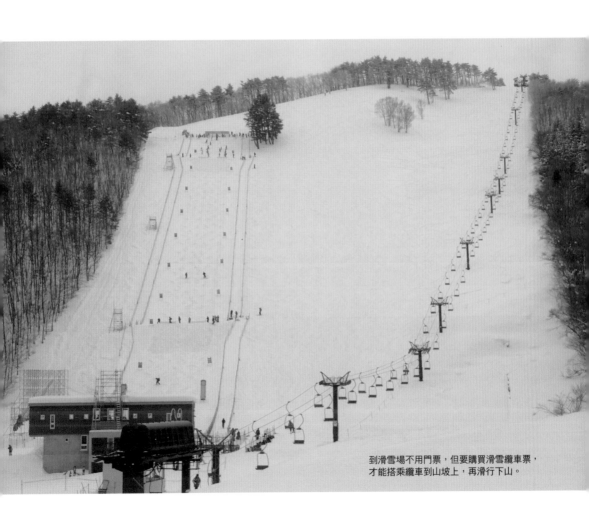

到滑雪場不用門票，但要購買滑雪纜車票，
才能搭乘纜車到山坡上，再滑行下山。

票價

　　纜車票價依使用時間而不同。短至一回券（只搭乘一次纜車）、4或5小時券，一日券，到連續多天使用的多日券、整季使用的季票等；使用天數越長，日平均價格越便宜。小孩和長者有部分折扣。有些滑雪場為了吸引親子遊客，推出小學生免費搭乘滑雪纜車的方案，但需要大人陪同搭乘。

購票地點與折扣

　　滑雪中心會有售票處，大型滑雪場會有兩處以上的購票地點，在主要入口或是滑雪場上會有個售票亭。很多滑雪場推出早鳥優惠，提早在夏季或秋季購票，會有高至5折的折扣，但不能退票、也無寄送到海外。退而求其次，到了滑雪度假村飯店或附近住宿設施，可能會有折扣票價，請詢問櫃檯人員。

滑雪中心外側或內部或有售票櫃台。

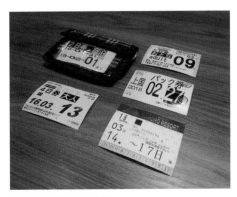

纜車票夾與紙本式纜車票

過去曾買到Tokyu集團的早鳥優惠纜車票，一日票只要3,200日幣，可使用在該集團的白馬、二世谷比羅夫等滑雪場。（二世谷比羅夫滑雪場當時一日票原價5,500日幣）

票卡形式

　　纜車票形式分為紙片式和磁卡式，前者將使用期限印在紙本票券上，搭乘纜車時要出示給纜車管理員。使用磁卡的滑雪場纜車入口有閘門，刷卡感應才能進入搭乘。磁卡式纜車票購票時要付押金500或1,000日幣，歸還磁卡之後退費。不論紙卡或磁卡，可以使用滑雪纜車票夾配戴在手臂上，方便識別。在滑雪場的賣店都能買到票夾，基本款3-500日幣左右。

　　此外，有些滑雪場會在入口附近隔出一區兒童玩雪區，可以玩雪橇、甜甜圈（像輪胎一樣，坐在上面從山上滑下來）等遊樂設施。進入這區域要另外購票，或是免費入場、另付租借雪橇等用具的費用。

　　總之，如果只是路過滑雪場，想拍幾張雪景為背景的美照，不需要買票。如果要玩雪地遊樂設施以及滑雪，就要購票囉！

 娜塔蝦小提醒

滑雪請帶足夠的現金！
滑雪纜車票價並不便宜，一日券約在4,000-8,000日幣之間。而日本部分中小型滑雪場售票處和餐廳只收現金、不提供刷卡服務，現金不夠就糟糕了。磁卡纜車票需要的押金費用（約500-1,000日幣）也請預估進去。

滑雪纜車的種類

　　前一章節解說滑雪纜車票，接著就來介紹滑雪纜車，不同種類的纜車有不同的搭乘方式，新手一定要注意。

魔毯（Magic Carpet）

　　距離短、移動速度慢的電動輸送帶。經常設置在初學者地區，給第一次滑雪者和兒童，或是戲雪者使用。

魔毯（照片由雫石王子大飯店提供）

吊椅型纜車（Chairlift）

　　滑雪場最常見的纜車種類，就像連續在軌道上循環的座椅，乘坐時是穿著滑雪板移動至搭乘區（單板滑雪者需脫下一腳方便滑行），等待座椅移動到後方再坐下。

　　吊椅型纜車從單人到6人座椅都有，單人座椅多在山頂陡峭、不易搭建纜車的區域，一個小小的座位，沒有靠背和護欄，第一次看到時著實令人膽戰心驚，覺得

窄小的吊椅型纜車

雙人纜車

害怕的話請深呼吸，握緊吊椅旁的桿子即可。多人的吊椅上方會有安全桿（Safety bar），在離開搭乘區後自動降下或自行手動拉下，務必全程扣好以策安全。部分纜車或有踏板可以擱腳，大型的吊椅型纜車還會有罩子阻隔外面的風雪。

　　九成以上的吊椅型纜車只上不下，也就是只能搭乘上山，不能坐下來，搭乘前請務必確認滑道難易度是自己可以滑行下山的。

 娜塔蝦小提醒

搭乘吊椅型纜車的5個注意事項！

普及率最高的吊椅型纜車，搭乘時有很多注意事項。

1. 單板滑雪初學者，上纜車之前先熟練單腳直板滑行，才能安全順暢的下纜車。

2. 纜車站上下車處都有看守人員，遇到緊急情況會按下纜車停止鈕（例如有人下纜車跌倒）。因為纜車是持續移動的，若是下纜車時不小心跌倒，要儘速移動到左右兩側，以免被後方的纜車座椅或滑雪者追撞。

3. 新手和小孩搭乘纜車時可告知纜車人員，大多數的纜車員會協助在纜車進站時調降速度，讓滑雪者比較容易上下纜車。

4. 年紀較小的孩童個頭小，座椅通常坐不滿，會從護欄縫隙之間滑落，需要大人協助抱上座椅。孩童搭乘吊椅型纜車要有成人陪同，以保安全。

5. 坐在吊椅纜車上時盡量不要整理裝備，也不要將手套等物件放在空著的座椅上，很容易因為搖晃而掉落。雙板滑雪者請留意別掉落雪杖。

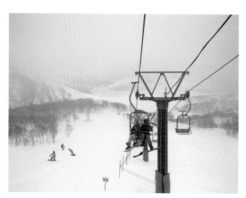

雙人纜車

外側有罩子的四人纜車

廂型纜車（Gondola）

　　類似台北貓空，或是南投日月潭纜車的車廂型纜車，滑雪者須脫下雪板，放置在車廂外的固定架，或是拿著進入搭乘。以規模區分，廂型纜車又分為兩種，一種是纜索上有多個小纜車同時循環移動，可坐4-8人。另一種大型的廂型纜車纜索上只有一個車廂，可搭乘數十人甚至百人，無座位，站立搭乘。一座滑雪場通常只有1-2座廂型纜車，小規模的滑雪場甚至沒有。廂型纜車載客量大、移動速度快，乘坐時不受戶外風雪影響，比較舒適。移動距離長，搭乘時間會比吊椅型纜車久，有時長達10-20分鐘，我的朋友們都有不小心搭到打瞌睡的經驗呢。

　　和吊椅型纜車不同，廂型纜車是可以搭乘下行，只想欣賞風景的遊客同樣能搭乘上山，拍照賞美景之後，再搭乘纜車下山。

小型廂型纜車與車廂外的雪板固定架

大型廂型纜車

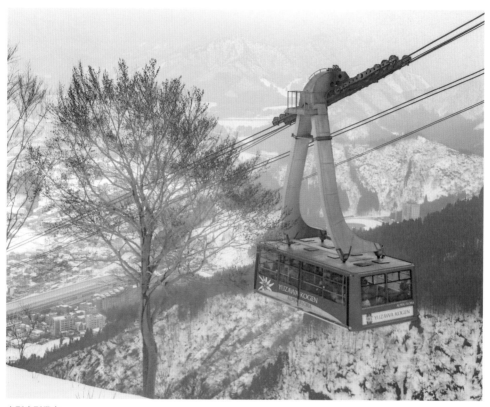

大型廂型纜車

T bar 或 J bar

　　盛行在歐美滑雪場的簡便纜車，在日本比較罕見。吊索上裝著T字型狀的伸縮拉索，搭乘方式是站立著拉著吊索的桿子（或是夾在胯下），讓吊索拖著你在雪地上滑行，速度較前幾種纜車都緩慢。雙板滑雪和一般滑行時差不多，但對單板滑雪者是個考驗，因是側身被拖拉上山，沿途須注意平衡，若出力大太可能會跌倒。

娜塔蝦小提醒

我在法國滑雪場第一次搭J Bar，先在場外觀摩外國人怎麼搭乘，研究清楚了才上場。一開始有模有樣的，心裡覺得妥當，忍不跟旁邊拍照的朋友揮手—悲劇就這麼發生了，因為重心偏移，馬上就摔了。搭乘T bar或J bar一定要全神貫注，萬一不幸跌倒，請趕快放開拉繩，不要被繼續拖行。接著要盡快離開車道，以免被後方的乘客輾壓過，這可不是好玩的。

認識滑雪場環境，從學會看滑雪場地圖開始

滑雪場地圖該怎麼看？

　　買好纜車票、認識了纜車種類，可以上場滑雪了嗎？No No No (搖手指)，還有一個重要環節，就是認識環境。最快的方法就是看滑雪場地圖，在滑雪中心、餐廳、售票亭、鄰近飯店都能免費拿取。小小的一張紙，折成可以放入口袋的尺寸，材質也盡量選擇防水耐磨，方便隨身攜帶，在雪場上隨時拿出來檢視。

　　地圖上標示交通、餐飲、纜車、售票等各項設施的位置，以及滑道資訊和雪場特殊區域。琳瑯滿目的資料印的密密麻麻，若是第一次滑雪的朋友可能眼都花了，來介紹幾項該注意的閱讀重點：

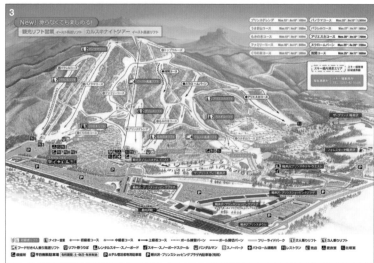

1.滑雪場地圖，折成可以放入口袋的大小
2.滑雪場地圖，打開之後有詳細資訊
3.輕井澤滑雪場地圖示意圖

地圖下方會有說明各個圖案代表的意思，例如纜車票售票處、雪具租借處、餐廳、雪道分級初級、中級、上級(高級)的顏色對照等。

重要地點

　　滑雪場地圖的設計就像面對滑雪場一樣，下面是山腳，上面是山頂。在地圖下方會有圖案對照圖，標示重要地點，例如渡假村飯店、售票處、裝備租借處、纜車站、餐廳等，是必須熟悉的地標。有的滑雪場會有一個以上的滑雪中心或對外交通的搭車地點，要記得自己抵達的是哪一個位置。通常所在的滑雪中心會有標示，或是詢問售票處的工作人員。

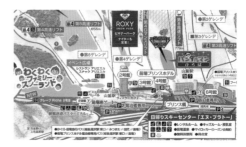

對照到滑雪場上，就能知道哪裡可以買到纜車票、哪裡可以用餐了。中大型的滑雪場會有多個售票處與餐廳，可以找離自己最近的地方購票或用餐。

滑道分級

　　地圖上黑色的直線代表纜車，旁邊各種顏色的線條代表雪道。世界各國大多通用的分級法，**綠色**代表初級，**紅色**代表中級，**黑色**或**深藍色**代表高級。同時也會寫上雪道名稱，仔細一些的還會標註滑道資訊，例如長度、坡度等，讓滑行者評估自身的能力是否能在這條滑道上滑行。大一點的滑雪場，則需看好分岔的滑道和互相銜接的纜車，才能到達想去的地點。

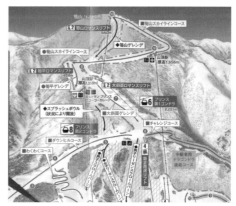

右邊「山頂駅」文字指的是纜車站的山頂站，下方的黑色直線是纜車路線。綠色、紅色、黑色的線條就是滑道。

特殊地形

地圖上標示的特殊地形，有Park、Mogul、未壓雪區。

Park（パーク），不是大安森林公園般的綠地，是指「特技公園」，雪場上架起大大的跳台、竿子或箱子，讓中高級者可以旋轉跳耀不停歇。請評估自身技術再上場，並穿戴護具以策安全。

Mogul（モーグル），雪道上布滿一個個白晃晃的小丘，被雪友暱稱為「饅頭」，名字雖然俏皮，起伏顛簸的地形卻讓滑雪者又愛又恨，高級程度者才能駕馭，除了快速轉換重心的能力，全身協調性與時間掌握也很重要。雪友的日常對話：「今天滑的如何？」「別提了，我吃了一早上饅頭！」現在你知道了，他不是去永和豆漿吃早餐，是被困在Mogul滑道啦。

未壓雪區（非壓雪コース），雪道沒有用壓雪車整理過。每天零晨三、四點左右，滑雪場的工作人員會駕駛壓雪車將雪道壓的平平整整的。未壓雪的雪道通常是中高級雪道，起起伏伏的地形，下過雪之後的隔天甚至可能雪深及膝，對高手而言刺激有趣。

禁止進入區域

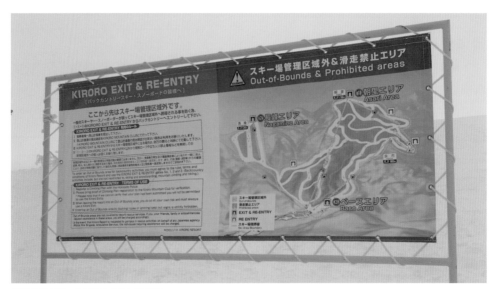

滑雪場禁止進入的地區會有告示牌警示

掛上「立入禁止」或「滑走禁止」的告示牌，就是滑雪場禁止進入的區域，滑道外或是滑雪場界外。這些地方未整地，或是嚴峻的地形，也沒有巡邏員，萬一出事搜救困難，甚至連帶引起雪崩，影響其他滑雪者就不好了。滑雪場的巡邏員會在場上巡邏，發現有人闖入界外區，輕則口頭訓誡，重則沒收纜車票，切勿以身試法。少數雪場會有條件的開放界外區域（例如北海道二世谷滑雪場），請參閱各雪場說明。

滑雪場上怎麼搞懂自己在哪裡？

下纜車、岔路都會有路標指示路線，在纜車站、餐廳外也會有大告示牌顯示雪場地圖，並標示所在地。

萬一迷路了怎麼辦？

我的路痴朋友說，就算帶了10份地圖在身上，會迷路還是會迷路呀。這時候請找到大告示牌確認自己的位置；或是往下滑行到纜車站，詢問工作人員。滑行遇到叉路請仔細分辨指示牌，是避免迷路的好方法。而迷路時，切勿貿然闖進超過自己程度的滑道，以免發生意外。

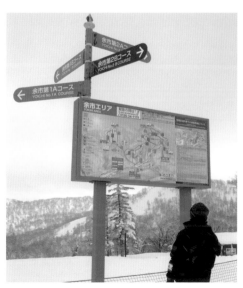

滑雪場會有路標指示路線

大看板地圖會標示所在地的位置。

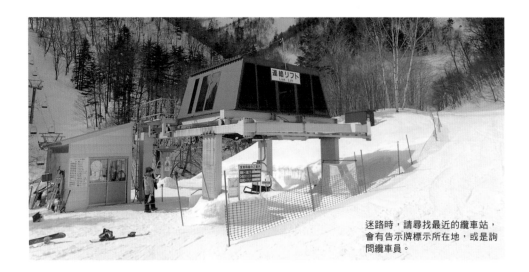

迷路時，請尋找最近的纜車站，會有告示牌標示所在地，或是詢問纜車員。

　　我在抵達滑雪度假村飯店check in之後，一定會先跟櫃台要一份地圖回房間研究，規劃隔天想滑行的路線和區域。雖然會依天氣或身體狀況調整，但多一分準備準沒錯。很多滑雪場地圖會標示特殊景點或人氣美食，也是很棒的資訊來源。

　　有的滑雪場會印製英文，甚至是中文版本，我通常會各語言拿一份對照著看，也會多拿兩三份放在口袋，萬一地圖因為潮濕破掉或遺失，還有備援。看懂雪場地圖，知道自己在哪裡、要往哪裡去，避免迷路甚至誤闖禁區，是安全滑雪的法則。

 娜塔蝦小提醒

和朋友走散了怎麼辦？

一群朋友一起滑雪，走散了該怎麼辦？先做幾件事，可以預防走散：

　　1.出發前先討論和熟悉要滑行的路線，

　　2.約定走失時的集合時間地點，例如中午在某某餐廳集合。

　　3.遇到岔路時，帶頭的人最好在岔路之前等人到齊了，再繼續前進。

我個人建議要攜帶可行動上網的裝置，保持能夠連上網的狀態，方便互相聯絡。很多人赴日旅遊會租用WiFi機，但滑雪建議上網卡會比WiFi更合適。原因是滑雪身上多一台WiFi的重量較不方便，而且多人share一台WiFi，走散時就沒網路啦。有網路，隨時掌握同行者狀態和位置，就算走散了也不用擔心。

天氣不好，滑雪場會關門嗎？

　　這是大家都很關心的問題，風塵僕僕地來到滑雪場，遇到關門就太掃興了。滑雪場的關門，是指滑雪纜車停駛，停止營業的意思。一般人會覺得風雪太大，滑雪場就會關門。這句話只對一半，雪太大不一定會關門，風太大肯定是關門的。因為狂風會讓纜車搖晃，不論吊椅型或廂型纜車，都會有危險。有時候纜車停駛不一定是暴風雪，大晴天時若風速太大，也是會關門的。另外遇到下雨、起霧，還是會照常營運。萬一打雷，纜車也會停止以保障安全。

　　纜車停駛是分開的，可能有部分區域天氣較差，停駛這區的纜車而已，通常是在接近山頂的區域，機率比較高。其他區域仍然照常營業若遇到纜車沒開，就換個雪道滑吧。非常小的機率會遇到全山關閉，通常在地勢較低的地方，還是會有一、兩條初級纜車營業。

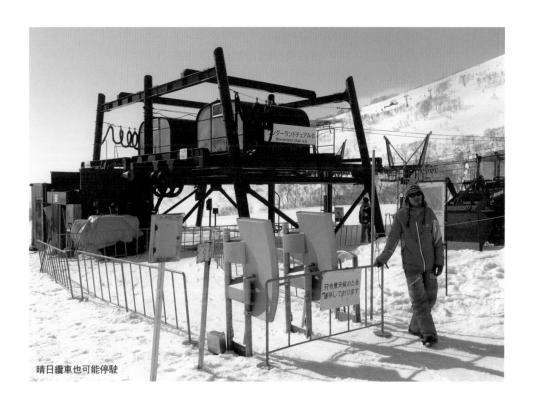

晴日纜車也可能停駛

　　另一種情況，是在雪況不如預期，滑雪場會在預定開放的營業日期之外，提早或延後營業。例如前兩年氣候異常，許多滑雪場在12月仍然等不到降雪，可能表定是在12月中開放，只能延期到月底。也有相反的情況，前年雪況很好，幾座滑雪場甚至提早開放。

 娜塔蝦小提醒

專門查詢滑雪場天氣的網站

一般查詢天氣的APP，定位地點是在大城市，而滑雪場多在郊區，而且在山上，若是用一般APP看天氣會有誤差。

日本氣象網站Weather News特別拉出滑雪場天氣專區，各大主要滑雪場有專頁，除了基本的氣溫、陰天晴天資訊，更列出該雪場目前的積雪量、風速、纜車開放情況（全部開放、部分開放或全部停駛），以及未來一周天氣預測，非常好用。

或是國外網站Snow Forecast，能查詢全世界主要滑雪場天氣，並列出早上、下午、晚上不同的天氣情況。使用方式是下拉式選單，先選擇國家和地區，再選擇滑雪場名稱來做查詢。

〔Weather News〕http://weathernews.jp/ski/
〔Snow Forecast〕https://www.snow-forecast.com/

雪地保養二三事，比起保濕你更該注意⋯

　　這章節不只女孩兒要看，男生們也要注意。嚴寒的冬季，大家都知道要擦乳液敷面膜來做好臉部保濕，但容易被忽略的，是滑雪時「防曬」也很重要。

　　雪地曬傷不是開玩笑，雖然一般人想到曬傷都是夏天、海灘、衝浪等活動，但白晃晃的雪地會反射陽光，加上高山空山稀薄，紫外線係數特別強。專

黑白分明「浣熊臉」

家指出海拔高度每上升1,000公尺，紫外線就會增加6%-10%。滑雪者整天在戶外曝曬，想不變黑也難。

滑雪會帶雪鏡，通常是臉的下半部會留下曬痕。我的滑雪朋友們到季末都頂著一張黑白分明「浣熊臉」，是不是雪友超好分辨的。因此做好防曬和保濕同樣重要，選擇防UVA和UVB的防曬品，若達到SPF50、PA+++的高防護力更好，也不用一直補擦防曬。帶著脖圍、滑雪護目鏡覆蓋臉部也是防曬的好方法。

娜塔蝦小提醒

日本旅遊保濕小撇步

日本天氣乾燥，冬天飯店房間內會開啟暖氣一整晚，隔天早上起床免不了口乾舌燥外加皮膚粗糙。有人說在桌上擺放一杯水增加濕度，但我覺得還不夠力。有浴缸的話，就在浴缸內放水；更有效的方法是將大浴巾打濕，掛在房間內的椅背上，就是最棒的天然加濕器。

想學滑雪，一定要上教練課嗎？

先說答案，除了Yes還是Yes

滑雪旅行除了安排交通住宿，很容易被忽略的一個重點就是「滑雪教學」。滑雪的眉角很多，從裝備選擇到穿戴、基本動作、滑道選擇等，光靠自己摸索，短時間很難上手的。這時候滑雪教練就是有如天使般的存在，提供全方面的協助。

什麼是滑雪指導員？

滑雪教練，或稱為滑雪指導員（(instructor)，是指受過滑雪教學訓練、擁有認證的一群人。例如我持有的加拿大滑雪指導員認證CASI Level 1 （Canadian Association of Snowboard Instructors），考試內容除了要有一定滑行能力，還包括教學流程、方式、場地選擇，如此才能有系統，循序漸進地引領新手入門。很多滑雪場內都設立滑雪學校，在日本有少部分滑雪學校會提供英文或中文教學；外語教練通常人數較少，最好能先提早預約。前幾章曾提過台灣的滑雪團，都有隨團的台灣滑雪指導員負責教學。

滑雪教練（左）講解滑行注意要點

找會滑雪的朋友教我，就沒問題了吧？

「我朋友會滑雪耶，他說他會教我，那就不用找教練啦。」當我聽到這樣的對話，只能苦笑著搖頭。首先，會滑不一定會教，有些人在雪場上是飛來飛去的高手，但面對新手可能只會說「就是這樣滑啊」。如同前面說過的，滑雪教練訓練的一環是「如何正確的教學」，尤其是在第一次滑雪的引領上，有許多練習方法，能快速地幫助初學者上手。

其次，大部分的人一年只出國滑雪這一趟，看到好雪自己滑都來不及了，哪有耐心陪著新手慢慢練習呢。有一種絕望，叫做第一次滑雪被放生；看過許多跟著朋友去滑雪，卻被拋棄在雪場上自己摸索的例子，只能說術業有專攻，有些事還是讓專業的來吧。

那可以看youtube自學嗎？

確實youtube上有大量的滑雪教學影片，對於各教學步驟解說得非常詳細，多看絕對有幫助。但滑雪指導員除了教學，還能幫忙檢視你的姿勢是否正確、動作是否需調整，這是看再多youtube影片都無法都得到的。此外，滑雪指導員還能因地制宜，依據該滑雪場的環境、當天雪況選擇適宜的雪道進行教學。

專門給小朋友的滑雪課程，會穿上背心識別

大人和小孩可以一起上課嗎？

　　小孩，尤其是5、6歲以下的小小孩，會有不同的溝通和教學方法，來幫助他們了解和學習。而且小孩的注意力容易分散，必須有特別的課程設計來讓他們投入學習。我在滑雪指導員考試時，有一節就是小朋友的教學課程設計，什麼哈利波特魔法學校、非洲狩獵大冒險都上場了，若是大人一起上課，可能會覺得進度慢、內容太幼稚吧？很多滑雪學校都有小朋友專門課程，大人小孩分開學習，才有效果。

程度不同的朋友，可以一起上課嗎？

　　朋友們想要一塊兒滑雪，就算不同程度也想報名同一個滑雪班級。比較不建議這種情況，因為會為了配合程度較差的同學而調整課程內容和場地，程度比較高的同學可能就會覺得無聊。若朋友之間技術程度落差大，推薦分開上課，下課後再一起痛快滑行吧。

　　老實說，都花了大錢到國外滑雪，就別省教練費了。報名教練課程，並且選擇合適的課程內容，正確學習才能事半功倍。

台灣也能學滑雪！

　　在台灣也有模擬海外滑雪場的場地，就算不出國，也能體驗滑雪的快感呢。

小叮噹北海道室內滑雪場

　　位在新竹小叮噹科學樂園內，是台灣第一座室內滑雪場。使用人造雪機打造出如同北國冰天雪地的環境，室內平均溫度維持在零下3至8度，一定要做好保暖措施再進入滑雪場。 場地內設有滑雪區和戲雪區，提供付費的滑雪裝備租借(單板與雙板雪板與雪鞋、雪衣、雪褲等)與入門教學。

小叮噹北海道室內滑雪場
- **地址**：新竹縣新豐鄉松柏村康和路199號
- **電話**：(03) 559 2330
- **開放時段**：周一～五 9:30～17:00；周六日、假日9:00～17:00
　（最後入場時間16:30）。夜間可包場，費用與時段請洽滑雪場
- **專業滑雪課程需提前預約**
- **網址**：http://www.ding-dong.com.tw/skifacility-jp

iSKI滑雪俱樂部

近年台灣開設許多的室內滑雪學校，iSKI滑雪俱樂部在台北、桃園、新竹設有分校。和小叮噹室內滑雪場模擬雪地環境不同，滑雪學校使用的的滑雪機，外觀就像台大型跑步機，是專門用於滑雪訓練的機器。利用馬達運轉捲動滑道，能調整坡度、速度，因此能進行不同項目、程度的訓練。

iSKI滑雪俱樂部的教練皆受過專業訓練，更聘請高階滑雪教練擔任顧問，能給予不同程度的學員完整教學課程，新手體驗、老手練功，讓技術更上一層樓。

iSKI滑雪俱樂部 台北店
- **地址**：台北市內湖區內湖路一段70號1樓
- **電話**：(02) 2658 6661
- **網址**：https://www.iski.com.tw/

滑遍天下滑雪中心

除了像跑步機一樣的大型滑雪訓練機，還設有一台滑雪模擬機（暱稱搖搖寶），機器內安裝冬奧比賽滑道資訊，提供中高階雪友更精密的訓練，調整滑行姿勢與換刃技巧。

滑遍天下滑雪中心
- **地址**：新北市新店區建國路276號
- **電話**：(02) 89110099
- **網址**：https://aderski.simplybook.asia/v2/

 娜塔蝦小提醒

在滑雪機學習體驗之後，到日本滑雪還要找教練嗎？

如果是以前完全沒有滑雪經驗的人，我建議實際到了日本的滑雪場，還是得上教練課程。畢竟滑雪場的天然環境與機器模擬不同，教練會教導你在雪地上如何動作和反應。但滑雪機的訓練已幫你打底，到日本雪場的學習進度會事半功倍囉。

Chapter 1

不論新手或老手，雪場禮儀請遵守！

滑雪就跟開車一樣，千萬不要當「三寶」惹人厭。不論有沒有滑雪經驗，這些滑雪禮儀和小常識請遵守，才能快樂出門，平安回家。

1. 不論是排隊購買纜車票或是上纜車，請別插隊。
2. 選擇適合自己程度的滑行區域和方式。
3. 滑雪老手別把初學者帶上高級滑道，也別隨便放生。
4. 不同滑道匯流時停看聽，注意岔道上方有沒有人滑行下來。
5. 不要未經同意別拿別人的裝備使用。
6. 不要進入封鎖、未開放的區域滑雪。
7. 滑行在前方的人有優先權，超車時請保持安全距離，前後左右都要兼顧。
8. 切勿停在滑道中央休息。若不小心跌倒，要趕快起身，或是移動到滑道兩側，以免被後方滑行者追撞。
9. 身體不適，不要勉強上場滑雪。
10. 遇到事故時主動協助，在傷者附近做警示、協助通報雪場巡邏員。

滑雪場上發生意外怎麼辦？

天有不測風雲、人有旦夕禍福，在滑雪場萬一不小心受傷了怎麼辦呢？若要避免意外發生，先要做好事前防範，以及正確的事後處理。

首先是裝備，穿著正確的滑雪裝備，並且佩戴護具，都是預防意外發生的基本法則。其次是留意滑雪場的天氣和地形資訊。在滑雪中心或售票處，都會有看板標示當天的天氣，以及滑雪道開放情況。天候或積雪情況不佳，會封閉部分滑道。除了在看板上標示，滑道的入口也會圍上護欄表示封閉，千萬不要跑入未開放的區域，以免發生危險。其次是滑行時要注意雪場禮儀，滑到一半想要休息或調整裝備，請移動到滑道兩側，並確認後方的人能夠看到你，以免被撞上。

雪場發生意外處理流程

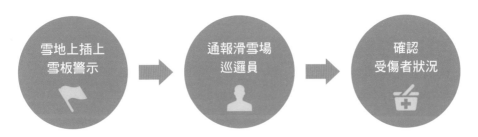

萬一不幸受傷，同行者請盡速通報滑雪場的巡邏員（Patrol）。可以撥打滑雪場的緊急連絡電話，或是告知最近的纜車站管理員，請他們協助通報。先確認受傷者的意識是否清醒、被撞擊的部位，若不確定傷勢，在巡邏員到達前不要移動傷者，並在受傷者後方一段距離的雪地上插上雪板警示後方滑雪者（雙板滑雪者將板子呈交叉「X」字狀插在雪地上，比較明顯）。這就像車禍時會在車輛後方放置三角錐警示後方來車，讓他們有時間閃避，避免發生追撞。如果在雪道上看到X字記號的雪板，也請減速避開。

巡邏員來到事故現場先檢視傷者，視受傷程度再以雪地摩托車或擔架將傷者帶下山。大型滑雪場會有醫護室做簡單處理。比較嚴重的傷勢，例如骨折，會協助送往鄰近的大型醫院作處理。

在雪場內受傷，巡邏員救援是免費的（指巡邏員來到事故地點、以及運送下山的過程），但受傷看診費用需自費，或是由肇事者負擔。流程都跟車禍處理方式類似，如果有肇事者，巡邏員會做紀錄，釐清雙方責任。如果事故地點是在滑雪場外，搜救費用則需自費，費用可是很驚人的。所以不要闖入滑雪場外的區域，如果該滑雪場有開放界外滑雪區域（例如北海道二世谷滑雪場），也要評估自身能力再進入，或是請嚮導帶路，都能避免意外發生。

旅外國人急難救助全球免付費專線

電話： 800 - 0885 - 0885

日本地區撥打方式如下

地區	發話國	國際冠碼	當地申請之行動電話
亞太	日本	001-010	可免費撥打，撥號前請撥0077-7160洽服務人員註冊

公用電話	市內電話
可免費撥打，無撥號音時，須投/插入當地硬幣或電話卡	可免費撥打

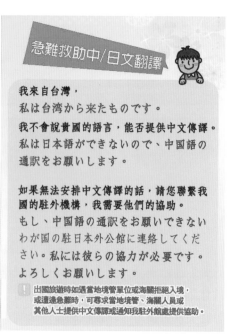

急難救助中/日文翻譯

我來自台灣，
私は台湾から来たものです。
我不會說貴國的語言，能否提供中文傳譯。
私は日本語ができないので、中国語の
通訳をお願いします。

如果無法安排中文傳譯的話，請您聯繫我
國的駐外機構，我需要他們的協助。
もし、中国語の通訳をお願いできない
わが国の駐日本外公館に連絡してくだ
さい。私には彼らの協力が必要です。
よろしくお願いします。

> 出國旅遊時如遇當地境管單位或海關拒絕入境，
> 或遭遇急難時，可尋求當地境管、海關人員或
> 其他人士提供中文傳譯或通知我駐外館處提供協助。

資料來源：外交部網站

附錄1 10個絕對要知道的滑雪術語

10個常見的滑雪用語，一點都不難	
Ski	雙板滑雪
Snowboard	單板滑雪，也簡稱SB
Boots	雪靴；不論是單板或雙板滑雪，都須穿上專用雪靴。
Binding	固定器；不論是單板或雙板滑雪，在雪板上都要裝上固定器，連結雪板和雪靴。
Gondola	車廂型的纜車
Ski in Ski out（簡寫Ski in / out）	可以滑雪進出的飯店，意即飯店旁邊就是滑雪場，便利性十足
Goggles	滑雪用風鏡（也稱雪鏡）
On Piste / Off Piste	滑雪場上的滑道 / 滑道外的區域，也稱為界外區。部分滑雪場會開界外區域滑雪，但安危自負，建議有一定程度再去嘗試
夜滑（Night Ski）	部分滑雪場晚上會打燈開放滑行，費用可能會包含在一日票內，或需另外購票。
饅頭	一種滑雪地形，雪地上有一個個隆起的白色小丘，被台灣雪友暱稱為饅頭。

附錄2 常見的中日文滑雪單字對照表

中文	日文
滑雪場	スキー場
飯店	ホテル
滑雪道	コース
雪具租借處	レンタル
寄物櫃	コインロッカ
售票處	チケット
餐廳	レストラン
雙板滑雪	スキー
單板滑雪	スノーボード
雪鞋	ブーツ
雪衣褲	スノーウェア
手套	グローブ
雪鏡	ゴーグル
吊椅型纜車	リフト
廂型纜車	ロープウェー

Chapter

2

滑雪裝備指南

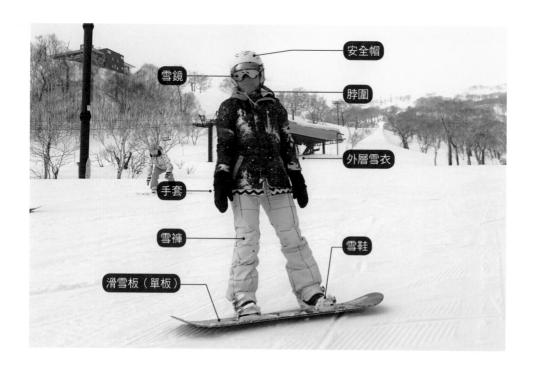

安全帽
雪鏡
脖圍
外層雪衣
手套
雪褲
雪鞋
滑雪板（單板）

滑雪裝備簡介

　　滑雪裝備分為可以租借的、和必需自行準備的滑雪裝備。在滑雪場附近，或是滑雪內都有雪具租借中心（Rental）。普遍來說，

　　〔**硬裝備**〕滑雪板、雪鞋、雪杖。（可以租借）

　　〔**軟裝備**〕的雪衣、雪褲、安全帽。（可以租借）

　　〔**配件類**〕雪鏡、手套、毛帽。（大部分雪場不提供租借，需自備）

　　〔**貼身穿著**〕滑雪襪、護具、脖圍。（自備）

　　台北有數間賣滑雪用品的專賣店，在店裡都能找到上述的各項裝備。第一次滑雪者先不用急著購買滑雪板和雪鞋，先租用體驗，確認喜歡這項運動，了解自己滑行需求後再購入。

　　本章將介紹各項裝備選擇的基礎入門，作為第一次滑雪者參考。

日本滑雪裝備租借方法與費用

租借中心旁的櫃台會有租借表單，填寫身高、體重、腳掌長等資訊之後交給工作人員，他們會挑選適合的裝備，現場試穿再做校正。

費用依租借裝備的新舊、等級會有不同，租借多天或滑雪板連同雪衣雪褲一起租借會有折扣。滑雪板加上雪鞋，一日租借費用約在3-5千日幣，雪衣加雪褲一日租借費用約在2-4千日幣。

滑雪中心內的雪具租借中心。

填寫完租借表單之後，到櫃檯試穿裝備

工作人員依據試穿結果，調校裝備

滑雪板

外觀

　　雙板滑雪板是兩塊細長的板子，單板滑雪板是一塊如衝浪板般的板子。滑雪板的形狀修長，末端微微向上翹起，避免在雪地上滑行時將雪鏟起。滑雪板底部會上蠟保護板底，並增加滑雪流暢性。底部邊緣環繞長金屬鋼邊，幫助滑雪板劃過雪面，進而進行轉彎。金屬鋼邊很銳利，拿取滑雪板時要注意不要被劃傷。

單板滑雪板

雙板滑雪板

長度

（自己身高－ 10~20 公分）＝雪板長度

　　不論單板或雙板，雪板長度介於下巴到鼻子之間，是快速判定的方法。有個算法是自己身高減去10-20公分，例如身高170公分，使用150-160公分的板子都是標準範圍。**除了身高，體重也是參考數值，體重越重，就需要比較長的滑雪板來提升支撐力。**

　　越長的板子穩定性越高，但相對的靈活度低，轉彎比較費力；越短的板子提供更高靈敏度和速度。

固定器

　　租借的滑雪板都安裝了固定器（Binding），將你的腳固定在滑雪板上。

　　雙板滑雪板的固定器要調整脫離值的磅數、依雪鞋長度調整間距，單板滑雪板的固定器要調整角度和兩腳間距。租

雙板滑雪的固定器，前後卡住雪鞋

單板滑雪的固定器，兩條綁帶固定住雪鞋

借中心的工作人員會依據個人滑行等級、身體狀況做調整。雙板滑雪者在穿板前，要先確認固定器有壓下去。單板滑雪先扣腳背的綁帶，再扣腳尖，並且確認綁帶不會太鬆或太緊。滑行之後覺得不適合，都能拿回去請工作人員調整。

滑雪板的放置

　　新手一定要注意！請一定要將這段用螢光筆畫起來：**單板滑雪板沒有使用的時後一定要倒放，裝著固定器的那面朝地下**。如是平坦的那面朝下，滑雪板會溜走。如果是在滑道上就糟了，馬上變成人間凶器，往下滑的速度比F1賽車還快，撞一個倒一個，而且衝進山谷就找不回來了。為了防止這樣的悲劇發生，租借的滑雪板，固定器上會有一條安全繩，就像衝浪繩一樣，繫在前腳的小腿上，防止一個不小心造成雪板溜走。

單板滑雪板放置時，有固定器的那面要朝下

　　此外滑雪中心或餐廳旁都有放置滑雪板的架子，滑雪板可以靠在架上，以免掉落。若是租借滑雪板，建議拿到的時後先拍張照片，記清楚滑雪板的外觀，放置在板架上時也要記得擺放的位子，以免找不到或拿錯。

繫上滑雪板的安全繩

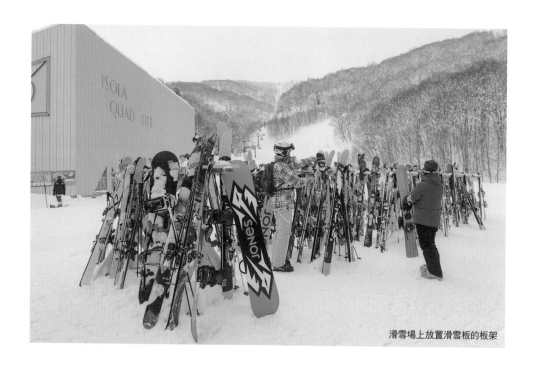

滑雪場上放置滑雪板的板架

雪鞋

不論單板或雙板滑雪，都要穿
上專用的滑雪鞋（Ski / Snowboard
Boots），才能將腳經由固定器固定在
滑雪板上。雪鞋在滑雪運動中扮演非常
重要的角色，好的雪鞋帶你上天堂，做
起動作來事半功倍。

挑選雪鞋跟雪板一樣，可以依據滑
行等級、滑行需求來做選擇。

雙板雪鞋外層堅硬，使用幾個扣
帶來繫緊鞋子，牢牢的固定住腳掌、腳
踝和小腿，穿脫費力。對比之下單板的

雙板滑雪的雪鞋

雪鞋比較好穿脫，但綁鞋帶要花較大的力氣才能將鞋子繫緊。單板雪鞋的鞋帶有分為傳統綁帶式、拉繩式、旋鈕式（Boa），後者最容易繫上。

　　不論單、雙板，雪鞋都必須完全合腳，太緊容易磨出水泡，也對血液循環不好。如果鞋子和腳和空隙太大，腳掌會在鞋子裡面移動，無法確實的操作雪板做出準確的動作。腳趾前緣輕輕頂著鞋尖，有輕微的壓迫感但不會到不舒服，是最理想的狀態。

娜塔蝦小提醒

雪鞋有分硬度，新手因為還在學習基本動作，可以挑選偏軟至中等硬度的鞋子，比較舒適。

單板滑雪的雪鞋，由右至左依序為綁帶式、拉繩式、旋鈕式。

雪杖

身高－50公分＝雪杖長度

　　雪杖是雙板滑雪的輔助工具之一，主要在幫助轉彎，「點杖」是中高級雪友必練的技巧。雪杖挑選的長度約是身高減去50公分。正確的握法是將雪杖上的綁帶套在手腕上，再由上往下以虎口同時握住綁帶與雪杖。雪杖是搭乘纜車時最常掉落的物品，須特別留意。

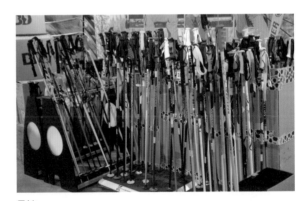

雪杖

雪杖的握法是將綁帶套在手腕上，再由上往下以虎口同時握住綁帶與雪杖。

雪衣

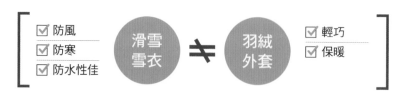

滑雪可別穿著冬天厚厚的羽絨外套就上場啦。羽絨外套著重保暖性，滑雪用的雪衣略為輕薄，訴求功能性，防風、防寒之外更注重防水性。畢竟在雪地裡待上一整天，不小心跌倒、以及遇到下雪甚至下雨的天氣，外套若不防水，就會弄得全身冰涼濕冷，很不舒服。絕大多數的滑雪場提供租借雪衣褲，比較省錢，但買一件自己喜歡的外套，合身之外拍照也好看。

防水係數

那得挑選GORE-TEX防水材質的外套嗎？那也不一定，GORE-TEX防水性好，但也比較貴。

雪衣外套防水係數：

5,000-8,000是入門款，下場小雪沒問題。

10,000是基本款，20,000幾乎是滴水不漏了。

有些人會挑選登山外套，雖然防風防水，但保暖性又不足了。

雪衣腋下的透氣拉鍊，拉開之後有網狀透氣孔排出身體熱氣。

雪衣下擺有兩片擋雪裙，穿上雪衣之後扣上。

袖口的連指手套，防止雪跑進袖子內。

設計細節

　　各廠牌針對滑雪運動的特點，開發各種設計細節。滑雪是劇烈運動，其實很熱，因而滑雪外套會在腋下做透氣拉鍊，拉開之後迅速排出身體汗水的溼氣。外套大大小小的口袋普遍做成拉鍊式的，避免東西掉落在滑雪場上。有些外套也會在袖子或下擺製作纜車票夾。內層的下襬會有兩片擋雪裙，扣上之後可預防跌倒時雪從下襬跑進衣服裡；以及在袖口內側做一截連指袖套，也有擋雪的功用。

版型與花色

　　單板和雙板滑雪的雪衣版型挑選不同。

　●**雙板滑雪**：動作幅度比較小，可以挑選合身的版型。

　●**單板滑雪**：動作大，加上會在雪地中翻身、或直接坐在雪地上，要挑選比較寬鬆的版型，下襬最好能蓋到屁股，減少衣服進雪的機率。

　　不論單板或雙板，試穿外套時穿著內裡的保暖層，尺寸會更準確。在雪地上我推薦穿比較鮮豔的顏色，捨去保守的黑灰色，螢光色或是花俏的圖案，拍照比較顯眼。上下身也不要穿同一色系的，大花配素色，甚至撞色會更跳呢。

雪褲

　　就跟雪衣一樣，滑雪也有專用的雪褲，千萬別穿著牛仔褲或運動褲就上場了。雪褲一樣有防水、保暖功能，透氣性也很重要。有的雪褲在大腿內側設計透氣拉鍊，可以調節體溫，迅速排出身體熱氣和汗水溼氣。登山的防水褲保暖度不夠，也不適合。

　　雪褲褲腳也有一圈像雪衣下襬的擋雪裙，是套在雪靴外側，防止雪水跑進雪鞋內，千萬不要塞進雪鞋內。褲腳內層下襬會有個小鉤子，用來扣在鞋帶上，褲管就不會跑掉或捲起，同樣是防水功能的一環。

雪褲褲腳也有一圈像雪衣下襬的擋雪裙，是套在雪靴外側，防止雪水跑進雪鞋。

跟雪衣一樣，雙板滑雪也是選擇合身版型。單板滑雪因為在雪褲內還要穿著護具（防摔褲），要選擇寬鬆的版型，最好帶著防摔褲一起試穿，尺寸會更準確。因為雪鞋有厚度，試穿雪褲的長度及地為佳，套上雪鞋後才會剛好蓋住雪鞋，不會過短。

保暖層和中層

滑雪外套和內衣之間穿的衣服稱為「中層」，會視天氣、個人體質調整厚薄穿著。但以下又要請大家用螢光筆用力標記：「滑雪很熱，千萬不要穿發熱衣！」

前往寒冷的北國滑雪，許多人會準備發熱衣甚至毛衣，其實是錯誤觀念。滑雪是劇烈運動，就像跑馬拉松一樣會全身發熱，尤其第一次滑雪的朋友，會花很多時間在穿戴裝備和基礎動作練習，若遇上大晴天，一下子就全身是汗了。因此內層穿著要選擇吸濕快乾的「排汗衣」，否則流汗之後，濕冷的衣服黏在身上，不舒服又容易感冒。進階的雪友已有經驗，則可以視自己的滑行方式、體質，來選擇是否穿發熱衣。

中層可以選擇保暖又方便活動的棉質外套

排汗衫外層可再套一件棉質或法蘭絨外套，以舒適輕便，方便活動為主要訴求，天氣冷熱時可以隨時穿脫，不需要穿到毛衣。

我自己滑雪的穿著，是短袖排汗衫、法蘭絨外套、雪衣，天氣冷一點時將短袖改成長袖排汗衫，就很足夠。謹記洋蔥式穿法、排汗衫是王道，就是滑雪穿著的不二法門。

雪鏡

又稱為風鏡、護目鏡，是滑雪不可缺的裝備之一，保護眼睛不受刺眼陽光，或冰雪風暴的影響。有些人會戴太陽眼鏡，或是登山單車用的風鏡，但和滑雪用的雪鏡還是有差別。像蛙鏡一樣密合臉部的雪鏡，才不會跑進風雪。雪鏡多做成兩層鏡片的設計，避免起霧，同時上下會有透氣孔，快速排出鏡片內的熱氣。

不同顏色的雪鏡鏡片，有不同的可見光透光率。

遇到雪鏡起霧的時候

雪鏡起霧真的很嚇人。我曾遇過一次，那時是新手，戴的是入門款雪鏡，大雪茫茫的天氣，視線已經不清楚了，又遇到雪鏡起霧的悲劇，當下就像像瞎子摸象，趕快移動到雪道邊緣，再慢慢的滑行下山處理。有些人會在鏡片內層塗牙膏防止鏡片起霧，但是雪鏡本身就有防霧塗料，此方法會破壞原有的防護。投資一副好雪鏡絕對是必要的，隨身攜帶面紙、拭鏡布，遇到起霧時能緊急處理，也有幫助。

雪鏡鏡片

有些款式的雪鏡是可拆卸式的鏡片，讓雪友依照晴天、陰天選擇合適的鏡片。鍍膜的鏡片適合晴天，隔絕陽光；透明鏡片適合陰天、夜間滑雪。而不同的鏡片顏色有不同的VLT（Visual Light Transmittance，可見光透光率），低VLT適合在晴天配戴，反之，高VLT適合在陰天配戴。全視線、甚是近年流行的變色鏡片，會依據陽光強度來調節鏡片透光率，不論甚麼天氣都能一鏡到底，使用上更為方便。

鏡片的形狀也有差異。入門款、低價位的雪鏡多是平面的鏡片；球狀鏡片的雪鏡價位較高，成弧度的鏡面，配戴後上下左右的視野更廣闊，減少扭曲失真

先試戴再購買

購買雪鏡之前最好能試戴，檢查幾個重點：

☑ 雪鏡會不會壓迫臉部

☑ 視野是否清晰

☑ 鼻樑和鏡框之間不要有空隙。

因為外國人鼻樑挺直，亞洲人配戴歐美品牌，鼻子和雪鏡間容易出現空隙。現在歐美品牌推出亞洲版，甚至也有台灣本土品牌的雪鏡，讓雪友的選擇更多元了。

配戴專門的雪鏡，在滑雪場才能有清晰的視野，看清楚路線和環境來做滑行。

娜塔蝦小提醒

近視怎麼戴雪鏡？

比較安全的作法是配戴隱形眼鏡。真的必須戴著眼鏡，請挑選OTG（Over the Glasses），這是專門為眼鏡族設計的雪鏡款式，內側鏡框可以卡住眼鏡鏡架不位移，舒適又有安全保障。購買時戴著眼鏡試戴，更為準確。

安全帽

跌倒撞到頭很痛，請務必要戴安全帽

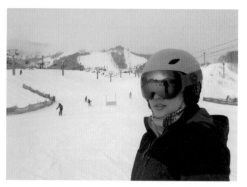

選擇安全帽時，也要注意雪鏡和安全帽之間不要有空隙。

正確的學習滑雪很重要，但安全的學習同樣重要；安全帽絕對是滑雪不可少的重要裝備。賽車天王舒馬克在高速滑雪時重傷昏迷，當時他是有戴安全帽的；若沒有安全帽，後果真不敢想像啊。單板滑雪因為滑行姿勢，跌倒時常是前撲或後仰，容易撞擊到頭部，強烈建議一定要帶安全帽。

構造

　　有些滑雪安全帽是調節式的，後方有轉輪可以調整頭圍鬆緊程度，讓安全帽更服貼又不造成壓迫。大部分的安全帽都有附內襯，可拆下來清洗。並且有通風孔排出熱氣和濕氣，有些還能手動調整，依據天氣狀況來設定。在安全帽後方有個扣環，是用來扣住雪鏡帶子，以免跌倒時衝擊力太大，雪鏡飛出去。

安全帽後方的扣環，用來扣住雪鏡

類型

　　半罩式安全帽耳朵兩側是耳墊，較為舒適柔軟。全罩式安全帽的保護範圍從頭頂一直到耳朵兩側，提供競速、特技滑雪者全方位的保護。

　　絕大多數的滑雪場都提供租借安全帽。租借或購買安全帽時，最好將雪鏡一起帶去試戴，看看整體的吻合度。繫緊扣環戴上後，應該是服貼不晃動，舒適不壓迫。試著上下左右晃動頭部，安全帽如果跟著晃動就是太大了。

半罩型安全帽兩側有耳墊

娜塔蝦小提醒

有些朋友會問，可以戴單車、直排輪，甚至機車的安全帽去滑雪嗎？機車安全帽比較笨重，而且這三種的保暖或透氣性都比不上滑雪用的安全帽。此外，滑雪用的安全帽也有專門針對滑雪運動的設計。

護具

和安全帽一樣有防護作用的,就是
滑雪護具啦。滑雪諺語「人在江湖飄,
沒有不摔跤」,就算是有經驗的滑雪
者,也難免會跌跤。滑雪護具有緩衝撞
擊的效果,種類有防摔衣、防摔褲、護
掌、護膝等,保護身體各部位。以下將
一一介紹:

單板滑雪者常會跪坐在雪地上

防摔褲

單板滑雪新手最重要的裝備就是
這一項,你不一定要買件漂亮的雪衣,
但絕對少不了保護腰臀的防摔褲。單板
滑雪在初學時,常常會因為失去平衡、
跌倒而跌坐在地上,強烈的撞擊是會痛
到哭出來的那種痛法,而且容易造成傷
害。防摔褲穿在內褲外層、雪褲內層,
在尾椎、兩側有護墊,集合防撞力、吸
震效果,除了保護身體不受傷,坐在雪
地上時也能降低接觸的冰冷感。

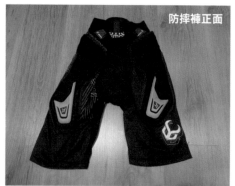
防摔褲正面

 娜塔蝦小提醒

防摔褲的選擇並非越硬越厚最好,仍要兼顧彈
性與舒適度,以及要能方便活動為主。防摔褲
是單板滑雪者需要穿著,雙板滑雪因為跌倒是
往側邊,較不需要穿防摔褲。

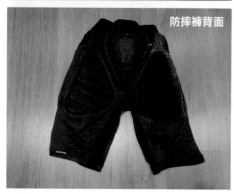
防摔褲背面

防摔褲在兩側、背面尾椎有護墊防護,減低撞擊力帶來
的傷害。

中高級滑雪者因為滑行速度快，跌倒撞擊力道大，防摔褲還是不能少。我滑雪已經超過七年了，就算有了滑雪教練證，每次上場仍然要穿上防摔褲才有安心感。

護掌

單板滑雪在跌倒時時會不自覺用手撐地，容易扭傷手腕甚至骨裂。護掌的墊片包覆由手心延伸到手腕，達到保護作用。穿戴在手套內防護效果更佳。

護膝

單板滑雪不僅跌倒時會往前跪；休息時除了坐下，也會採取跪姿。一副好的護膝是非常重要的，保護膝蓋同時也有保暖作用。選用以魔鬼氈固定的護膝，會比鬆緊帶式更不易鬆脫滑落。

防摔衣

別稱「盔甲」，喜歡上跳台的中高級雪友絕對必備，不然從空中摔下在撞到跳台或是竿子可不是好玩的。拉鍊式的上衣，在肩膀、鎖骨、手肘、脊椎、肋骨都有防護墊，提供全方位的保護。防曬衣必須選擇合身尺寸，內層的衣服以輕薄為主，防摔衣下擺會有帶子可繫在雪褲上，這些都是為了避免防摔衣移動而減少防護效果。

護掌

滑雪護膝

防摔衣在肩膀、鎖骨、手肘、脊椎、肋骨都有防護墊，提供全方位的保護。

總結

雙板滑雪者須準備護膝。

單板滑雪者必須準備防摔褲、護掌、護膝。

玩特技的雪友請多準備防摔衣。

以上的護具因為是穿在雪衣褲內，常常會被滑雪新手忽略。出發去滑雪前還是得準備起來。多一分防護，少一分傷害。

滑雪襪

滑雪襪

滑雪襪是最容易被忽略的滑雪裝備，而且扮演非常重要的角色。滑雪是靠腳操作的運動，穿到不對的襪子，不舒服之外更會影響到動作。

滑雪一定要穿及膝的長襪，不要穿一般的短襪，也不要穿超厚的毛襪或登山襪。因為雪鞋的高度是到小腿肚，如果襪子比雪鞋還短，就會讓雪鞋直接壓迫小腿肚。前面提過雪鞋是非常合腳且略具有壓迫性，太厚或太大的襪子，容易形成皺褶，進而被雪鞋壓迫造成痛點，非常不舒服。太緊的襪子摩擦會起水泡，也會讓血液循環不良，同樣不舒適。

材質與支撐性也很重要。會流腳汗的朋友，可以選羊毛材質的襪子，柔軟且吸濕性會比棉質更好。滑雪襪也會依據滑雪運動的特性，加強對足部和腳踝的保護，甚至加強對阿基里斯腱的支撐。

滑雪會在戶外待上一整天，當你在山頂了才發現襪子不合腳不舒服，那時候想要更換，是很不方便的。因此在出發前，選購幾雙厚度剛好、保暖排汗又舒適的滑雪襪非常要緊。

滑雪手套

滑雪手套的選擇著重保暖和防水，千萬不要帶著沒有防水性的毛線手套上場滑雪，容易弄濕，整天雙手濕濕冷冷的會很難受。選擇防水材質，尺寸也要大小適中。過大的手套會降低手指的靈敏度，造成雙板滑雪者握雪杖、單板滑雪在扣固定器時的障礙。

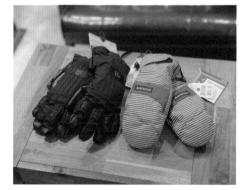

左：五指滑雪手套，右：連指滑雪手套

滑雪手套有分五指和連指的，連指手套（別稱哆啦a夢手套），手指與手指靠在一起，比較溫暖。但是雙板滑雪者要握雪杖，選擇五指手套較佳；單板滑雪者兩種都可以選擇。

滑雪場上最容易遺失的物品就是手套了，有時候脫下手套滑個手機，一回神手套已經不知掉哪去了。我的小秘訣是選擇有套繩的手套，將套繩套在手腕上，脫下手套時就直接掛在手腕上，大大的減少掉落的機率。

其他裝備

一些滑雪的實用小物，準備起來可是大大加分喔！

脖圍

覆蓋在臉上一直到脖子的脖圍，避免臉部風吹日曬雨淋，兼顧防曬和保暖的功用。有些人會選擇趣味造型，帶在臉上馬上一秒變身。部分的脖圍會在鼻

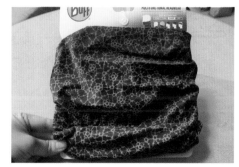

脖圍

子處開口，提升呼吸順暢度，也降低悶熱。

纜車票夾

　　滑雪必備的纜車票，若是塞在口袋裡，每次上纜車要掏出來很麻煩，也會弄濕或遺失。若是購買4、5天的多天數纜車票，弄丟真的很傷。纜車票夾可以套在手臂上，表面是透明塑膠片，可以讓纜車站工作人員看清楚是否在使用期限。

　　有些款式有掛鉤和伸縮繩，可以掛在雪褲上，通過纜車站時再拉長給工作人員檢查。有些纜車票夾設計的略大，還可以放零錢和護唇膏等小物。

背包

　　滑雪新手請不要揹背包，會影響重心平衡。萬一真的非帶不可，有幾個注意事項。首先是防水性，這點不用多說。要有腰扣和肩扣，滑雪是劇烈運動，若背包沒有固定在身上，容易在滑行過程中滑落。

　　機能性背包上會有綁裝備的帶子，要縮短收好，避免卡在纜車上。我曾經遇過下纜車時才發現帶子卡在椅背上的悲劇，還好纜車員緊急按下停止鈕，不然我可能就會吊掛在纜車上一路下山……想到就恐怖。

　　中高級玩家玩Backcountry必須背裝備，就選擇可以掛滑雪板的背包，比較省力。單板、雙板的雪板都可以掛在背包上，空手行走更省力。如果是從非ski in/out的住宿前往滑雪場，有個可以掛雪板、安全帽的背包也方便。

　　如果是到歐美的大雪場，需要攜帶飲用水和食物，更少不了滑雪背包囉。

附錄 3 ▶ 滑雪裝備檢查表

種類	勾選	項目	說明
旅遊用品		護照	有效日期至少6個月以上
		電子機票	
		訂房文件、交通資料、車票	網路訂房、訂票,先列印證明文件
		信用卡、當地貨幣	有些滑雪場購買纜車票、租借裝備、餐廳不收信用卡,請準備充足的現金
		盥洗用具	日本飯店幾乎都有提供,響應環保可自行攜帶牙刷牙膏
		防曬、隔離霜,護唇膏、乳液等	雪地陽光反射強,務必做好防曬措施,保濕用品也是不可少
		肌肉痠痛藥膏、貼布	舒緩滑雪後的疲勞
		生理用品、個人常用藥品、隱形眼鏡、生理食鹽水等	滑雪場多在郊區、山上,日常用品不好買,請先準備
滑雪服裝		排汗衣、褲	能快速吸乾排濕
		保暖中層	輕薄保暖,方便行動
		滑雪外套	防風防水,具備透氣保暖功能
		雪褲	防風防水,具備透氣保暖功能
滑雪護具		安全帽	建議配戴,降低運動傷害風險
		防摔褲	單板滑雪者建議配戴,降低運動傷害風險
		護膝	單板滑雪者建議配戴,降低運動傷害風險
		護掌	單板滑雪者建議配戴,降低運動傷害風險
		防摔衣	視滑行需求,選擇攜帶
滑雪配件		保暖毛帽	和安全帽擇一配戴,或是配戴在安全帽內
		脖圍	兼顧臉部防曬、保暖功用
		滑雪手套	防水、保暖功能
		雪鏡	防風,讓視野清楚的護目雪鏡
		滑雪襪	長度及膝的長襪
		纜車票夾	方便讓纜車員查驗的票夾。若無,也可至滑雪場再購買
其他		相機、運動攝影機	為旅程留下難忘的回憶
		充電器材	台灣和日本的插座、電壓相容
		暖暖包	怕冷的朋友可以準備

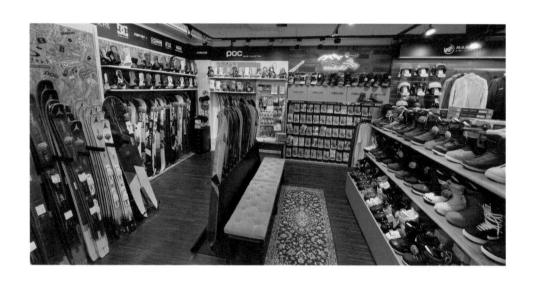

台灣也能買到滑雪裝備！

　　前面的章節完整的介紹了滑雪需要各項裝備，那要到哪裡選購這些器材呢？新手朋友可能不知道，台灣現在也有許多專門的雪具店，從國外進口裝備，也有國內自製品牌，讓雪友們不用跑國外，也能選購包括滑雪板在內的完整裝備！

迪卡儂

　　來自法國的大型連鎖體育用品專賣店，雪具商品售價經濟實惠，是新手選購裝備的好地方。從小小孩到成人的雪衣褲、機能保暖衣、手套、毛帽等軟裝備都有，以及入門款的單雙板雪鞋、雪板，都能一站購足。全台都有門市，對於中南部的雪友相當便利。

全台門市地點請見迪卡儂官網：
https://www.decathlon.tw/zh/

王子登山戶外滑雪用品 南昌店

　　雪友詢問哪裡購買滑雪裝備，我的首推就是王子南昌店。從軟裝備到硬裝備都齊全，店員專業度高，在台北市中心交通也便利。

　　50年歷史的登山和戶外運動用品專賣店，第二代老闆早年接觸滑雪運動，因而引進販售滑雪用品。那個年代滑雪不用出國，合歡山上就有滑雪纜車，如今已經成為歷史傳奇啦。第三代老闆Jimmy從小學習滑雪，單板和雙板都很熟悉，能針對兩種滑雪方式分別提供專業的裝備選購建議。

　　店內販售的裝備項目有雪衣褲、中層、雪鏡、護鏡、護具、單板滑雪裝備等。除了國外品牌，也有相對優惠的自有品牌的雪鏡和護具，讓新手選購。滑雪板以奧地利手工滑雪板品牌Capita為主，更推出同時購買滑雪板與固定器，享有終生免費打蠟服務。（優惠方案以店面公布為主）單板雪鞋有Deeluxe、Vans，雙板雪板雪鞋為atomic。

王子登山戶外滑雪用品 南昌店
- 地址：台北市中正區南昌路二段112號（捷運古亭站）
- 電話：02-2368-4358
- 營業時間：週一至六 11:00-21:30，週日 12:00-18:00
- 網站：http://prince-outdoor.com.tw/

ALL RIDE SKATE/SURF / SNOW

喜歡滑雪的朋友一定都去過All
Ride，全台灣第一家板類運動專賣店，
囊括滑板、長板、滑雪、衝浪等極限運
動用品。

店內商品都是正規代理引進，享有
水貨沒有的保固服務。All Ride並且持續
引進新品牌，讓台灣雪友也能體驗國外
流行以及最新技術的裝備。

ALL RIDE SKATE / SURF / SNOW
- 地址：台北市內湖區洲子街71號（捷運港墘站）
- 電話：02-7721-5668
- 營業時間：週一至週日12:00 -21:00
- 網站：http://www.allride.com.tw/

滑雪小舖

也是老字號的滑雪裝備店，尤其是
雙板滑雪者必去的裝備店。老闆李永德
先生(阿德)從高中就喜愛滑雪，常幫朋
友代購雪具，久而久之乾脆直接開店，
讓雪友們可以盡情選購。阿德也是CSIA
Level 3的滑雪指導員，雙板滑雪的專
家。採訪時正好遇到雪友想購買新雪
板，阿德問了滑行技術與需求，直接建
議雪友使用現有裝備、再調整滑行方式
來改善。以需求而非銷售為出發點，無

滑雪小舖
- 地址：台北市文山區辛亥路四段130巷3-6號（捷運辛亥站出口對面）
- 電話：02 2935 7527
- 營業時間：週二至週六13:00-20:00
- 官方粉絲團：aderintl

怪滑雪小舖深受許多資深雪友的喜愛。店內有BootDoc鞋墊塑型機、提供雪板打蠟服務。

Burton

滑雪者一定要認識的品牌，因為單板滑雪就是Burton發明的！1977年，喜愛極限運動的Jake Burton Carpenter發明第一塊滑雪板，並以自己的姓氏「Burton」作為品牌名稱，歷經不斷的精進改良，單板滑雪很快就風靡全世界。位在台北東區的Burton旗艦店有滑雪板、固定器、雪鞋等硬裝備，雪衣褲、中層、手套、雪鏡、安全帽、背包、板袋等的選擇也很齊全。

Burton 旗艦店
- **地址**：106台北市大安區忠孝東路四段181巷35弄17號
- **電話**：02-2731-8660
- **營業時間**：每日13:00–22:00
- **官方粉絲團**：BurtonTaiwan

荳荳物語 雪衣雪褲專賣店

選購平價雪衣褲的好所在,老闆娘羅秀美從網拍起家到開設實體店面,初期專門經營雪衣、雪褲這兩個品項,最大特色是款式尺寸非常齊全,從3個月小貝比的雪衣外套,到50腰的大尺碼雪褲,在荳荳物語都能找到。店內目前也有雪鏡、手套、護具等裝備,滑雪襪尤其成為店內熱銷商品。

> **荳荳物語 雪衣雪褲專賣店**
> - **地址**:台北市北安路621巷11號1樓
> - **電話**:02-2533-8941 / 0955-680-095
> - **營業時間**:依季節營業時間不同,請見官方粉絲團或電話詢問
> - **FB粉絲團**:荳荳物語滑雪衣、滑雪褲專賣

不滑雪就等死 滑雪特賣會

老闆阿水有鑑於出國滑雪費用高昂,引進平價高CP值的滑雪裝備,讓滑雪不會成為負擔,進而推廣,讓更多人愛上滑雪運動。採用特賣會形式全台走透透,台北、新竹、台中、台南、高雄都有舉辦,造福廣大的中南部雪友。軟裝備雪衣褲、手套、風鏡、毛帽等一應俱全,硬裝備以單板為主。

特賣會舉辦時間為每年的9月到隔年的1月,4~6月不定期出清優惠。時間地點請見官方FB粉絲團「不滑雪就等死」:goskiordie

單板滑雪技巧入門

簡單介紹單板基礎入門，我參考加拿大滑雪教學系統 CASI (Canadian Association of Snowboard Instructors) ，並請教兩位資深 CASI Level 2 滑雪教練，整理新手的學習步驟。其實光用文字、圖片或是影片，都很難完全說明滑雪教學。這個章節是先讓大家有個基本概念，並且先熟悉一些滑雪術語。滑雪還是建議找專業的滑雪教練教學，示範的更清楚，也能幫助你有系統的調整動作，滑行更順暢。

 單板滑雪新手技術說明的影片參考

確認滑雪的慣用腳

在穿好雪鞋之後、套上滑雪板之前，必須先確認自己的滑雪慣用腳是那一腳，這對接下來的滑行可是很重要的。有些人是左腳在前時滑行時比較順暢，有些人則是右腳；在前面的腳就是滑雪的慣用腳。

測試的方法有很多種，例如請朋友趁你不注意時從背後推你一把，先踏出的腳就是慣用腳。或是上樓梯時，先踏出的腳是慣用腳。有滑板或衝浪經驗的，哪隻腳在前，滑雪也是一樣的。

大多數人是左腳在前，稱為Regular，右腳在前者稱為Goofy。這兩種沒有好壞差別，就是習慣而已。也有人是測驗為Regular，但是滑行卡卡的，換成右腳在前就順很多。

安全跌倒法

人在江湖飄，沒有不摔跤。單板滑雪初學，容易因重心不穩而「前仆後仰」，不是往前仆街，就是往後跌坐。摔跤是滑雪學習必經的一環，首先護具是一定要穿戴的，在跌倒時也有一些小技巧來保護自己。往前撲倒時，有配戴護膝的話，先讓膝蓋著地，再讓身體順著雙手往前伸，類似棒球滑壘的動作，來抵消跌倒的衝擊力量。千萬不要用手直接撐地，容易傷到手腕。

千萬不要用手直接撐地
往前跌倒時，讓身體順著雙手往前伸，類似滑壘的方式，千萬不要用手直接撐地。

往後跌倒時，雙手放胸前(如果來得及反應的話)，讓屁股臀部先著地，背部放軟，先坐再後躺來抵銷撞擊力道。要避免往後倒時頭部直接撞擊地面。

單腳蹬滑

單板滑雪在開始練習時，只需一腳(慣用腳，或稱為前腳)上雪板。單腳蹬滑是綁上雪板之後的基本動作，除了先熟悉在雪地上移動的感覺，若遇到平緩的區域，也能用單腳蹬滑來移動前進。

首先練習維持基本站姿，雙腳張開與肩同寬，膝蓋微彎保持彈性，雙手輕鬆放在身體兩側，肩膀，髖部，雙腳膝蓋連線都與滑雪板平行，頭轉向板頭看前進的方向以維持重心穩定。

接著將前腳綁上雪板之後，後腳放在雪板前或雪板後，向後蹬滑，就會往前移動。眼睛看著要去的方向，同時後腳不要張的太開，秘訣是後腳向後蹬滑時，不要超過後腳固定器的位置，會比較穩定。

先熟悉幾個名詞，在接下來的動作介紹，都會用到。

- **山方**：面對山頂的方向
- **谷方**：面對山谷的方向
- **Toe Side 滑行**：一開始學習滑雪時，Toe Side 滑行是利用腳趾側的鋼邊，面對山方、往山谷的滑行。
- **Heel Side滑行**：一開始學習滑雪時，Heel Side滑行是利用腳跟側的鋼邊，面對谷方、往山谷的滑行。

上坡步行

學會前後移動之後，就要練習上下移動。一樣維持單腳上板，面對山方，雪板打橫，壓住Toe Side 鋼邊放在身後。上坡時沒綁雪板的腳在前，板子在後。往前跨一步，雪板提起跟著往前，放下時前側Toe Side鋼邊要插進雪裡比較穩。

以照片的中的人來說，右腳是後腳。右腳往前，左腳連雪板提起跟著往前，放下時前側鋼邊要插進雪裡。

單腳直滑

走上坡之後，接著練習基礎滑行動作，單腳直滑。這階段還沒上滑雪纜車喔，千萬不要心急。找一個不會太陡的雪道(通常是初級滑道)，雪道末端是滑下後可以自然停止的平地。在雪道側邊步行上坡，不用到太高的距離，到定點後維持單腳上板，板頭朝前，將雪板調整為和雪道平行的狀態，再將後腳放上雪板，後腳外側靠著後腳的固定器。保持平衡，維持基本站姿，雪板就會開始移動。頭輕轉看著前進的方向，肩膀和滑雪板是平行的，切勿轉動上半身。將重心維持在中央，不要太靠前腳或後腳，也不要低頭看地上。讓雪板滑到平地自然停止為止。

如果雪板不會動，或是移動得太快，就是練習的地方太平、太陡，或是上坡走的太高，請更換場地再做練習。進行單腳直滑時請放輕鬆，不要晃動身體或雙手，自然的滑下即可。

單腳直滑是單板滑雪的基礎，尤其是下纜車時，能不能順利下纜車不跌倒就靠它了。務必多花時間練到流暢。

找一個不會太陡的坡道練習，板頭朝山下，雪板和雪道平行，滑到平坦的地方就會自然停下。

J 型轉彎

　　熟悉單腳直滑之後，會加入轉彎的動作，來改變前進的方向或是減速。因為滑行的軌跡很像J字型，所以稱為J型轉彎。以Regular來說，滑行之後用以腳掌前緣和腳尖對雪板施加壓力，就會往右側轉彎。也可以將後腳腳尖往前踏，同時踩在滑雪板與雪地上，雪板就會跟著施力方向轉彎。相反的，以腳後跟施力，腳尖有點微抬的感覺，就會往左側轉彎。

橫滑

　　可以先練習單腳橫滑，也可直接雙腳上板練習。面對谷方，呈現Heel Side的姿勢，將雪板打橫，呈現與雪道垂直的方向。慢慢起身，將板底平貼雪地，開始移動前進。上半身挺直，重心平均放在兩腳，膝蓋放軟微彎，看著前方不要低頭，不然容易摔倒。想要減速或停止，就將重量放在腳跟，板子前緣(Toe side鋼邊)自然微翹，讓雪板後側Heel Side的鋼邊卡進雪裡，自然就會減速或停止。

Heel Side橫滑，將重量放在腳跟，板子前緣自然微翹，讓雪板後側的鋼邊卡進雪裡，自然就會停止。

接著練習Toe Side的方向。當你背對山谷
往下滑，看不到前進的方向，會比較惶恐緊
張。請放輕鬆多練幾次就行。將雪板打橫，
呈現與雪道垂直的方向。慢慢起身，將板底
平貼雪地，開始移動前進。想要減速或停
止，就把重心往前腳掌放，有點像往前跪的
感覺，脛骨壓著雪鞋鞋舌，但不是真的跪下
去。板子後側（Heel side 鋼邊）微翹。

落葉飄

雪板打橫，橫向左右移動同時向下滑，
像樹葉一樣，飄落時左右移動，所以稱為落
葉飄。如果面向山谷時要往左邊移動，就將
重心放在左腳，同時手可以指著要去的方向
作為輔助。重心平均放在雙腳，就會慢慢停
止往左邊移動。接著換往右邊移動。如此左
右交互，同時Toe Side、Heel Side也要練習。
雪友常說「無敵落葉飄」、「落葉飄走天
下」，熟悉落葉飄之後就能在滑雪場大部分
的地方移動了。

以上先大概介紹單板滑雪基礎動作，務
必請熟悉，打好基礎，未來滑行會更流暢。
接著還有花瓣轉、轉彎、直滑等進階動作。

Chapter

3

各區滑雪場

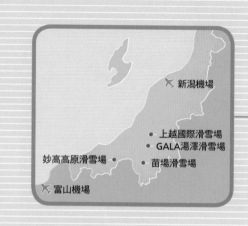

新潟機場

上越國際滑雪場
GALA湯澤滑雪場
妙高高原滑雪場
苗場滑雪場
富山機場

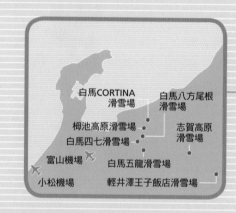

白馬CORTINA
滑雪場
白馬八方尾根
滑雪場
栂池高原滑雪場
志賀高原
滑雪場
白馬四七滑雪場
富山機場
白馬五龍滑雪場
小松機場
輕井澤王子飯店滑雪場

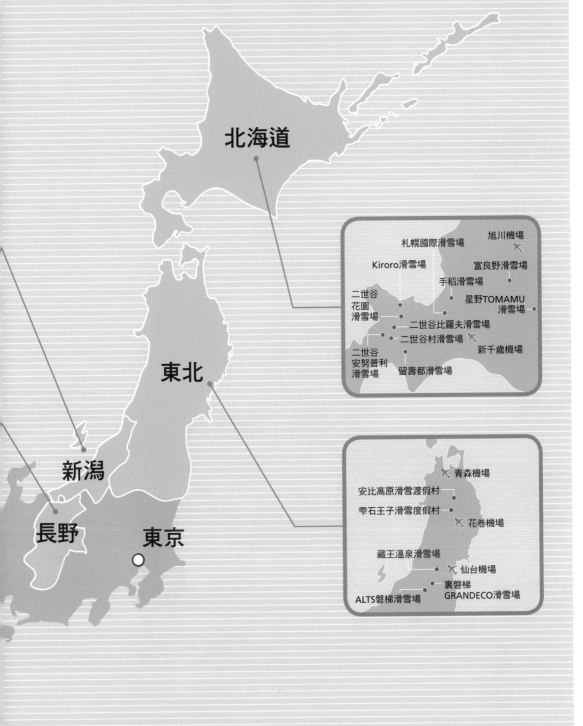

北海道

東北

新潟

長野

東京

札幌國際滑雪場　　　　旭川機場

Kiroro滑雪場　　　富良野滑雪場

手稲滑雪場

二世谷　　　　　　　星野TOMAMU
花園　　　　　　　　滑雪場
滑雪場

二世谷比羅夫滑雪場

二世谷村滑雪場

新千歳機場

二世谷
安努普利
滑雪場　　　留壽都滑雪場

青森機場

安比高原滑雪渡假村

雫石王子滑雪度假村

花巻機場

藏王溫泉滑雪場

仙台機場

裏磐梯
GRANDECO滑雪場

ALTS磐梯滑雪場

新潟
NIIGATA

新潟縣號稱「雪國」，位在日本海側帶來充足的水氣，冬季動不動就是豪大雪特報，積雪量相當驚人。縣內滑雪風氣盛行，有超過60處的滑雪度假村。其中的湯澤地區有多處人氣滑雪場，苗場、GALA、上越國際等，從東京出發搭乘上越新幹線可快速抵達該區，因而成為日本大人氣的滑雪勝地。

妙高觀光局提供

妙高高原滑雪場

妙高高原屬於日本六大溫泉滑雪場MT.6之一，標高2,454公尺的妙高山也是日本百名山。特色是雪量多，而且不是普通的多、是巨量的多。新潟豪雪地帶可不是浪得虛名，雪質雪量都優秀，喜歡鬆雪滑雪者必訪。

豐富的溫泉也是妙高高原一大特色，7個溫泉區又細分為5種泉質、3種泉色，一趟行程能體驗到多種溫泉，無比享樂。其中赤倉溫泉從江戶時代開湯，有200多年歷史，是日本最古老的溫泉滑雪區域之一。

高速巴士

🚌 交通

出入機場：東京機場、富山機場

火車：從東京出發可搭到下面兩個車站，從富山出發建議搭到上越妙高站。

　　1. 上越妙高站：北陸新幹線直達，車站東口 搭乘「冬季號妙高高原巴士」（妙高高原ライナー）到赤倉溫泉滑雪場、赤倉觀光度假雪場、池之平雪場、杉之原雪場。惟每日班次不多，出發前請確認班次是否能銜接。

　　2. 妙高高原站：最多人選擇的路線，在長野站換搭信濃鐵道前往妙高高原站。距離赤倉溫泉街較近，飯店民宿多會到此接送客人，或搭乘公車、計程車前往雪場。

高速巴士：從成田或羽田機場出發，車程約6小時。

　　Nagano Snow Shuttle: https://naganosnowshuttle.com/

　　Mt.Myoko Shuttle Bus：https://www.mkk-tour.com/myokoshuttlebus/highway/

公車往來這四個主要滑雪場

雪場概況

　　妙高高原涵蓋10個滑雪場，行程規劃會以赤倉溫泉、赤倉觀光、池之平、妙高杉之原這四個滑雪場為主，有發行各雪場單獨、或共通的Mt.Myoko纜車票，山腳有公車往來這四個滑雪場。住宿以赤倉溫泉街為首選，住宿、餐廳、溫泉設施選擇多，街上有多個入口進入赤倉溫泉滑雪場。

　　若時間充裕，行程可加入樂天新井度假村（Lotte Resort），2017年開幕，是設施完善的大型滑雪度假村，最有名的是界外野雪區，推薦給中高程度雪友。可從赤倉巴士總站搭公車前往。

　　南方的斑尾高原、斑尾冬急滑雪場距離四大滑雪場稍遠，建議另行規劃前往並住宿在那裡。

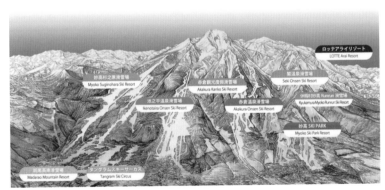

官網　妙高高原滑雪場中文官站: https://myokotourism.tw/ski_resort/

1 赤倉溫泉滑雪場

　　積雪量豐富，擁有100%天然雪，綠線比例高，是新手友善的滑雪場。

　　滑雪場由左至右分為三個區域Yodel（ヨーデ）、Kumado（くまどー）和Ginrei（銀嶺），從溫泉街上各有入口進入。Yodel區有魔毯，Ginrei區有幾條比較短的綠線滑道，適合初心者練習。

　　Kumado區的6號是纜車夜滑區域。夜滑是赤倉溫泉的一大特色，週六和假日在夜滑前還會再壓雪過，讓雪道更平整好滑。

　　赤倉溫泉滑雪場、赤倉觀光滑雪場山上的雪道相通，已有程度的雪友，推薦直接購買兩個雪場的聯票（赤倉全山券），一起滑透透。

雪場基本資訊

赤倉溫泉滑雪場／赤倉温泉スキー場

地址：新潟県妙高市赤倉温泉
官網：https://akakura-ski.com/
官方粉絲團：kumadooooo
開放日期參考：12月中旬～4月中旬
營業時間：8:30～16:30，
　　　　　　夜滑17:00～22:00
纜車票價參考：一日券（不含夜滑）
5,500日幣起。
面積：115ha
纜車數：14
滑道數：17
標超差：550M

最長滑走距離：3,000M
最大斜度：43度
滑雪學校：有
滑道比例：

| 初級 50% | 中級 30% | 高級 20% |

官網　　官方粉絲團

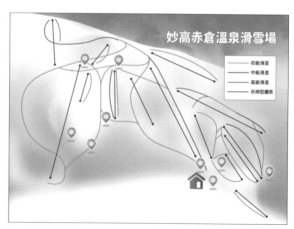

赤倉溫泉滑雪場地圖

妙高赤倉溫泉滑雪場

初級滑道
中級滑道
高級滑道
吊椅型纜車

1.積雪量豐厚　2.初學者搭乘的魔毯　3.溫泉街上有看板標示前往滑雪入口

雪場美食

　　滑雪場上有多間餐廳，Ginrei（銀嶺）區山腳的Restaurant Laura，外觀是間粗曠木屋，餐廳內的壁爐燃起熊熊爐火，非常溫暖。各種西式料理餐點都很美味。Restaurant Piste的牛排也很推薦。

Restaurant Laura

住宿

　　赤倉溫泉街上有許多溫泉飯店與民宿。赤倉酒店（赤倉ホテル）、太閣是知名大型溫泉飯店，後者有日歸溫泉服務，不是房客也能去泡湯。

赤倉溫泉街

2 赤倉觀光滑雪場

Ski in / Ski out

綠線滑道平緩

面積雖比赤倉溫泉滑雪場小一些，但海拔較高，以及占比6成的中高級滑道，吸引很多中高級雪友來練功。

山腳寬廣的綠線適合新手練習（但更推薦去赤倉溫泉滑雪場）。最好玩的是山上的紅、黑線，尤其兩條未壓雪的黑線滑道ホテルA、チャンピオンA，相當具有挑戰性，還能體驗樹林野雪。晴天時，在チャンピオンB滑道可以眺望野尻湖，甚至能看到日本海。

雪場基本資訊

赤倉觀光滑雪場／
赤倉觀光リゾートスキー場

地址：新潟県妙高市田切 216
官網：https://akr-ski.com/
官方粉絲團：akakan.ski
開放日期參考：12月中旬～5月初
營業時間：8:30～16:00
纜車票價參考：一日券4,800日幣起。
面積：115ha
纜車數：8
滑道數：10
標超差：800M
最長滑走距離：4,500M
最大斜度：32度
滑雪學校：有
滑道比例：

官網

官方粉絲團

初級	中級	高級
40%	30%	30%

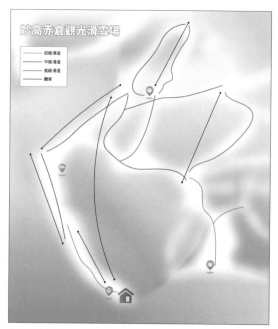

赤倉觀光滑雪場地圖

山上的中高級滑道很有挑戰性

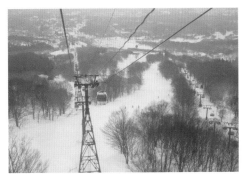
搭乘廂型纜車上山

雪場美食

位在山腰、紅色屋頂的赤倉觀光飯店相當搶眼，是滑雪場地標。這是間豪華溫泉飯店，要推薦的是它的露台咖啡廳，有滑雪場少見的精緻法式甜點。下午不妨來點杯熱巧克力與蛋糕，欣賞群山環繞與野尻湖的美景。

住宿

赤倉觀光飯店價格較高，除了赤倉溫泉街，也可考慮赤倉觀光雪場下方的新赤倉溫泉街的住宿設施。

我曾住過Hotel Akakura Yours Inn（赤倉ユアーズ イン），是間溫馨的民宿，提供滑雪場接送服務，有溫泉，晚餐非常美味。

▶ Hotel Akakura Yours Inn: https://a-yoursinn.com/

赤倉觀光飯店精緻的法式甜點

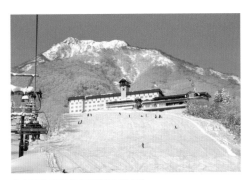
赤倉觀光飯店（妙高觀光局提供）

3 池之平滑雪場

滑雪場的Park區

沿著妙高山麓的狹長型雪場，分為Kayaba和Alpen-Blick兩區。雪場地圖右側Kayaba區的綠線滑道寬敞又平緩，新手也能輕鬆學習。

往山上走，有幾條未壓雪滑道，以及風景優美的林間滑道，還能稍微挑戰樹林區。大型的Park跳台區也是池之平滑雪場的特色。在半山腰能眺望野尻湖，風景秀麗。

雪場基本資訊

池之平滑雪場／
池の平温泉アルペンブリックスキー場

地址：新潟県妙高市関川2457-1
官網：https://www.alpenblick-resort.com/
官方粉絲團：ikenotaira.info
開放日期參考：12中旬～3月底
營業時間：8:30～16:30
纜車票價參考：一日券 4,000日幣起
面積：60ha
纜車數：6
滑道數：10
標超差：728M
最長滑走距離：2,500M
最大斜度：28度
滑雪學校：有
滑道比例：

初級 35%	中級 45%	高級 20%

官網

官方粉絲團

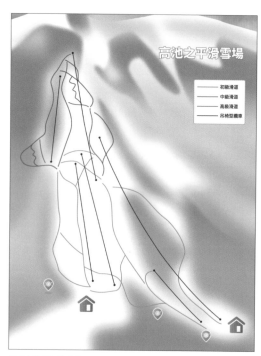

池之平滑雪場地圖

在半山腰能眺望野尻湖

寬廣的綠線滑道

風景優美的林間滑道

Hotel Alpen Blick的和洋式客房

住宿

　　首推Ski in/out的Hotel Alpen Blick，和洋式套房寬敞舒適，飯店內的露天風呂、黑泥溫泉都很棒。提供到妙高高原車站的免費接駁服務。

4 妙高杉之原滑雪場

杉之原滑雪場

　　隸屬於王子大飯店集團，6歲以下免費搭乘纜車。擁有長達8.5公里的超長滑行距離，鬆雪更是家常便飯，從山頂呼嘯而下飆雪超過癮的！

　　雪場分為右側的杉之原區，左側的三田原區。滑雪中心在杉之原區，由此搭乘廂型纜車上山，再換搭三田原第三纜車登上山頂，也是妙高高原眾多滑雪場的最高點。天氣好時，甚至可以看到富士山呢！

　　接著順著Panorama、三田原滑道滑行，這段路線風景壯麗雪況佳，會讓人一刷再刷。也有跳台區域。

雪場基本資訊

妙高杉之原滑雪場場／
妙高杉ノ原スキー場
地址：新潟県妙高市杉野沢
官網：https://www.princehotels.co.jp/ski/myoko/
官方粉絲團：suginohara.fans
開放日期參考：12月下旬
營業時間：8:30～16:00
纜車票價參考：一日券4800日幣起
面積：90ha
纜車數：5
滑道數：16
標超差：1,124M
最長滑走距離：8,500M

最大斜度：38度
滑雪學校：有
滑道比例：

初級 50%	中級 30%	高級 20%

官網　　　官方粉絲團

妙高衫之原滑雪場地圖

三田原區的滑道景觀很好

杉之原滑雪場最高點

三田原第2纜車站的食堂區

雪場美食

　　滑雪場內分布著5間餐廳，滑到哪都不用擔心餓肚子。因為我很愛三田原這側的滑道，推薦在三田原第2纜車站旁有多間食堂，可以吃到特色或家常料理。

特殊活動

來體驗帥勁十足的雪地摩托車吧。Myoko Snowmobile Land 在雪場旁規劃了體驗區域，有教練帶領教學。駕駛著雪地摩托車，馳騁在妙高山腳下遼闊的雪原上，是人生難得的體驗。

預約與費用詳見官網：
https://myoko-note.jp/snowmobile/en/

駕駛雪地摩托車是難忘的冬季體驗

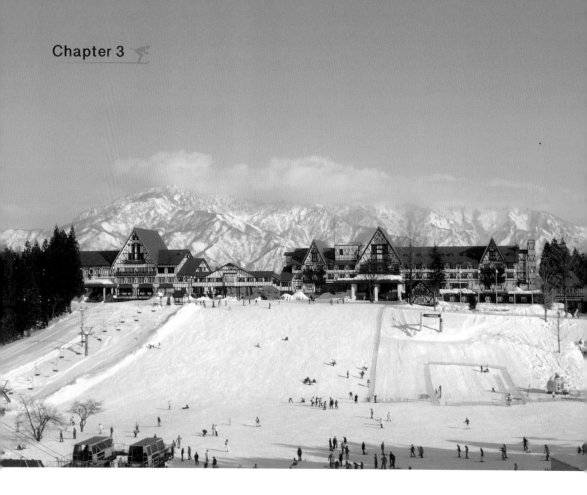

上越國際滑雪場

Ski in / Ski out

　　大到誇張的上越國際滑雪場（簡稱上國），足足有214個東京巨蛋那麼廣大！以3,800平方公里的面積，名列日本前三大面積雪場，一天絕對逛不完。夜滑直到晚間9點是它大人氣的秘密。

娜塔蝦小提醒

以前上越國際的雪場地圖標示和其他人相反：初級滑道標紅色、中級滑道標綠色，讓很多雪友（包括我在內）誤會而跑錯滑道。目前已經調整標示跟一般滑雪場都一樣了，請安心滑行。

🚌 交通

出入機場：東京、新潟

火車： 東京搭乘上越新幹線至越後湯澤車站，換車至上越國際スキー車站，出站後步行即可至滑雪場。車站位於滑雪場最下方，飯店位在雪道上方，如要先至上越綠色廣場飯店Check in，可從車站搭乘免費接駁車。

巴士：住宿上越綠色廣場飯店的房客，可在越後湯澤車站東口搭乘免費接駁巴士至飯店。

📖 雪場基本資訊

上越國際滑雪場

地址：〒949-6431　新潟縣南魚沼市樺野澤112-1
官網：http://www.jkokusai.co.jp/
官方FB粉絲團：jkokusai
開放日期參考：12月中上旬～4月上旬
營業時間：一般8:00～17:00，
　　　　　　夜滑17:00～21:00
纜車票價參考：一日券（包含夜滑）4,500日幣。
不夜滑推薦買6小時券3,500日幣

面積：380ha
纜車數：25
滑道數：22
標高差：817m（最高1017m 最低200m）
最長滑走距離：6000m
最大斜度：38度
滑道比例：

初級	中級	高級
15%	60%	25%

官網

官方粉絲團

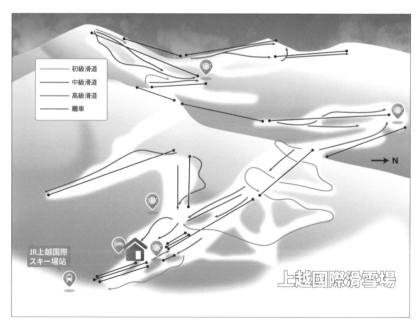

上越國際滑雪場地圖

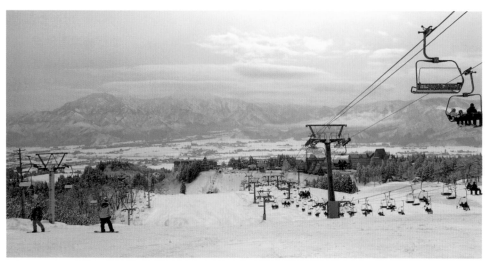

東區

雪場概況

滑雪場分為東南西北四大區域，每區各有特色，並以纜車相互連接。特別要注意各區銜接的纜車最後行駛時間，以免回不了飯店。

● 東區 マザーズゾーン / East Mothers Zone

飯店正前方的區域，新手最愛，平緩開闊、由短到長的滑道，讓初學者也能安心滑行。

特別要注意各區銜接的纜車最後行駛時間，以免回不了飯店。

● 北區 パノラマゾーン / North Panorama zone

上越國際滑雪場景色最棒的區域，站在北區最高處飽覽360度全景，南魚沼平原、八海山在內的越後三山，盡收眼底。朝北的パノラマ2號、3號滑道降雪量豐富，偷偷說，想滑鬆雪，來這區遇到的機率最大。上越國際著名的餐廳おしるこ茶屋也位在北區。

●西區 フォレストゾーン /
West Forest zone

西區和飯店所在的東區正好呈對角線遙望，得穿過整個北區才能來到西區。最好早上就出發前往，才不會趕不上最後一班返回北區的纜車（通常營業至下午2-3點左右。）

眺望西區

來自日本海的豐沛水氣，讓西區有著優良雪況，以及有趣的林間滑道。雪場的制高點也在本區，パウゼ展望台位在當間4號滑道頂端、標高1,017m的當間山山頂，晴天時甚至可以看到佐渡島。

●南區アクティブゾーン / South Active zone

上越國際滑雪場最具難度的區域，最有名的就是號稱「上國之壁」的大別當滑道，最大38度的陡急斜面，從下方往上眺望，就覺得頭暈腿軟。大別當滑道上還有饅頭區與半管滑道，相當有挑戰性。若是程度中等，又必須經由南區回到飯店，可從一旁的大別當迂迴滑道慢慢滑下。

大別當滑道

雪場美食

●黃金麻糬紅豆湯

各雪場美食各有擁護者，但上越國際的紅豆年糕湯無疑是雪友心中公認的最佳雪場甜點。位在全景區的おしるこ茶屋，人潮從中午到傍晚都沒停歇，大家都是為了這碗上國名物─黃金麻糬紅豆湯而來，現烤到表皮金黃色的麻糬，香Q軟糯，甜蜜溫暖的口感補充了滑雪流失的體力，馬上覺得再滑10趟也沒問題。隱藏版吃法：現烤麻糬紅豆湯裡加一份元祖冰淇淋麻糬，冰火二重天的滋味，銷魂啊。

黃金麻糬紅豆湯

雞肉馬鈴薯燉菜

●雞肉馬鈴薯燉菜

ホルン（Horn）餐廳位在西邊Forest Zone，要滑到這區可得有一定技術，因此也有特別的雪場美食。

ホルン餐廳在纜車站二樓，這裡的ポトフ燉菜料理，加入香腸、馬鈴薯、蔬菜、雞腿，放入石窯燉烤，讓蔬菜與雞肉的甜味滲入湯汁，加上一份手工石窯麵包，溫熱香軟，非常好吃。

茶屋

上越綠色廣場飯店

住宿

　　和滑雪場緊鄰的Hotel Green Plaza Joetsu上越綠色廣場飯店採用歐式莊園設計，紅色的屋頂在雪地中格外亮麗吸睛，讓人有來到歐洲度假的錯節。分為新、舊兩館，提供從雙人到8人房型，並有和洋式與樓中樓套房，全家出遊也能舒適的住宿。飯店內有中華、日本、法國、義大利等多國美食餐廳。因遊客眾多，最好每天一早至一樓的餐廳櫃台預約當日晚餐的餐廳，不然可有得排隊了。新舊館各有一處天然溫泉，但在本館才有露天浴池喔。飯店內還附設付費的卡拉ok室、電玩遊樂間，讓夜晚一點也不無聊。

　　另一個住宿選擇是上越国際スキー車站附近的小飯店、民宿，甚至是越後湯澤車站附近的住宿，再搭乘火車通勤來滑雪，雖不若ski in / out來的方便，但有機會找到經濟實惠的住宿。

特殊活動

● 玩雪天堂Kids paradise

飯店正前方規畫著Kids paradise，專門讓小朋友玩雪的區域，刺激的甜圈圈滑道、雪地腳踏車、空氣床等，豐富的雪上遊樂設施肯定能讓全家玩得開心。

Kids paradise玩雪天堂

● 半管 Half-Pipe

滑雪場內兩個半管，分別位在東區的長峰滑道，和南區的大別當滑道。前者從飯店就能看到，後者規模較大，長130m x 寬20m x 高4m x 18°。兩個半管，單板與雙板滑雪皆能使用。

長峰滑道的半管

苗場滑雪場

(Ski in / Ski out)

　　苗場滑雪場儼然是日本國民滑雪場，絕頂人氣甚至席捲台灣，就連從未滑過雪的朋友也聽過它，知名度非常高。從東京出發約2.5小時車程，雪況好、雪季長，交通與住宿都具便利性。滑雪場面積大、各程度滑道選擇多，又有兒童滑雪學校、中文滑雪學校，冬季周末夜晚皆施放煙火，話題性十足，難怪新手老手都愛它。

🚌 交通

出入機場：東京機場

火車：搭乘上越新幹線至JR越後湯澤站，在東口外有公車站牌，至苗場車程約50分鐘。苗場王子大飯店提供房客免費接駁服務，需先預約。

巴士：苗場白雪巴士（苗場ホワイトスノーシャトル），由西武集團營運，從東京市區前往苗場的付費巴士，須提前一個月預約。網站 https://secure.j-bus.co.jp/hon/RouteList/List?uncd=2203

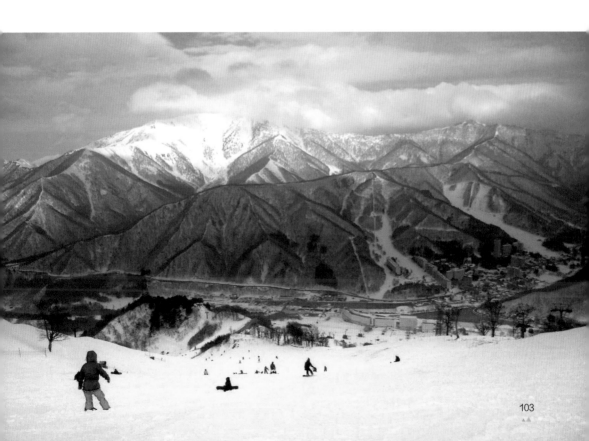

📖 雪場基本資訊

苗場滑雪場／苗場スキー場

地址：新潟縣南魚沼郡湯澤町三國202

官網：https://www.princehotels.co.jp/ski/naeba/winter/

官方FB粉絲團：SnowNaeba

開放日期參考：12月中旬～4月上旬

營業時間：平日8:00-17:00、
　　　　　夜滑16:00～20:30

纜車票價參考：一日券6,000～日幣

面積：196ha

纜車數：13

滑道數：14

標高差：889M（最高1789M 最低900M）

最長滑走距離：4,000M

最大斜度：45度

滑雪學校：有中文教學

滑道比例：

初級	中級	高級
30%	40%	30%

官網

官方粉絲團

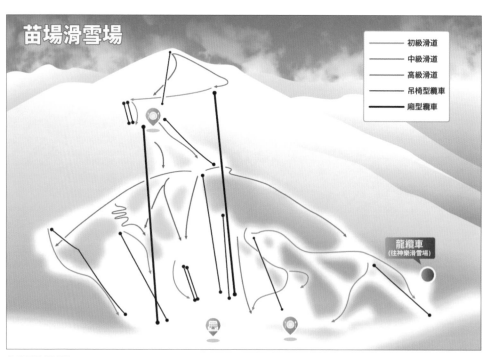

苗場滑雪場地圖

神樂滑雪場／かぐらスキー場

地址：新潟県南魚沼郡湯沢町三俣742

官網：https://www.princehotels.co.jp/ski/kagura/winter/

官方FB粉絲團：snowkagura

開放日期參考：11月中下旬～5月中下旬

營業時間：平日8:00～17:00，
周末例假日7:30～17:00

纜車票價參考：一日券6,000日幣

Mt. Naeba全山券纜車票價：一日券7,000～日幣

面積：200ha

纜車數：20

滑道數：23

標高差：1225M（最高1845M 最低620M）

最長滑走距離：6,000M

最大斜度：32度

滑道比例：

初級 35%	中級 35%	高級 30%

官網

官方粉絲團

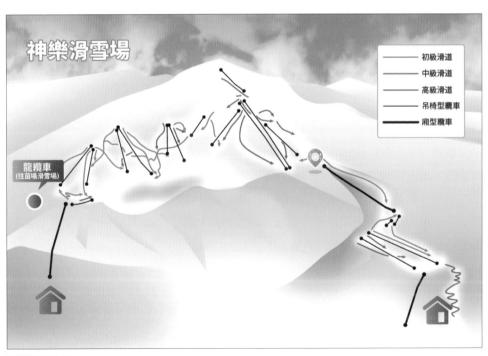

神樂滑雪場地圖

雪場概況

　　苗場與相鄰的神樂滑雪場（かぐらスキー場，Kagura）合稱「Naeba」，發行共同的滑雪纜車票。神樂滑雪場包含了三座山頭，田代、神樂和三俣（みつまた，Mitsumata），雪友也會以田代滑雪場或みつまた滑雪場來稱呼此區域。本書參考官網，先以神樂作為統稱。

　　連結苗場和神樂的是日本最長的廂型纜車「Dragondola龍纜車」，全長5,481M，搭乘時間約20分鐘。苗場滑雪場ski in/out方便省事，飯店前方有多條初級滑道讓新手練習。神樂滑雪場是日本有名的春雪滑雪場，從3月至5月都維持著不錯的雪況，是季末滑雪的好選擇。

● 初級滑道

　　苗場王子大飯店4號館前方的4號滑道（第4ゲレンデ），最大斜度11度、平均斜度10度，坡度平緩又廣闊，格外適合新手滑行，滑累了還能立馬回飯店或用餐。

　　進階一點可以搭乘苗場王子大飯店二號館旁的2號廂型纜車上山，出站後的筍平ゲレンデ滑道雖位於山頂但坡度和緩，最大斜度15度、平均斜度11度，新手也能恢意滑行，同時欣賞山頂優美的風景。

● 中級滑道

　　有一定程度的雪友一定不能錯過苗場名物「大斜面」，最大斜度26度、平均斜度22度。也因為有名，所以常常人很多，雖然好練但不建議長時間逗留。大斜面坡度雖陡和景色絕佳，若能平順的滑行回山腳，也是對滑行能力的一大肯定。

● 高級滑道

苗場的制高點筍山ゲレンデ滑道，晴天時能飽覽360度群山環繞的好景致。但因為在山頂，纜車常因天候欠佳而停駛，若是遇到放晴的日子，可得趕快搭纜車上山。

神樂滑雪場也是練功的理想場所，中上級程度者不妨將神樂峰的幾條黑線滑道設為目標，嘗試挑戰深雪和急斜面。

雪場美食

苗場王子大飯店 6 號館的美食街，匯集多間價格親切的美食餐廳，拉麵、蓋飯、義大利麵、三明治等應有盡有。四號館的 Edelweiss 餐廳以西式料理為主，有披薩、燉飯、沙拉、炸雞等。

● 和田小屋

就像到陽明山一定要到擎天崗，到神樂滑雪場也要到和田小屋嘗嘗烏

和田小屋

龍麵與紅豆湯。龍纜車到和田小屋一趟約一小時，中間要要經過許多聯絡道，以及配合龍纜車營運時間，建議中等程度再前往。滑行到和田小屋需要翻山越嶺，抵達的時候超有成就感的，午餐的湯麵和咖哩飯更是美味加倍。

住宿

到訪苗場的遊客—尤其是滑雪新手，多半住在ski in/out的苗場王子大飯店，一字排開的多棟建築物分為2 號館、3號館、4號館、6號館，提供不同的住宿房型。最高的2號館主要是豪華套房；4號館有最多4人入住的房型；6號館有4種不同的類型的雙床房，其中有吊床和遊戲牆的「遊ROOM」房很受親子喜愛。飯店內設施齊全，10多間大小餐廳，用餐選擇多；4號館有大浴池、6號館有天然半露天溫泉。還有多間滑雪器材店、紀念品賣店，甚至也有藥妝店。

苗場王子大飯店

苗場王子大飯店內的溫泉

特殊活動

● 苗場花火大會

苗場在聖誕假期與1~3月周末間的夜晚會施放煙火,在滑雪場觀賞煙火的感覺很不一樣,璀璨煙火與皎潔雪地相映成趣,是難忘的感動回憶。

雪地上施放煙火

● 熊貓兒童滑雪學校

專為3-9歲的小朋友設計的滑雪課程,在從室內基礎練習到戶外實地演練,循序漸進,課程中有熊貓人玩偶出來帶領小朋友做暖身操、帶領練滑,氣氛輕鬆活潑,沒有經驗的兒童也能開心的學會滑雪。課程在專屬場地中進行,非常安全。視現場安排,有時會有中文助教,不用擔心語言隔閡。家長可以在場地外觀看教學,也可以離開享受自己的滑雪假期,下課再接回小朋友即可。課程分為上午和下午時段,參考價格2小時10,000日幣起,費用包括滑雪教學、雪鞋雪板、安全帽,不包括雪衣褲、雪鏡、餐食等。

室外　　　　　　　　　　　　　　　　室內

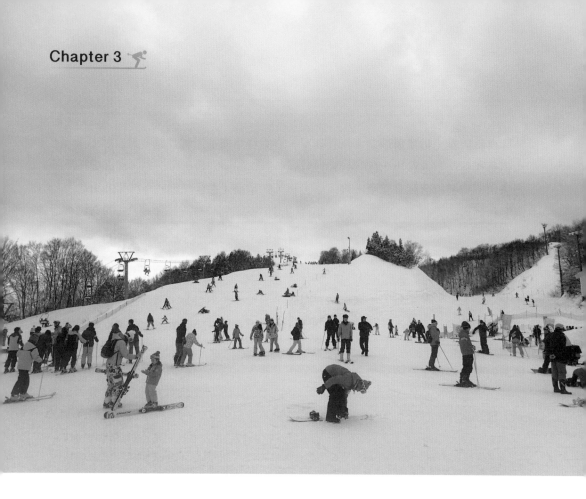

GALA湯澤滑雪場

GALA湯澤滑雪場每逢周末假日遊客如織

　　「JR SKI SKI！」拜幾年前的電視廣告之賜，台灣人對於這個從靠近東京的滑雪場很有印象。從東京搭乘新幹線直達GALA湯澤滑雪場只需75分鐘，出站就是滑雪中心大廳，交通便利性高，並設有許多雪地遊樂設施與溫泉，完備的雪具租借服務，並有針對小小孩的優惠，例如學齡前兒童免費纜車票、溫泉免費入場等，是闔家玩雪賞雪的好去處。夏天更開放旱雪滑道，一年四季都不無聊。

🚌 交通

出入機場：東京機場

火車：搭乘新幹線至GALA湯澤車站。

📖 雪場基本資訊

GALA湯澤滑雪場／GALA湯沢スキー場

地址：〒949-6101　新潟縣南魚沼郡湯澤町大字湯澤字茅平1039-2

官網：https://gala.co.jp/winter/

官方FB粉絲團：galayuzawa

開放日期參考：12月中旬～5月上旬

營業時間：8:00～16:30

纜車票價參考：滑雪一日券6,000日幣起

空中纜車一日券2,600日幣起。
空中纜車一日券僅能搭乘廂型纜車，不滑雪，只是賞雪和玩雪，購買這張票即可。

面積：70ha

纜車數：11

滑道數：17

標高差：381M（最高1,181M，最低800M）

最長滑走距離：

最大斜度：32度

滑雪學校：有日文、英文教學，可先上網預約

滑道比例：

初級	中級	高級
35%	45%	20%

官網

官方粉絲團

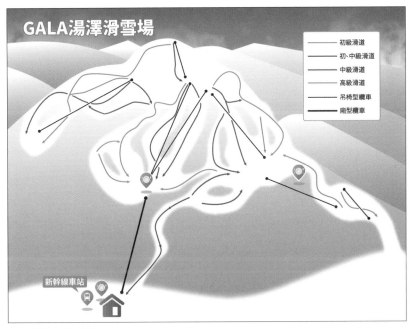

GALA湯澤滑雪場地圖

雪場概況

　　滑雪中心在山下，搭乘廂型纜車上山，馬上進入一片銀白色世界，滑雪場主要的雪道和戲雪設施都位在山上。GALA湯澤兩側分別與湯澤高原、石打丸山兩座滑雪場相通，三座滑雪場並發行共通滑雪纜車票，通稱「湯澤三山」。但有可能會因為天候不佳，暫時關閉雪場之間連接的滑道或纜車，購票三山券前務必留意。

●初級滑道

　　滑雪場內最平易近人的滑道就是這一條，メロディ（Melody）滑道，位在廂型纜車山頂站左前方。不分平假日人都很多，小心擦撞。

●中級滑道

　　ジジ（GiGi）滑道最大坡度23度，平均坡度13度。位在雪場正中央，視野100分。

●高級滑道

　　名字相當氣魄的260万ダラー（260萬）滑道難度不小，最大坡度32度的未壓雪滑道，等你來挑戰。

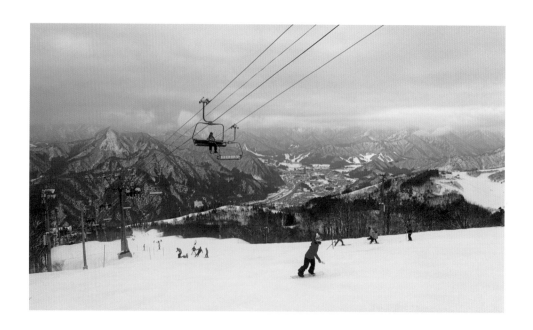

Cheers restaurants 內有多間美食餐廳

雪場美食

廂型纜車山頂站旁的Cheers restaurants有多間美食店家，日式西式選擇多元。二樓的Blue Seal是來自沖繩的人氣冰店，超過20種的冰淇淋口味選擇。漢堡和冰淇淋也很受歡迎。KOMEKO可麗餅店，使用「米」做成的可麗餅，讓人一吃難忘。

住宿

鄰近的越後湯澤小鎮有許多溫泉飯店和民宿，但冬季常一房難求。有些人會選擇住東京便宜住宿，搭乘新幹線通勤滑雪。

特殊活動

● SPA GALA之湯

劇烈的滑雪運動之後，就來泡暖呼呼的溫泉放鬆一下。SPA GALA之湯有游泳池和8種不同的溫泉池，學齡前兒童免費入場。（游泳池必須穿著泳衣）下午三點前入場有折扣，有免費休息室。

● 兒童雪地遊樂園

全家一起來GALA湯澤玩雪吧！滑雪場的中央區設有獨立玩雪區域，不論是玩雪盆、堆雪人、打雪戰，都可以歡樂暢玩。還能搭乘雪橇觀賞動人雪景。

長野

長野縣內有眾多滑雪場，以優良雪質聞名。以雄偉壯麗的北阿爾卑斯山脈為背景的志賀高原、白馬滑雪場，提供多種變化豐富的雪道，更是1998冬季奧運會的舉辦場地，對於愛滑雪的朋友來說，長野就是他們的聖地。同樣位在長野的輕井澤滑雪場，位置較靠近東京，交通便利。地形較平緩，適合新手體驗。

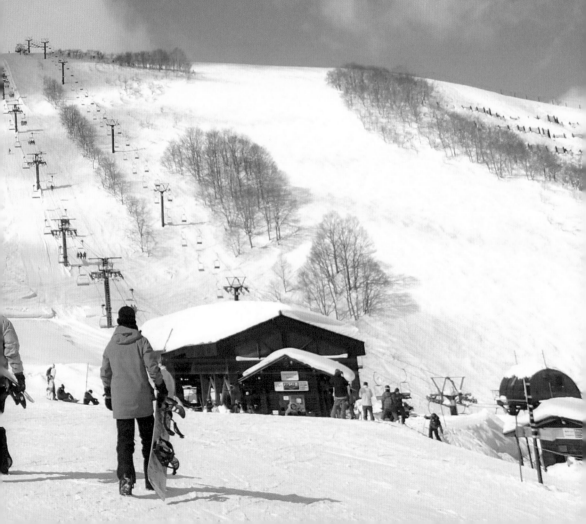

白馬滑雪場

　　日本眾多滑雪場中，白馬絕對是最複雜、行前準備最難的。首先白馬地區共有9座滑雪場，統稱HAKUBA VALLEY。其次，每個滑雪場有獨立的纜車票、幾個鄰近滑雪場又有共通纜車票、以及大絕招白馬全山纜車票。加上各滑雪場往來的穿梭公車、住宿餐食選擇琳瑯滿目，大概得研究個幾星期才能搞定。但莫急莫慌莫害怕，這篇白馬簡介從大方向出發、到小細節整理，幫你輕鬆搞定白馬滑雪之旅。

🚌 交通

出入機場：東京機場、富山機場或新潟機場

由東京出發：從東京車站乘搭新幹線至JR長野站再換搭巴士至白馬，最快 2 小時 40 分鐘

富山機場或新潟機場：搭火車至JR系魚川站(新潟出發約2小時、富山站約50分鐘)、換車至南小谷站(約1小時)，換搭白馬接駁公車至各大滑雪場。

高速巴士：白馬Snow Magic號，從東京新宿、羽田與成田機場出發的夜間巴士，車程約6小時。

當地交通：白馬各大滑雪場之間的移動，靠著是錯綜複雜的HV穿梭公車，在官網或滑雪中心有時刻表。以白馬八方巴士總站為中心，主要分為三條路線（付費搭乘）：

　　紅線HV-1：從巴士總站出發，沿途停靠白馬五龍、鹿島槍、爺岳。

　　黃線HV-2：從巴士總站出發，沿途停靠栂池高原、乘鞍、白馬Cortina。
　　　　　　　　部分班次停靠JR白馬站。

　　藍線HV-3：從栂池高原出發，沿途停靠岩岳、JR白馬站、八方巴士總站、八方尾根名木山、
　　　　　　　　白馬47、白馬五龍。

除了HV穿梭公車，還有免費接駁小巴，主要行駛在八方尾根、岩岳、栂池高原，除了停靠滑雪場入口，許多飯店民宿前也有小巴站牌。

**接駁車班次資訊請見
白馬滑雪場官網：**
https://www.hakubavalley.com/

雪場概況

　　白馬並沒有新幹線到達，但是每年會有海內外絡繹不絕的訪客，並且成為1998年長野冬季奧運舉辦場地，有其得天獨厚之處。首先是所在的地區被稱為日本的阿爾卑斯山脈，群峰巍峨，沿著山脈逐漸發展出多個滑雪場，並在山腳形成小鎮聚落。九大滑雪場一橫排，從最左邊的爺岳到最後方的白馬Cortina需要換車、幾小時的車程。所以到白馬滑雪，第一心法就是先依照自身需求，鎖定目標滑雪場，再預定該滑雪場鄰近、或是附近有接駁小巴的住宿地點，可省下舟車勞頓的時間。

圖片來源：白馬官網

　　以下將介紹幾個主要滑雪場及其特色：白馬Cortina滑雪場、八方尾根滑雪場、白馬五龍47滑雪場、栂池高原滑雪場。

1 白馬Cortina滑雪場

Ski in / out首選

🚌 交通

Green Plaza飯店提供至JR長野站的付費接駁巴士（至少2日前預約），車程約100分鐘，以及白馬乘鞍和南小谷站的免費接駁服務（車程約20分鐘）。白馬HV-2穿梭公車有至白馬Cortina滑雪場。

📖 雪場基本資訊

白馬Cortina滑雪場／
白馬コルチナスキー場

地址：〒399-9422　長野縣北安曇郡小谷村千國乙12860-1

官網：http://www.hgp.co.jp/cortina/ski/

官方FB粉絲團：hakubacortina

開放日期參考：12月中旬～4月初

營業時間：8:30～16:30

纜車票價參考：2022-2023年冬季僅發行Cortina & 乘鞍滑雪場共同纜車票，一日券5,000日幣起

面積：92ha

纜車數：6

滑道數：16

標高差：530M（最高1402M 最低872M）

最長滑走距離：3,500M

最大斜度：42度

滑雪學校：有

滑道比例：

初級 40%	中級 30%	高級 30%

官網

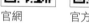
官方粉絲團

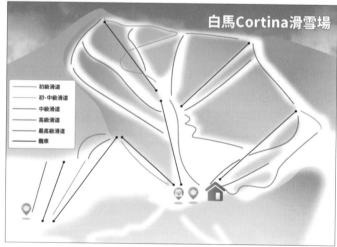

白馬Cortina滑雪場

- 初級滑道
- 初・中級滑道
- 中級滑道
- 高級滑道
- 最高級滑道
- 纜車

白馬Cortina滑雪場地圖

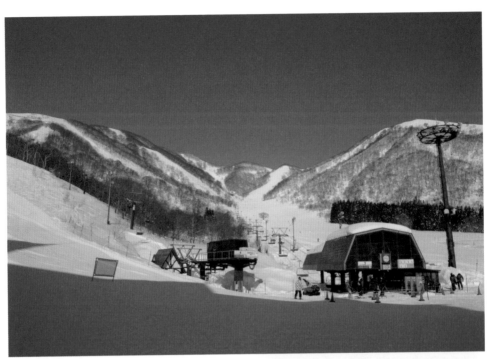

cortina滑雪場呈碗型

滑雪場的白馬HOTEL GREEN
PLAZA，是本區最大型的滑雪度假村，
擁有超過200間客房，出門就是滑雪場
非常方便。降雪量在白馬區名列前茅，
滑雪場呈碗型，所有的滑道都會匯流回
到飯店前方。我在Cortina滑雪時格外
感到安心，大部分雪道都能看到GREEN
PLAZA飯店，不用擔心迷路。兒童遊樂
園內有多項孩童遊樂設施，從初學者及

cortina滑雪場

一家大小都能夠安心滑行的寬廣滑道，至高手程度的急斜坡、樹林區等，滿足各程
度滑雪者的需求。

　　白馬Cortina滑雪場位在白馬區最北方，到八方尾根、以及五龍四七車程時間較
久。與乘鞍滑雪場相連，兩雪場有發行共同聯票。

●初級滑道

　　飯店前方的池の田ゲレンデ滑道，最大斜度16度，滑道寬度200M，新手、初學者也能輕鬆駕馭。從滑道上方眺望紅色屋頂的白馬HOTEL GREEN PLAZA，美不勝收。也是夜滑雪道。

　　位在山頂的稗田山林間コース滑道，徜徉於秀麗群山與清新脫俗的樹林風景。但平均斜度僅7度，坡度太平，單板滑雪者會比較吃力。

●中級滑道

　　飯店左前方的**一本松コース**滑道，最大斜度22度。有個有趣的小故事：因為滑道正對著飯店的露天溫泉區（從浴池內可以看到這條滑道），在這條滑道上跌倒的人常會被開玩笑：「是不是打著什麼壞主意呢。」這裡也是適合練習carving割雪滑行的地方。

飯店前方的池の田ゲレンデ滑道

一本松コース滑道

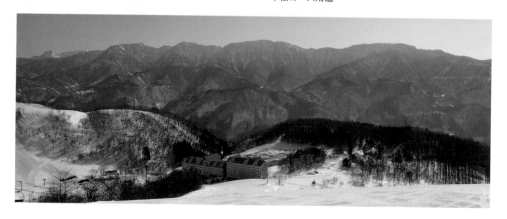

● 高級滑道

　　稗田山コース（1）滑道最大斜度35度，平均斜度23度，但長度僅640M，是剛剛好的挑戰。

　　超高難度的**稗田山コース（2）**滑道，最大斜度42度，平均斜度，超誇張傾斜坡度，任誰看到都會倒抽一口氣。但在降雪後的隔日堆滿鬆雪時，又非常有人氣。

　　ツリーエリア（Tree Area）高手之間流傳的好地方，白馬Cortina驚心動魄的樹林區。在此區域滑行安危自負，若發生意外需自行負擔救援費用，建議不要單獨前往，建議聘請有經驗的界外滑雪嚮導。位於豪雪地帶的Cortina樹林區，是難得一見的夢幻雪道，也常吸引海外高手來此拍攝滑雪影片。

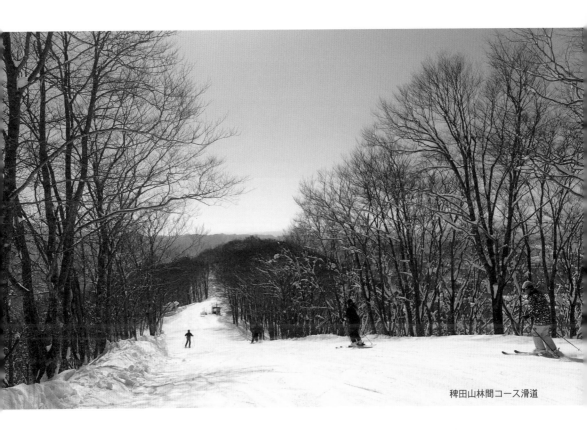

稗田山林間コース滑道

住宿

白馬Hotel Green Plaza和上越國際的Hotel Green Plaza Joetsu屬於同一個飯店集團，同樣擁有北歐童話般的紅色屋簷。有和洋式、樓中樓等房型，滿足各類型遊客的需求。飯店三樓的碳酸泉溫泉號稱美人湯，有多達11種不同的溫泉類型，如檜湯、藥湯、桑拿等，讓滑雪者享受通體舒暢的泡湯樂趣。

白馬Hotel Green Plaza和洋式套房

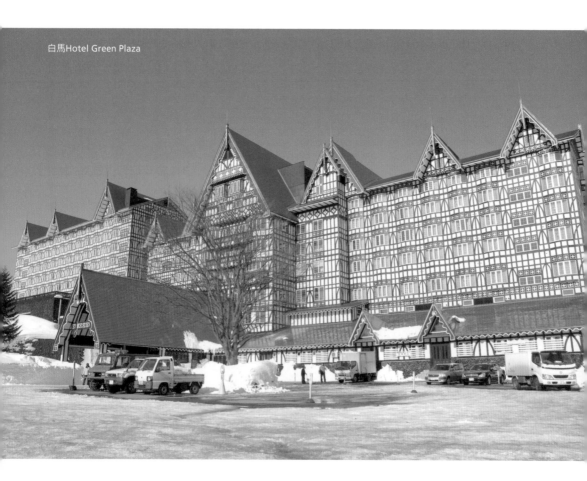

白馬Hotel Green Plaza

2 八方尾根滑雪場

高手
必去

🚌 交通

從八方巴士總站搭乘八方尾根免費接駁巴士至八方尾根滑雪場，最常使用1號和2號巴士，不同路線分別停靠不同飯店與雪場四大區域名木山、白樺、國際、咲花。
時刻表與停靠站詳見八方尾根官網：http://www.happo-one.jp/access/shuttle-bus

📖 雪場基本資訊

八方尾根滑雪場／八方尾根スキー場

地址：〒399-9301　長野縣北安曇郡白馬村八方
官網：http://www.happo-one.jp/winter
官方FB粉絲團：hakuba.happo
開放日期參考：11月底～5月初
營業時間：8:00～17:00
　　　　　夜滑17:00～21:00
纜車票價參考：一日券6,500日幣起
面積：220ha　纜車數：22

滑道數：14
標高差：（最高1831M 最低760M）
最長滑走距離：8,000M
最大斜度：35度
滑道比例：

初級	中級	高級
30%	50%	20%

官網

官方粉絲團

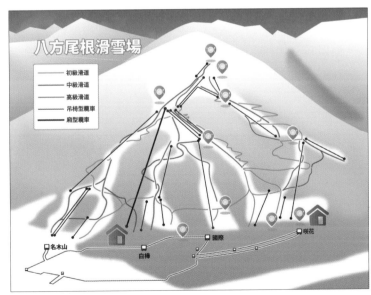
八方尾根滑雪場地圖

八方尾根滑雪場（Happo one）是1998年冬季奧運比賽場地，亦是白馬地區最具知名度的滑雪場，此場地適合中高級程度的滑雪者。滑雪場內有許多奧運紀念建築，是拍照熱點。最長滑道超過8,000M，標高差1,000M，以及利用天然地形創造的「Happo Bank」特技公園，讓滑雪高手們趨之若鶩，無怪乎成為日本人心中的滑雪勝地。

我在抵達八方尾根的那天，站在山腳看著滑雪場，忍不住要落淚了─不是因為來到勝地而感動，而是八方尾根滑道難度偏高，從山腳到山頂遍布著大小饅頭，雪友之間是這麼形容八方尾根的：「綠線泛著紅光、紅線泛著黑光、黑線泛著淚光」，我真是有深刻的體驗。

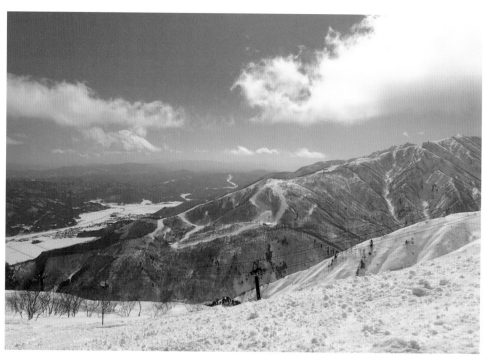

八方尾根滑雪場

　　雪場共有22條滑道，呈扇形放射狀，山腳分為四大區域：名木山、白樺、國際、咲花（Sakka），彼此之間以白馬免費接駁小巴相通，一天之內絕對滑不完。滑雪者最好先決定當天滑行區域，再搭車到對應的地點。咲花適合初學者，國際則是中高程度以上。

● 初級滑道

　　咲花ゲレンデ是整個八方尾根最適合新手的區域，最長距離400M，最大斜度18度，平均10度，新手也能不緊張的滑行。兒童戲雪區內有魔毯纜車。

● 中級滑道

リーゼングラートコース（Riesen Grat）

　　滑道位在八方尾根最高處，由標高1,830M處眺望白馬三山、五龍岳、火打山、妙高山等山脈橫亙，令人讚嘆的美景。

スカイラインコース（Skyline course）

　　這條長達6,000M的滑道極具吸引力，北向的坡道擁有良好雪況，最大斜度32度，平均斜度16度。

リーゼンスラロームコース（Riesen slalom course）

八方尾根滑雪場上有許多奧運標誌的紀念建築物

兔平滑道

是八方尾根名物，全長3,000M，往下連接到名木山滑道。最大斜度30度，但滑道寬廣，讓人減去幾分害怕感。不論平假日滑雪者都很多，當地人最喜歡一大早上到這條滑道，趁著遊客不多一路飆雪到山腳，暢快淋漓。リーゼンスラロームコース也有條綠線連絡道，初學者也能小試身手。

國際區

● 高級滑道

八方尾根代表滑道之一，兔平ゲレンデ滑道滿布著饅頭，隨著坡度變化的急斜面是一大挑戰。雪道邊有一區未壓雪區。

超高難度的黑菱ゲレンデ滑道在兔平滑道旁，其中黑菱第三滑道旁設立了一條界外滑道（黑菱オフピステ "裏黑・URAKURO"），鬆厚深雪最高及胸，挑戰很高，讓人腎上腺素大爆發。若天候不佳、雪崩預測程度提高時，此界外滑道將關閉，請留意當天告示。

綠線泛著紅光、紅線泛著黑光、黑線泛著淚光

特殊活動

● 八方尾根リーゼンスラローム大會（Riesen Slalom Competition）

每年2-3月舉辦的滑雪障礙競速賽已有70多年歷史，屬於業餘的公開比賽，

比賽地點在名木山滑道，長達兩日的比賽以性別年齡分組競賽，歡迎各方好手報名參加。

● 白馬八方尾根火祭

這個40多年的祭典是八方尾根的重頭戲，每年2月在名木山特設會場，活動內容有暖和的清酒試飲、震撼人心的太鼓表演、獎品豐富的抽獎、高手級超吸睛的滑雪表演，以及壓軸的舉火炬滑雪，最後在雪場上燃起熊熊營火，再以煙火大會畫上句點。當地吉祥物也會參加表演。

● 八方の湯

滑雪之後再泡個暖呼呼的溫泉，洗滌一身疲憊，是最暢快的事。白馬八方巴士總站斜對面的「八方の湯」是八方尾根最大的溫泉設施，特色是天然水素泉，以及在露天溫泉可以欣賞遼闊的北阿爾卑斯山脈景色，泡湯之後可在鋪設榻榻米的和室休憩。附設的八方茶屋有溫泉烏龍麵等輕食。入場費：大人800日幣、小孩400日幣。

雪場美食

　　八方尾根滑雪場上有多間餐廳，分別提供不同主題的多國料理。因為山腳就是小鎮，有時也會到雪場外圍，鄰近的餐廳用餐。先介紹兩間在滑雪場內的餐廳：

● 咲花區 スノープラザ咲花（Snow Plaza Sakka）

　　療癒的舒適用餐空間，現烤牛肉漢堡、牛排咖哩、烤牛肉拉麵是必點。每天早上烘烤出爐的蘋果派也很受歡迎。

另三間是在雪場附近：

● Café de 4260

　　位在八方尾根廂型纜車站的老餐廳，價格經濟實惠，招牌豚丼堆滿厚厚的烤豬肉片，再放上煎蛋，營養滿點。熱巧克力是老顧客才知道的必點飲品。

● こいや鰻魚飯

　　壓軸的是在地人吃好道相報，傳說中的鰻魚飯餐廳こいや，位在名木山和國際

cafe de 4260

café de 4260豚丼

兩區域中間，從雪場需步行一小段才能抵達。烤得油亮焦香的鰻魚讓人食指大動，滋補精力，滑雪的疲勞都一掃而空啦。

●炭火燒肉深山

晚餐推薦當地首屈一指的人氣燒肉店，新鮮的國產牛，都是點餐之後現切，鮮度吃得出來。使用備長炭燒烤，自家特製的3種醬汁是亮點。

住宿

●Hotel Oak Forest

擁有和、洋房型的精緻飯店，設有溫泉大浴場與露天風呂，滑雪後能徹底舒緩放鬆。晚餐是房客們一致大推的，長野食材烹調的豐盛會席料理，還能吃到美味的和牛壽喜燒。門口有巴士站牌，到八方尾根滑雪場約10分鐘車程。

八方尾根滑雪場住宿：Hotel Oak Forest

官網：
http://www.oak-forest.jp/

3 白馬五龍、47滑雪場

玩家最愛

🚌 交通

白馬穿梭公車HV-1有行駛至五龍四七。五龍四七本身也有提供免費接駁巴士，是一大利多。

📖 雪場基本資訊 1

白馬五龍滑雪場／白馬五竜スキー場

官網：http://www.hakubaescal.com/winter/

官方FB粉絲團：Hakuba Goryu

開放日期參考：11月下旬～5月初

營業時間：8:00～16:50
夜滑18:00～21:30

纜車票價參考：五龍47一日券6,000日幣起

面積：120ha

纜車數：14

滑道數：16

標高差：926M（最高1676 最低150）

最長滑走距離：5,000M

最大斜度：35度

滑道比例：

初級	中級	高級
35%	40%	25%

官網　　官方粉絲團

📖 雪場基本資訊 2

白馬47滑雪場／Hakuba47 ウインタースポーツパーク

地址：〒399-9211　長野縣北安曇郡白馬村神城24196-47

官網：https://www.hakuba47.co.jp/winter/

官方FB粉絲團：HKB47official

開放日期參考：11月下旬～5月初

營業時間：8:00～16:15

纜車票價參考：五龍47一日券6,000日幣起

面積：32ha

纜車數：6

滑道數：8

標高差：794M（最高1614M 最低820M）

最長滑走距離：6,400M

最大斜度：32度

滑道比例：

初級	中級	高級
59%	23%	18%

官網　　官方粉絲團

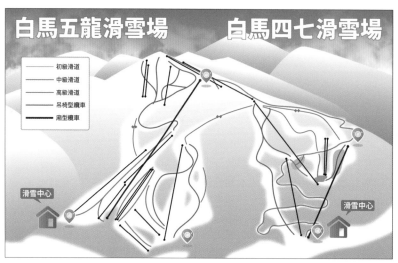

五龍四七雪場地圖

白馬五龍、47是兩個滑雪場，相連又發行共同纜車票，就放在一起介紹。地形特色，五龍較四七更適合初學者。此外，五龍有大型夜滑區域，47有設備豐富的特技公園，讓這裡成為高手玩家最愛。

● 夜間滑道

五龍滑雪場開放長達1,000M的とおみゲレンデ雪道做為夜間滑雪場地，白天結束營業後還會重新壓雪，務必提供雪友最棒的滑行體驗。

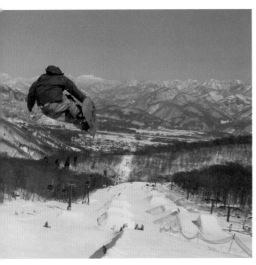

● 鬆雪滑行

五龍上方的アルプス平ゲレンデ（Alps-Daira Zone），處於高海拔地區，整季都有很好的雪況，有未壓雪滑道。從阿爾卑斯1號纜車再往山上走一小段，會到五龍地標「地藏の頭」，並能欣賞雄偉的日本阿爾卑斯山絕景。

● 特技公園

赫赫有名的47PARKS，由日本單板滑雪頂尖團隊HYWOD監製，曾獲得日本最大滑雪情報網站Snow & Surf 票選全日本特技公園充實度第一名。以安全為出發點，新手和高手都能充分玩樂，包括20M以上的跳台、半管、竿子與箱子，看著來自世界各地的高手在場內飛來飛去，著實過癮。

● Backcountry 挑戰極限

滑雪到一定程度，就想進一步挑戰極限。Hakuba Lion Adventure推出Backcountry入門課程，介紹如何使用雪崩裝備，再由在地嚮導帶領搭配隨行翻譯去登山滑雪。依照參加者的能力安排Backcountry地點，也有進階課程，以及結合雪上摩托車的backcountry高階行程。也有雪地摩托車、熱氣球體驗。

▶ **官網**：https://hakuba.lion-adventure.com/

雪場美食

　　五龍的綜合滑雪商場EscalPlaza，有Burton直營店、白馬最大伴手禮店。美食餐廳更是琳瑯滿目，讓我幫你畫重點：「漁師直營魚祭」每天從新潟直送新鮮漁獲，美味的海鮮丼＝給讚大推。知名義式冰淇淋店「Yogorino」有高達30種配料選擇，提供健康輕食的素食咖啡館「自然派喫茶Sol」、潛艇堡「Subway」等。

住宿

● Fuku Lodge 福花小屋

　　在白馬居住多年的滑雪教練阿福，打造溫馨的小木屋民宿「Fuku Lodge」，客廳有燃燒柴火的鑄鐵火爐，中島式廚房可炊煮，有雙人房與4人房，適合親朋好友一起出遊。步行一分鐘就有超商和接駁公車站牌。

阿福教練的教學經驗豐富，單雙板都可教學，從零經驗到進階技巧，想挑戰樹林、刻雪滑行(carving)、跳台等，找他就對啦。

▶ 官網：https://www.fukulodge.com/
▶ 粉絲頁：fukulodge

4 栂池高原滑雪場

🚌 交通

白馬穿梭公車HV-2、HV-3都有停靠栂池高原，由八方巴士總站搭乘公車約15分。JR南小谷站搭接駁小巴約25分鐘。

📖 雪場基本資訊

栂池高原滑雪場／栂池高原スキー場
地址：〒399-9422 長野縣北安曇郡小谷村
官網：https://www.tsugaike.gr.jp/snow
官方FB粉絲團：tsugaikekogen
開放日期參考：11月下旬～5月初
營業時間：8:00～17:00
纜車票價參考：一日券5,900日幣起
面積：196ha

纜車數：19
滑道數：14
標高差：904M （最高1704M 最低800M）
最長滑走距離：5,000M
最大斜度：35度
滑雪學校：有
滑道比例：

初級　　中級　　高級
50%　　 30%　　 20%

官網

官方粉絲團

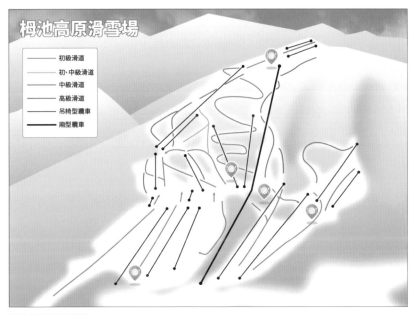
栂池高原滑雪場地圖

　栂（發音同梅）池高原有個超厲害的封號，是日本「最容易搭訕成功的滑雪場」。這可不是無中生有。栂池高原因為滑道開闊、坡度和緩，是非常適合新手學習的場地，加上東京有巴士直達，就成為學生們滑雪活動與舉辦聯誼首選。許多女生新手不上教練課，一些男生趁機上前搭訕與協助教學，成功率自然UP UP。滑雪場有座鐘，曾是電影取景地，據說和另一半一同敲鐘能幸福一輩子，也增添許多浪漫氣氛。栂池高原滑雪場在指定日期會提早於早上6:30開放，一邊等日出、一邊享受First Track是難得的體驗。初級滑道和中級滑道之間有明顯隔閡，讓初學者不會誤闖，是對新手很友善的滑雪環境。

ハンの木ゲレンデ

● 初級滑道

　鐘の鳴る丘ゲレンデ滑道位在栂池高原滑雪場最下方，最大斜度19度，平均斜度8度，雪道寬道超過1,200M，平緩開闊的雪道很適合新手學習與親子滑雪。

● 中級滑道

　丸山ゲレンデ滑道位在鐘の鳴る丘ゲレンデ滑道上方，最適合進階者練

習，最大斜度15度，平均斜度12度。

　　搭乘廂型纜車抵達山頂，出站後長達三公里**ハンの木ゲレンデ**滑道，相當有人氣，最大坡度30度，平均坡度12度，中級者可感受直長滑道與地形起伏變化的魅力。因為位在山頂，在季末4-5月仍可滑行。

黑線馬之背滑道入口

● 高級滑道

　　「栂池名物」**馬の背コース**是難度最高的滑道，位在窄小山脊，彷彿馬的背脊一般，因此命名。險峻的地形，滑走距離1,300M，最大斜度32度，平均斜度17度。晴天時，在滑道最上方可看到富士山。

黑線馬之背

特殊活動

● 栂池高原雪之祭典

每年二月下旬舉辦，是白馬地區冬季最大的盛會之一。滑雪場有許多裝飾和雪雕，當日晚間在滑雪場有一系列的表演活動：魄力滿點的壓雪車遊行、樂團與太鼓演出、特技滑雪示範表演，與開放民眾報名的火炬滑走（たいまつ滑走），須具備初級以上程度，參加者舉著火把滑行，夜晚的滑道上閃耀的點點火光，如夢似幻。壓軸的30分鐘煙火大會，據說施放超過一千發的煙火，點亮整個夜空。

● 直升機滑雪 Heli Skiing

栂池高原的直升機滑雪在每年的2月下旬推出，一直到季末。搭乘直升機到達直達栂池高原雪場的巔峰，這片沒有纜車抵達的秘境，體驗無人滑行過的鬆厚粉雪，是滑雪高手心中的夢幻行程。比起國外的直升機滑雪難度較低，須具備中級以上程度、野雪滑行經驗。從直升機降落地點須步行一段至起滑區，沿途有指示牌指引滑回栂池高原纜車站。

雪之廣場

雪場美食

　　栂池高原的廂型纜車是兩段式的，可以在中間停靠站「雪之廣場」下車，如果要到山頂就繼續坐上山。雪之廣場有包括漢堡王在內的多間餐廳，拉麵、咖哩或披薩任君選擇。

住宿

● Granjam栂池

　　2019年12月新開幕的飯店，有和室、西式的舒適客房，房間都有衛浴設備。飯店內的溫泉源泉為白馬姬川溫泉，又被稱為美肌之泉。設有餐廳，使用信州食材烹調的料理新鮮又美味。距離栂池高原滑雪場步行約5分鐘。

官網：
http://granjam.jp/

Granjam栂池飯店外觀及和式房

輕井澤王子滑雪場　　　Ski in / Ski out

　　在台灣人氣高漲的輕井澤，夏天是避暑勝地，冬季則是滑雪天堂，交通便利、住宿選擇多，專為兒童設計的熊貓人滑雪學校，老少咸宜的雪地活動，購物聖地輕井澤Outlet，讓輕井澤成為親子滑雪的首選。

🚌 交通

出入機場：東京
火車：由東京搭乘新幹線約一小時，從輕井澤車站南口出來就能看到滑雪場。有免費接駁車行駛於車站、滑雪場、Outlet、飯店之間。

雪場基本資訊

輕井澤王子滑雪場／
輕井沢プリンスホテルスキー場

地址：〒389-0102　長野縣北佐久郡輕井澤町輕井澤

官網：http://www.princehotels.co.jp/ski/karuizawa/

官方FB粉絲團：Karuizawaprincehotelsuki

雪季開放時間參考：11月初～4月初

營業時間：8:00-17:00（11月、3月底會調整時間）

纜車票價參考：一日券7,500日幣起，兒童優惠請見官網

面積：60ha

纜車數：9

滑道數：16

標高差：215M（最高1,155M最低940M）

最長滑走距離：1500M

最大斜度：30度

滑雪學校：有，中文、日文教學。

滑道比例：

初級	中級	高級
50%	25%	25%

官網　　官方粉絲團

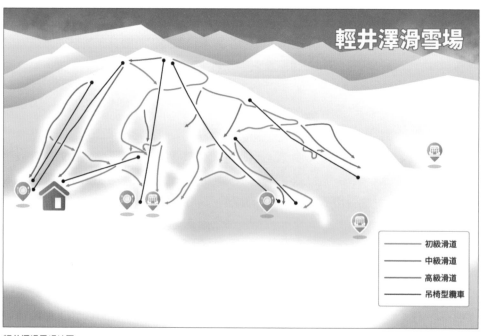

輕井澤滑雪場地圖

輕井澤滑雪場坡度平緩適合新手

紅線也不會過陡

雪場概況

　　大規模的配置8台人造雪機和195台降雪機，讓輕井澤王子滑雪場成為日本最早開放的滑雪場之一，在11月初就開始營業。但11月僅開放1、2條滑道，建議等12月～2月雪場全面開放再來滑個痛快。滑道以綠線為主，僅有的幾條紅線也平易近人，難怪被稱為初學者天堂。

●初級滑道

　　滑雪中心前方くりの木コース滑道、王子大飯店西館前方うさぎ山コース滑道，都適合第一次滑雪者和小朋友。前者距離380M，最大坡度12度，最小坡度8度；後者距離550M，最大坡度15度，最小坡度8度。

●中級滑道

　　兩條紅線滑道彼此相鄰，パラレルコース滑道正面對著淺間山，距離800M，最大坡度17度，最小坡度11度，難度不高，是進階者小試身手的好地方。

●高級滑道

　　アリエスカコース是輕井澤滑雪場難度最高的滑道，最大斜度30度。

丁子庵

信州ぐるめ農場

雪場美食

● そば 『丁子庵』

　滑雪中心旁的日式餐廳，提供長野有名的蕎麥麵和野澤菜飯。

● 購物中心美食街（Food Court）

　離滑雪場有段距離，適合結束滑雪後或是晚餐前來。美食街內有8間餐廳、600多個座位，信州ぐるめ農場 (SHINSHU GOURMET FARM)，以牧場飼養的牛肉、豬肉、牛奶做成料理，我點了炸豬排、薑汁豬肉，都是新鮮自然的好滋味。「ステーキ炭」的牛排、「濃熟 白湯 らーめん 錦」的拉麵也是很多人推薦的。

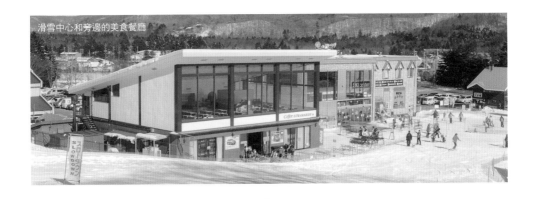

滑雪中心和旁邊的美食餐廳

住宿

　　輕井澤王子度假村內的飯店有好幾處，設備豪華的輕井澤王子Villa，以及較平價的王子大飯店東館和西館。東館外就是滑雪場，冬季常常滿房。西館近年整修，豪華客房設有陽台，和大自然無隔閡；館內並增設MOMIJI露天溫泉、「日本料理Karamatsu」，從早餐開始就提供精緻料理。

　　坐落在森林間的獨棟小木屋，有4人至8人不等的房型選擇，全家出遊也可以同住一房，舒適且溫馨。

1.輕井澤王子渡假村內的小木屋
2.MOMIJI露天溫泉
3.輕井澤王子大飯店西館
4.輕井澤王子大飯店西館 「日本料理 Karamatsu」

特殊活動

● 熊貓兒童滑雪學校

和苗場滑雪場一樣,這裡也有專為3-9歲的小朋友設計的滑雪課程,詳情參照苗場章節。集合報到地點在輕井澤王子大飯店東館旁。

熊貓人滑雪學校

● 輕井澤王子購物中心

許多滑雪教練在輕井澤常有被學生「放生」的經驗,原來大家都跑去血拚啦。滑雪場旁Outlet購物中心真是錢包殺手,近200間店鋪,衣服、雜貨、精品與滑雪裝備都應有盡有,也有美食街跟咖啡廳。滑雪裝備Burton、Roxy、Salmon等品牌都有專賣店,非常好逛。

輕井澤王子購物中心

燒額山滑雪場（王子大飯店提供）

志賀高原滑雪場

志賀高原的吉祥物おこみん (Okomin) 是頭戴栗子帽子
的雪貂

　　想逛大山，首選志賀高原！是日本最大滑雪區域，壯麗山巒環繞，集結18個滑雪場、超過50座纜車與上百條滑道。我常說，在志賀高原每天起床都能滑不同的滑雪場，非常過癮，很適合安排長天數滑雪行程。

　　志賀高原地勢在2000公尺上下，並擁有日本海拔最高的滑雪場－橫手山。地勢高，整個雪季都有良好雪況，甚至

不輸給北海道呢。但因為雪場眾多，飯店與交通資訊複雜，很多雪友對於行程安排總是頭疼。

我試著幫大家理出頭緒，依照滑行或住宿需求來挑選滑雪場，以及列出各雪場特色。讀完這個章節，相信你一定能得心應手的規畫行程。

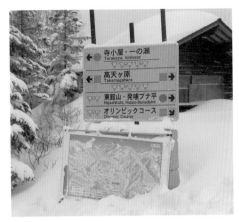

岔路有路牌引路線

志賀高原滑雪場官網：
https://www.shigakogen-ski.or.jp/winter/

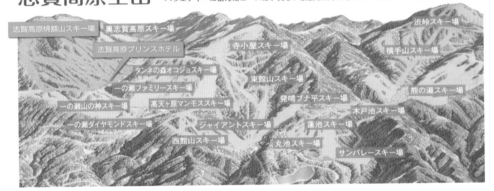

志賀高原由18個滑雪場組成

雪場概況

志賀高原分為三大區域

● 中央區：包括 Sun Valley（サンバレー）、蓮池、丸池、Giant（ジャイアント）、發哺、西館山、東館山、一之瀨、寺小屋、高天之原、タンネの森、一之瀨系列雪場。

● 燒額山、奧志賀

● 熊之湯、橫手山、渋峠

中央區雖有多個雪場，但規模小，有些甚至只有1~2條雪道而已，不過雪場彼此相通，也是很大的滑行範圍。一之瀨是比較熱鬧的區域，有許多飯店與民宿。

燒額山與奧志賀面積大、雪道長，又有ski in/out飯店，是住宿首選。如果想泡溫泉，Sun Valley、熊之湯、Giant、發哺有溫泉旅館都可選擇。

大部分的雪場之間相連，想逛山的雪友，可買全部雪場通用的志賀高原全山券，一日券6,500日幣起，比較方便。第一次滑雪的朋友，購買單一雪場的纜車票即可。過去奧志賀、熊之湯禁止單板滑行，目前都全面解禁了。

志賀高原因為是多個雪場組成，雪道路線複雜，因為各岔路都有清楚路標指示通往的纜車站和滑道。全山雪場地圖要隨身攜帶，下方的接駁公車時刻表也是重要資訊。

🚌 交通

出入機場：東京機場、富山機場

火車：乘搭新幹線至JR長野站，再換搭巴士至志賀高原，從東京車站出發，最快約 2 小時 30 分鐘

高速巴士：從東京新宿、羽田或成田機場出發的巴士，車程約5-6小時。

Nagano Snow Shuttle：https://naganosnowshuttle.com/

當地交通：志賀高原各雪場之間有免費接駁公車，想逛山可以安排去程滑行、回程搭車，或是反過來，更省時省力。

Nagano
Snow
Shuttle

志賀高原各雪場之間有
免費接駁公車

1 奧志賀高原滑雪場

位在志賀高原的最裡側,遊客較少,擁有豐富的滑雪與多變的地形。想要練功升級,或是享受粉雪滑行,在奧志賀都能找到很多樂趣。纜車與大部分的滑道有相同編號,方便檢視雪場地圖。山頂的奧志賀看板,是必訪的拍照景點。

奧志賀高原山頂的拍照看板

📖 雪場基本資訊

奧志賀高原滑雪場／奧志賀スキー場
地址:長野県下高井郡山ノ內町奧志賀高原
官網:http://www.okushiga.jp/skiresort/
官方粉絲團:okushiga.kogen
開放日期參考:12月中旬～5月初
營業時間:平日8:30～16:00,
　　　　　　例假日8:00～16:00
纜車票價參考:一日券4,700日幣起,可使用志賀高原全山券。
面積:200 ha
纜車數:6
滑道數:10

標高差:530M(最高2,000M 最低1,470M)
最長滑走距離:2,200M
最大斜度:30度
滑雪學校:有,提供英語教學
滑道比例:

初級	中級	高級
20%	60%	20%

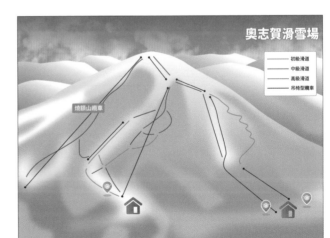
奧志賀滑雪場地圖

官網

官方粉絲團

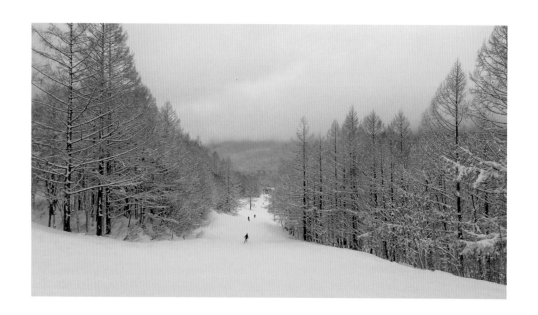

Family滑道適合初心者學習

●初級滑道

　　Family滑道平緩寬廣，讓初心者輕鬆學習。從山頂迂迴而下的林間滑道，初學者也能安心滑下。

●中級滑道

　　Dunhill滑道是雪場最具人氣的雪道，山頂到山腳2,200公尺的滑行距離又長又過癮。中間有一小段黑線，別緊張，可以繞過滑旁邊的綠線。

●高級滑道

　　Expert滑道，這條長距離的黑線很受到高級玩家喜愛。最大斜度30度的「熊落滑道」，是奧志賀最陡峭的滑道、未壓雪，命名的由來是連熊在上面行走都會滑倒。

雪場美食

　　Hotel Grand Phenix Okushiga飯店內的西餐廳「La Stella Alpina」，我吃到美味的燉牛舌料理，義大利麵、蛋包飯等也大受好評。想要來點下午茶甜點，很推薦大廳酒廊的蛋糕與咖啡。

燉牛舌

住宿

　　有著溫暖壁爐的奧志賀高原飯店、精緻美食的Hotel Grand Phenix Okushiga，距離纜車站都很近，是ski in /out的好選擇。

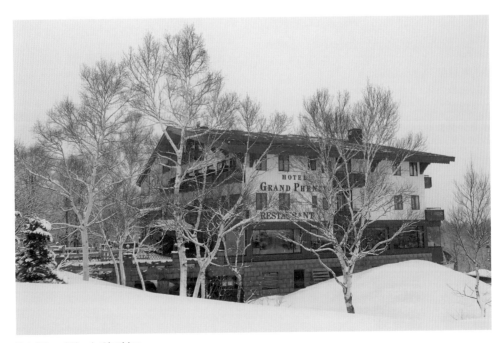

Hotel Grand Phenix Okushiga

2 燒額山滑雪場

Ski in / Ski out

　　中級程度以上雪友會很喜愛燒額山，是志賀高原其中最大的滑雪場，有兩座廂型纜車，雪場最高點是標高2000公尺的燒額山頂，擁有優質雪況與絕佳視野。雪道距離長、地形多變化，1998年長野冬奧的比賽滑道也在這。纜車和滑道都以英文和數字編號，方便外國遊客檢視。

志賀高原燒額山滑雪場

　　燒額山滑雪場兩側分別與奧志賀高原、一之瀨滑雪場相連，山腳是志賀高原王子大飯店，四通八達加上ski in/out，推薦以燒額山為據點，滑遍志賀高原。

📖 雪場基本資訊

燒額山滑雪場／額山スキー場
地址：長野縣下高井郡山ノ內町志賀高原燒額山
官網：https://www.princehotels.co.jp/ski/shiga/winter/
官方粉絲團：yakebitaiyama
開放日期參考：12月初～5月初
營業時間：8:30～16:00
纜車票價參考：一日券6,000日幣起，可使用志賀高原全山券。
面積：93ha
纜車數：5
滑道數：16
標高差：495M (最高1995M 最低1500M)

最長滑走距離：2,800M
最大斜度：39度
滑雪學校：有
滑道比例：

初級	中級	高級
15%	70%	15%

官網

官方粉絲團

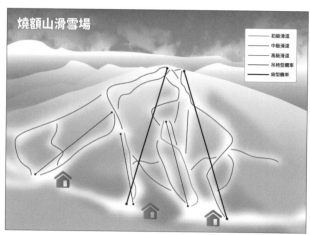

燒額山滑雪場地圖

志賀高原

B2 Panorama滑道

● 初級滑道

老實說，燒額山滑雪場的初級滑道比較長，第一次滑雪者，我建議搭接駁車到隔壁的一之瀨Family滑道。非新手的初級者，飯店南館、東館前分別有綠線。西館前纜車拉上去的綠線比較長。

● 中級滑道

滑雪同時享受絕景，雪場地圖最左邊的B2 Panorama滑道，視野良好，天氣晴朗時遠眺北信五岳，優美的風景讓人心曠神怡。通往王子飯店東館與奧志賀的A1 Giant Slalom滑道距離長，中間有段急斜面很刺激。

● 高級滑道

來到志賀高原，怎能不體驗一下奧運比賽滑道呢？ A4 Olympic滑道最大斜度31度，未壓雪，挑戰成功會很有成就感。

Giant Slalom滑道

A4 Olympic滑道

志賀高原王子大飯店

住宿

　　志賀高原王子大飯店是設施完善的大型滑雪飯店，ski in/out 便利性高，由左至右分為西館、南館、東館，三館之間彼此有距離不相通。

　　該選哪一館？從價位和房間來看，東館房型精緻、價位較高，南館與西館較為經濟實惠，西館有4人家庭房型和大浴場（非溫泉）。南館和東館出來有廂型纜車快速到山頂，西館旁邊的滑道通往一之瀨滑雪場，要去中央區比較快。綜合評比我會推薦南館。

　　南館、西館的餐廳皆為自助餐形式。東館有法式餐廳，不妨預約一頓欣賞雪景的浪漫法式晚餐。

志賀高原王子大飯店西館家庭房

志賀高原王子大飯店南館

3 中央區滑雪場

　　中央區由多個小雪場組成，認真的滑，可以一天內走馬看花的逛完一圈。但我比較建議挑選幾條滑道或區域，慢慢練功或賞雪景。要留意的是有些滑雪之間的聯絡道過於平坦(單板滑雪容易卡住)。

　　推薦幾個特色滑雪場，一之瀨－寺小屋－東館山可安排為一條路線順滑。

　　中央區的雪場資訊：https://shigakogen.co.jp/highlight/snow-slope

一之瀨滑雪場

　　我都稱它為一之瀨家族系列，共有四個滑雪場：

- 一の瀨ファミリースキー場 Ichinose Family Ski Area
- 一の瀨ダイヤモンドスキー場 Ichinose Diamond Ski Area
- 一の瀨山の神スキー場 Ichinose Yamanokami Ski Area
- タンネの森 オコジョスキー場 Tannenomori Okojo Ski Area

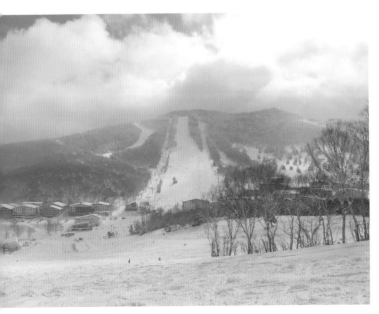

一之瀨滑雪場

一之瀨Family滑道

一之瀨滑雪場

Familly 雪場在燒額山的對面，坡度平緩又寬敞，是這附近最適合初次挑戰滑雪的新手場地。這是一條循序漸進的路線，有三條不同長度的纜車，初學者也能嘗試不同的滑道，也滿足新手到老手的需求。有夜滑。

寺小屋滑雪場

標高2125的公尺寺小屋山頂，是志賀高原的第二高地點，有最棒的雪質和最好的視野。晴天時遠望妙高山、戶隱山、斑尾山等，將一望無際的景色收入眼簾。

寺小屋滑雪場

東館山滑雪場

接近山頂的滑道曾是冬季奧運和世界盃比賽滑道，在通往高天之原的路上還有座奧運五輪紀念碑。坡度較平緩的林間道寧靜安詳，偶爾還會遇到兔子和狐狸！

東館山有座廂型纜車－可愛的蛋型車廂曾是志賀高原必訪地標，近年已引進更快速的新式纜車。

東館山頂的纜車站，二樓是展望台與餐廳

東館山頂

通往Sun valley滑雪場

Sun Valley 滑雪場

Sun Valley (サンバレー) 滑雪場

　　是志賀高原的第一個滑雪場，也是通往抵達志賀高原的第一站，所以很多遊客會選擇住宿在此。歐風鐘樓是Sun Valley的地標，蓮池、丸池滑雪場相連，有許多住宿設施。

　　但我覺得這三個滑雪場都不大、標高也比不上前面的東館山、寺小屋滑雪場，想要逛山的朋友還是推薦上方三個，或是以燒額山為據點。Sun Valley適合初中級的雪友，或是親子出遊。

雪場美食

　　東館山纜車山頂站附設餐廳，在海拔2,000公尺的餐廳用餐、欣賞風景，是人生一大樂事。推薦品嘗大人氣的起司火鍋，以及品飲一杯信州葡萄酒。

　　一之瀨的Restaurant Hi Happy，是在一之瀨巴士站旁的大型餐廳。廣大的落地窗面對滑雪斜坡，提供咖哩飯、義大利麵、三明治等種類豐富的美食。下午時段也有供應咖啡與蛋糕甜點。

住宿

　　於中央區滑雪彎推薦住一之瀨的。街上有許多中型飯店、民宿、商店與餐廳，便利性高。

4 橫手山 · 渋峠滑雪場

橫手山滑雪場

標高2,307M的橫手山，是日本最高的滑雪場，高海拔的地理優勢，雪量多、雪質也相當優秀，還有將近半年的雪季，最長可營業至6月初！是滑雪玩家口耳相傳的粉雪秘境。

橫手山和山形藏王、秋田阿仁山是日本三大賞樹冰的地點，藍天下的巨大樹冰，讓人心中滿滿的悸動。

🚌 交通

橫手山和渋峠滑雪場相連，渋峠滑雪場是在橫手山頂往後山的方向。通常會可搭乘志賀高原接駁公車到橫手山，搭乘纜車上山再到渋峠滑雪場。

從燒額山、一之瀨出發，要在「志賀高原山之駅」換車一次，總車程約45-60分鐘。

📖 雪場基本資訊

燒額山滑雪場／手山·渋峠スキー場

地址：橫手山·渋峠スキー場橫手山·
渋峠スキー場

官網：https://yokoteyama2307.com/

開放日期參考：12月初～5月底、6月初

營業時間：8:30～16:00

纜車票價參考：一日券4,500日幣起，可使用志賀高原全山券。

纜車數：7

滑道數：16

標高差：602M（最高2307M
最低1705M）

最長滑走距離：2,800M

最大斜度：39度

滑道比例：

初級 40%	中級 40%	高級 20%

官網

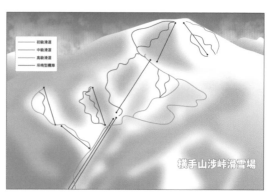

橫手山渉峠滑雪場地圖

橫手山滑雪場1號綠線非常平緩

橫手山的陡峭黑線

橫手山滑雪場

　　路線單純不複雜，雖是標高最高的滑雪場，但只有吊椅型纜車，換搭3次纜車才能到山頂。滑道沒有想像中難，綠線寬廣好滑，紅線也是偏綠的等級，黑線就陡峭多了，但有可繞行紅線或綠線的替代路線。

橫手山頂標高處是熱門打卡點

　　新手練功，我覺得山腳的1號綠線，對單板滑雪者有點太平，可以考慮到5號或是渋峠。我很喜愛橫手山滑雪場中段的滑道，雪道長、兩旁綿延不斷樹冰，風景無比迷人。

渋峠滑雪場

　　山頂纜車站上方有觀景台，是必訪的打卡地標。天氣晴朗時，有機會遇上雲海，彷彿置身仙境的夢幻體驗。

渋峠滑雪場

　　從橫手山頂，要步行一小段，才能繞到渋峠滑雪場。兩條紅線、一條綠線的配置相當單純。但滿場的鬆雪，讓我和旅伴都非常滿足。

雪場美食

　　橫手山上的「橫手山頂ヒュッテ」是全日本最高的麵包店，別稱「雲端上的麵包店」上一代老闆特別從國外訂製高山可用的烤爐，羅宋湯麵包套餐、奶油蘑菇濃湯（麵包底下是濃湯）都是必點。纜車山頂站二樓的咖啡廳有輕食甜點。

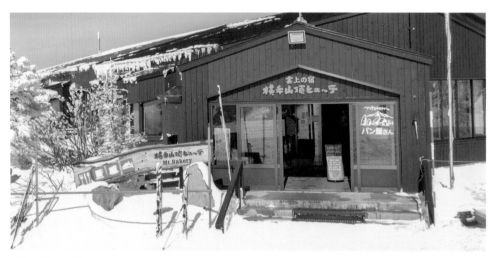

橫手山頂ヒュッテ

橫手山頂ヒュッテ的奶油蘑菇濃湯麵包

橫手山頂ヒュッテ的羅宋湯麵包套餐

住宿

　　橫手山頂ヒュッテ也可住宿。住在這裡的優勢是可以一大早刷鬆雪，以及欣賞清晨的日出雲海絕景。

▶橫手山頂ヒュッテ：http://www.yokoteyama.com/

橫手山的樹冰奇景

東北
TOHOKU

日本東北地區的交通近年來逐漸便利，除了直飛仙台的長榮、虎航和樂桃，
冬季期間更有包機直達青森、山形、花卷等地，縮短與主要滑雪場的車程，
減去舟車勞頓之苦。東北地區雪況優越，溫泉美食豐富，更有驚豔全世界的
藏王樹冰奇景，銀白冰封的景色宛若童話世界，令人流連忘返。

安比高原滑雪場

$\boxed{\text{Ski in / Ski out}}$

　　安比高原日本東北最具指標性的滑雪場，21條變化豐富的滑道、總滑行距離43.1km的大型規模，擁有飯店、高爾夫球場等設施，在台灣也擁有高人氣。滑雪場也極力求新求變，近幾年不斷推陳出新，翻修飯店、溫泉、滑雪場等諸多設施，增設美食餐廳，就是要讓滑雪客玩得盡興。

雪道從山頂呈現放射狀

🚌 交通

出入機場：仙台機場或花卷機場

巴士與火車：安比高原提供從多個地點的接駁，從仙台機場、仙台車站、花卷機場、盛岡車站出發預約巴士，以及安比高原車站的接駁巴士。每年冬季的接駁會視情況調整，詳見官網。

📖 雪場基本資訊

安比高原滑雪場／安比高原スキー場

地址：〒028-7395　岩手縣八幡平市安比高原

官網：https://www.appi.co.jp/

官方FB粉絲團：AppiResort

開放日期參考：12月初～5月初

營業時間：08:30～16:00 夜滑 16:00～20:00

纜車票價參考：普通一日券5,500日幣起，優先乘坐一日券8,500日幣起

面積：282ha

纜車數：13

滑道數：21

標高差：620M（最高1,304M最低684M）

最長滑走距離：5,500M

最大斜度：34度

滑雪學校：有中文滑雪教學

滑道比例：

| 初級 30% | 中級 40% | 高級 30% |

官網

官方粉絲團

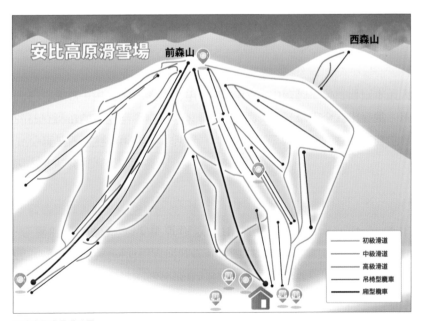

安比高原滑雪場地圖

安比高原

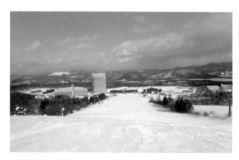

初級滑道白樺ゲレンデ

前方為ヤマバトコース，後方為西森山滑道

雪場概況

位在北緯40度、朝北坡道讓安比高原有著天然好雪況。在2020年，人造雪機由10多台增加到35台，人造雪區能覆蓋到第二纜車，讓安比高原穩定成為東北地區每年最早營業的滑雪場之一。由山頂成放射狀的滑雪道寬敞筆直，號稱Aspirin Snow的結晶狀粉雪是此滑雪場的一大特色，安比高原更特別講究壓雪技術，務必讓遊客能享受高品質粉雪。從親子戲雪區域，到特技公園、未壓雪滑道與樹林區無一不包，是適合各種程度、闔家同歡的滑雪度假村。

●初級滑道

安比高原雪場最有名的滑道就是ヤマバトコース，全長5,500M的綠線環山道，讓初級滑雪者也能徜徉於從山頂直奔而下、長距離滑行的樂趣。此外，滑雪中心前方的白樺ゲレンデ，開闊滑道是讓新手初學的好場所。

●中級滑道

雪場東側的セカンド第一コース長達2,000M，由陡至緩，的天氣晴朗時，在滑道上可看到雄偉的岩手山。中央區的兩條滑道キツツキコース、カツコウコース是特殊的一區，上半段為黑線、下半段為紅線。

● 高級滑道

西森山是安比高原位置最高、也是難度最高的滑道，整區不壓雪，分別有兩條未壓雪滑道，和兩個樹林區Bravo和Attack。

第2ザイラーコースA結合未壓雪和樹林區，也是一條高難度的滑道，擁有安比高原最陡斜度34度。

● 特技公園APPI Snow Park

2022-23雪季，安比高原滑雪場將打造一個全新、更多有趣道具、更適合亞洲滑雪者的滑雪公園。讓我們拭目以待！

西森山滑道（未壓雪和樹林區）

● Kids Land ＋ Magic Forest

為了滿足更多家庭滑雪者的度假需求，從2021年開始打造適合親子同樂的雪上樂園，以魔法森林為主的樹林迷宮，很受小朋友歡迎，對粉雪初心者也極為友善，所有人都能在其中找到樂趣。

特技公園APPI Snow Park

Kids Land ＋ Magic Forest

Red House餐廳

雪場美食

　　滑雪中心旁邊的Appi Plaza有多間餐廳，首推「鄉土料理八幡平」，熱騰騰的豬肉泡菜鍋、東北名產牛舌定食是我的最愛。滑雪場中央的Red House餐廳，醬汁豬排飯、咖哩漢堡排飯是人氣定番。天空咖啡提供鬆餅、紅豆湯的輕食，是下午小憩的好地方。

烤牛舌

　　重要的來了，2022年冬天，新推出以咖啡和輕食為主的Café Bar Little Rabbit，到安比高原又多了一個美食據點。

豬肉泡菜鍋

住宿

　　2021年起，安比高原滑雪度假村加入了世界知名的IHG飯店連鎖集團。在2022年3月，迎來全新開幕的ANA INTERCONTINENTAL APPI Kogen Resort，是日本東北地區唯一五星級滑雪度假飯店，提供38間頂級設計的客房與套房。而原有的飯店也調整名稱：

　　安比格蘭大飯店（原）→ ANA Crown Plaza Resort APPI Kogen

　　安比白樺之森溫泉飯店（原）→ ANA Holiday INN APPI Kogen

安比溫泉白樺之湯

ANA INTERCONTINENTAL APPI Kogen Resort

　　3個系列飯店建築各有特色，Crown Plaza為歐風都會建築，檸檬黃的外觀讓人感覺親切放鬆，部分房型在陽台設有私人溫泉浴池。Holiday INN融合和洋設計，寬敞的套房最多可住7人，受到家庭與團體喜愛。渡假村另有一處獨立的「安比溫泉白樺之湯」，別稱美肌溫泉，曾入選為百大森林浴場，設有三溫暖和露天浴池。

　　各飯店內的餐廳不勝枚舉，Crown Plaza Resor裡深受雪友歡迎的李朝苑韓式烤肉繼續為大家服務。「沒吃過李朝苑，別說來過安比高原」，火熱程度，一定要提早幾天訂位。自助餐廳內有蟹腳吃到飽，LAPIN D'OR牛排屋能吃到美味的岩手產短角牛。

特殊活動

● 安比高原自然學校

在2022-23雪季，安比高原自然學校的櫃台設置在APPI Resort Center裡面，有大腳雪鞋健行和Powder Tour鬆雪滑行行程。原有手工藝製作將暫停一年，後續也將推出新活動，請查看飯店公告。

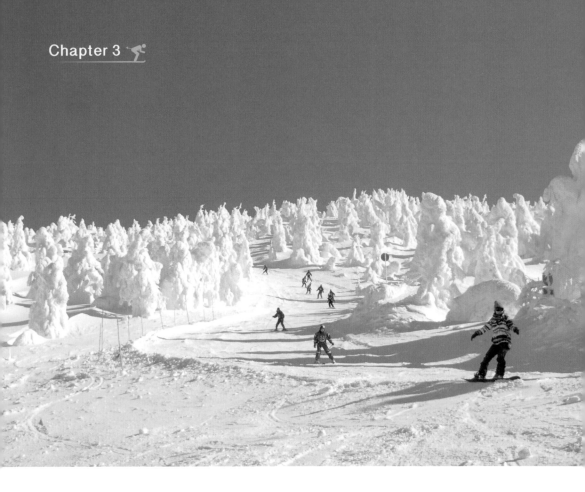

藏王溫泉滑雪場

　　藏王溫泉的冬季樹冰奇景名聞遐邇，來自日本海的冰冷水氣，層層堆疊包覆在樹幹枝椏上，形成龐大的樹冰，也被當地人暱稱為雪怪（Ice Monster）。因為地理環境因素，全世界只有日本東北能看到樹冰，以藏王溫泉的規模最大，也被譽為「冬季的世界自然遺產」。賞樹冰、滑雪加上千年歷史的秘湯溫泉，冬天的藏王絕對值得一訪。

🚌 交通

出入機場：仙台機場
火車：仙台搭乘新幹線到JR山形站，換搭巴士（約45分鐘）到藏王溫泉。

📖 雪場基本資訊

藏王溫泉滑雪場／藏王温泉スキー場

地址：〒990-2301　山形縣山形市藏王温泉

官網：http://www.zao-ski.or.jp/

官方粉絲團：https://www.facebook.com/profile.
php?id=100064940070481

開放日期參考：12月中上旬～5月初

營業時間：平日8:30～17:00，
　　　　　　周末假日8:00～17:00，
夜滑為指定日期17:00-21:00在上之台、横倉區。

纜車票價參考：一日券6,300日幣起

面積：305ha

纜車數：29

滑道數：24

標高差：880M
（最高 1660M，最低 780M）

最長滑走距離：10,000M

最大斜度：38度

滑雪學校：有，提供日文、英文教學

滑道比例：

初級 40%	中級 40%	高級 20%

官網

官方粉絲團

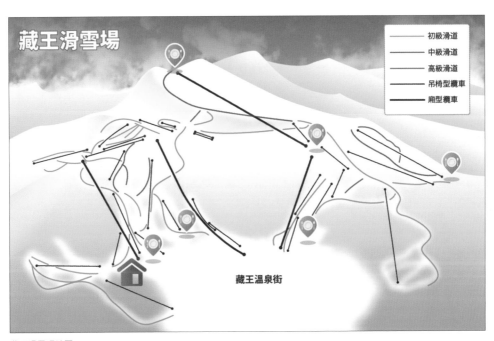

藏王滑雪場地圖

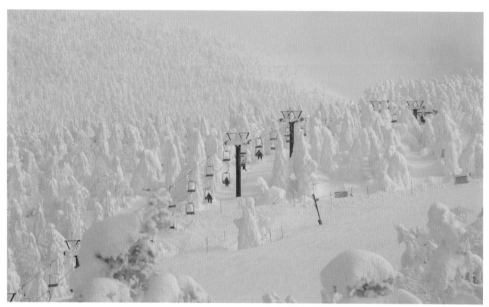

藏王滑雪場

山頂的藏王菩薩

山頂敲響開運鐘

雪場概況

　　藏王有三台廂型纜車，可以將遊客與滑雪場快速運送至山頂，讓初學者也能在山頂區域的雪道滑雪。一邊滑雪一邊欣賞樹冰，這是藏王才有的獨特美景，每年1-3月是樹冰高峰期，兩次到訪藏王都在一月份，看到滿山滿谷的樹冰，那股震撼感真是筆墨難以形容。看樹冰的同時，別忘了到山頂的藏王地藏尊朝拜，祈求闔家平安。

 娜塔蝦小提醒

11、12月開始降雪後，樹冰才逐漸堆疊積雪成長。12月的樹冰還很小株，1、2月是最佳到訪時間，有機會看到壯麗的樹冰群。

藏王樹冰真人比例尺

後方接近垂直的雪道是黑線橫倉

● 初級滑道

從藏王中央口站搭乘纜車，上山到達中央區，中央ゲレンデ分為第一、第二兩條初級滑道（編號12與14），是最適合初學者練習的區域，向北的坡道、4-500m適度的滑行距離，新手也能享受藏王山頭的好雪況。

● 中級滑道

到藏王滑雪必去的滑道就是這一條，樹冰コース。這是全日本最美的雪道了，從山頂直奔而下，兩旁連綿不絕的樹冰宏大壯觀，是令人屏息讚嘆的奇景。是紅線，但坡度不算太陡，新手練習兩三天之後也可以嘗試，但雪道不寬，滑行時須格外留意。

藏王山頂天氣多變化，若當天遇到放晴的好天氣，趕緊上山到樹冰原コース就對了。樹氷原コース的位置，是從「藏王山麓站」搭乘纜車上山，運氣好還會遇到隱藏版的紅色的戀人車廂呢。

位在雪場地圖最右方的黑姬ゲレンデ，由一紅一黑兩條滑道組成，滑道開闊、滑行距離夠長，加上在滑雪場邊側，遊客較少，是鍛鍊技術的好所在。

● 高級滑道

橫倉のカベ 38°，這條驚心動魄的滑道不知道吸引多少滑雪者，前仆後繼地前來挑戰。最陡38度，站在上頭往下看，會有種雪道是垂直的錯覺，頭暈目眩。也被稱為橫倉38或橫倉之壁。

藏王三五郎小屋／烤麵包濃湯（右）

雪場美食

　　三五郎小屋無疑是藏王溫泉滑雪場最有人氣的餐廳。這間餐廳是私人經營，所以沒標示滑雪場地圖上，位置位在中央區12號纜車附近，尖斜的屋頂很好認。除了分量驚人的巨無霸牛排，烤麵包濃湯、鬆餅也是大推。

　　山麓站纜車站旁，橫倉區的橫倉餐廳二樓，推薦韓式石鍋拌飯，上桌時烤熱的石鍋滋滋作響，配料豐富，微焦的鍋巴拌上韓式辣醬非常美味。

住宿

　　藏王是日本六大滑雪度假村之一，當地的溫泉已有超過1,900年歷史，硫磺泉對於血液循環和肌膚很好，幾位女生朋友泡湯之後，都覺得皮膚變得咕溜咕溜的很滑嫩，難怪被稱為美人之湯。當地溫泉旅館林立，但藏王並非Ski in/out的滑雪場，選擇離纜車站或滑道距離近的住宿地點是首選。

Lucent高見屋飯店

Lucent高見屋飯店晚餐

●藏王國際飯店（藏王國際ホテル）

　　歷史悠久的高級溫泉飯店，離纜車站很近，飯店內提供滑雪裝備租借。

●Lucent高見屋飯店（ホテルルーセントタカミヤ）

　　隸屬於藏王最大的飯店集團高見屋，距離藏王山麓站不遠，飯店內溫泉設施齊全，有露天溫泉池、付費的私人湯屋。

特殊活動

● 樹冰點燈奇景

夜晚的樹冰不一樣！漆黑的樹冰林在夜間打上七彩燈光，更增添神祕多變的氣氛，更獲得「日本夜景遺產」認證。冬季限定日期開放，請先至官網查詢並準備保暖衣物。

前往山頂山有搭乘纜車或壓雪車兩種方式。很多人推薦搭乘壓雪車，是從雪道開到山頂，體驗穿梭在樹冰群的感覺－但滑雪的同學們白天已經在雪道中滑行了，倒不用搭壓雪車再體驗一次，推薦搭纜車比較舒適囉。

● 藏王酢川溫泉神社

夜晚的藏王溫泉充滿神祕氣氛，除了樹冰點燈，也推薦到溫泉神社一訪。道路積雪比較難走到神社前，但從底下仰視點燈的牌樓，很有幾分電影神隱少女的味道。

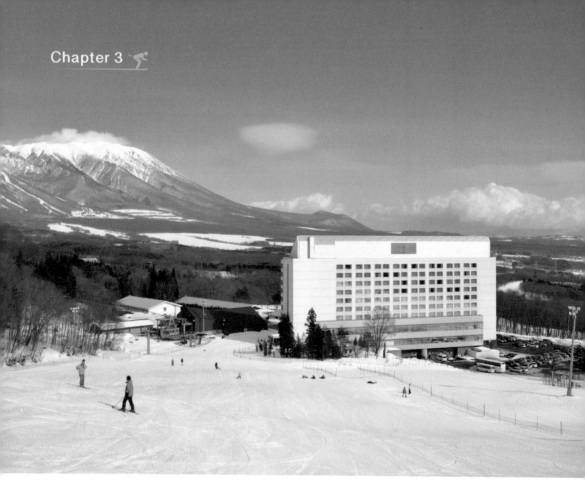

雫石滑雪場

　　雫字音同「哪」，這個位在東北岩手縣的滑雪場隸屬於王子大飯店集團，以舉辦1993年世界盃滑雪錦標賽而聞名，也是我心中的小資滑雪場首選，雪況和住宿設施都是高CP值。

🚌 交通

出入機場：仙台機場

火車：雫石滑雪場提供至盛岡站（車程約1小時）與雫石站（車程約20分鐘）的免費接送，須預約。或從盛岡站搭乘岩手縣巴士前往雫石滑雪場。

🏔 雪場基本資訊

雫石滑雪場／雫石スキー場

地址：〒020-0593　岩手縣岩手郡雫石町高倉溫泉

官網：http://www.princehotels.co.jp/ski/shizukuishi

官方官方粉絲團：shizukuishiprincehotel

開放日期參考：12月中旬～3月下旬

營業時間：平日8:30-16:30，周五、周六、假日前一日夜滑 17:00-20:00

纜車票價參考：一日券4,300日幣起（不包含夜滑）

面積：130ha

纜車數：6

滑道數：13

標高差：702M (最高1,128M，最低426M)

最長滑走距離：4,500M

最大斜度：33度

滑雪學校：有，日文、英文（限私人教學課程）

滑道比例：

初級	中級	高級
30%	45%	25%

官網

官方粉絲團

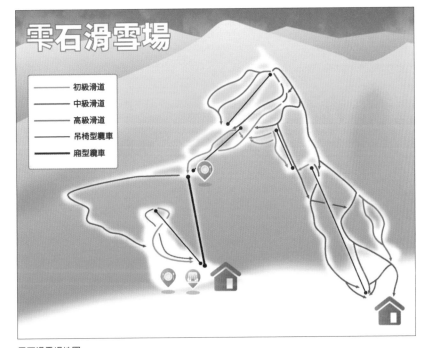

雫石滑雪場地圖

雪場概況

　　雫石滑雪場的特色是地形起伏劇烈，幾條沿著山脊的滑道陡而斜，從綠線、紅線到黑線，豐富有變化。雖然山腳有條綠線，但就算是新手也建議直接搭乘廂型纜車上山，在山上區域的滑道滑雪，雪質和雪況較好，尤其在大雪隔天堆滿鬆雪，滑起來很過癮。滑雪場上可看到美麗的岩手山。

●初級滑道

　　廂型纜車一出站就是ファミリーゲレンデ，山頂最適合新手學習的滑道，滑行距離750m、最大斜度12度、平均8度。

●中級滑道

　　ダウンヒルコース是雫石滑雪場最長的滑道，滑行距離4,500M。這條滑道同時也是世界盃滑雪錦標賽男子項目的比賽滑道，坡度最大32度、平均12度。

雫石滑雪場

●高級滑道

スラロームバーン高手限定挑戰，這條滑道總是積滿厚雪，如果你喜愛饅頭地形，決不能錯過這裡。最大斜度32度、平均斜度12度。

雪場美食

在廂型纜車山頂站旁邊的レストランアリエスカ（Restaurant Alyeska），提供西式餐點，推薦漢堡排、牛排套餐。如果想吃碗熱騰騰的拉麵，可以到廂型纜車山腳站的ANEKKO拉麵店。

Restaurant Alyeska的漢堡排套餐

雫石王子飯店的法式料理

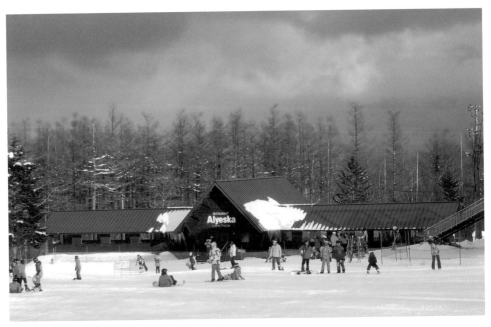

レストランアリエスカ（Restaurant Alyeska）

177

零石王子大飯店房間

高倉溫泉

住宿

　　零石滑雪場是Ski in / out，零石王子飯店提供整潔舒適的住宿環境，高樓層更規劃為頂級房，設計融入當地的自然植物景觀，饒富韻味。飯店內的高倉溫泉被認定為「溫泉文化遺產」，半露天的溫泉池外側還有一錦鯉魚池，相當雅致。飯店有自助餐、法式料理餐廳，後者很推薦安排一餐品嘗。

特殊活動

● Cat Tour壓雪車體驗

Cat Tour搭乘壓雪車登上滑雪場右側的小高倉山，滑行全長4.5KM的未壓雪滑道，滿滿的鬆雪任你滑行。這條滑道難度中等，路線標示也清楚，紅線以上滑行能力者可嘗試看看。須提前預約，建議搭乘早上第一班次，雪況較佳。

忍者體驗

星野ALTS磐梯滑雪場 　Ski in / Ski out

　　隸屬於星野集團的豪華度假村，是南東北最大規模滑雪場，由雪場遠眺雄偉的磐梯山雪景與豬苗代湖，美不勝收。渡假村內完善的飯店、溫泉、餐廳等各項設施，以及多彩多姿的活動體驗，就是要讓遊客有難忘的滑雪假期。適合親子同遊。

🚌 交通

出入機場：東京機場或仙台機場
火車：從郡山站搭乘付費接駁巴士（約90分鐘），或從磐梯町站搭乘免費接駁車（約20分鐘）。需先預約。

雪場基本資訊

星野度假村 ALTS磐梯／
星野リゾート アルツ磐梯

地址：〒969-3396　福島縣耶麻郡磐梯町大字更科字清水平6838-68

官網：https://www.alts.co.jp/

官方FB粉絲團：altsbandai

開放日期參考：12月下旬～3月底

營業時間：8:00～17:30，夜滑17:00～21:00

纜車票價參考：一日券4,900日幣起。

面積：121ha

纜車數：8

滑道數：22

標高差：580M（最高1,280M，最低700M）

最長滑走距離：2,850M

最大斜度：33度

滑雪學校：有，日文、英文

滑道比例：

初級	中級	高級
35%	40%	25%

官網

官方粉絲團

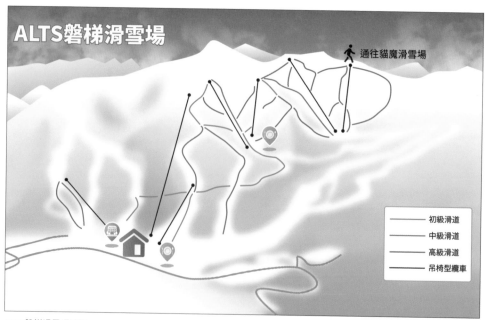

ALTS磐梯滑雪場地圖

雪場概況

橫跨磐梯山、根駒嶽、馬屋山三座山脈，擁有優質粉雪與精心打造的Park特技公園，讓ALTS磐梯滑雪場成為單板滑雪者心中的聖地。

滑雪場分為「Main」、「山頂」、「山谷」、「霧冰」四大區域，多條初級滑道讓新手放心體驗，山頂的紅黑線刺激有挑戰，還有四個Park區、清晨First Ride、Cat Tour體驗。滑雪中心有雪板打蠟服務（自費），讓你用最完美的裝備開啟滑雪旅程。

陡峭的急斜4兄弟滑道

● 初級滑道

滑雪中心前有電動步道，適合新手、小朋友練習。雪場中央的ズナイ2滑道，滑道長度700M、平均斜度10度，也是新手練習的好地方。

● 中級滑道

雪場正中央的ズナイ1滑道，能享受迎向豬苗代湖滑行的絕佳景觀。在雪場地圖右上方，接近通往貓魔滑雪場入口的フローズン1～3號滑道，因地勢較高，天氣晴朗時能欣賞到美麗的霧冰奇景。

雪場中央的ズナイ2滑道適合新手練習

●高級滑道

　　山谷區的「急斜4兄弟」，4條滑道不長但無比陡峭，從對面山坡看過去就讓人膽戰心驚。ブラックバレー5滑道是當中最陡峭的，未壓雪，最大斜度33度。

雪場美食

　　滑雪中心的磐梯食堂是用餐好地方，一定要嘗嘗福島名產「醬汁豬排飯」（ソースカツ丼），酥脆豬排淋上濃醇醬汁，保證一吃就愛上。想要來個甜點，就是草莓鮮奶油可麗餅啦。滑雪中心外也有幾台餐車提供輕食小點，美食選擇相當豐富呢。

住宿

　　星野集團的飯店絕對是品質保證，磐梯山溫泉飯店的設計優雅迷人，更融入會津文化，例如地「朱嶺の湯」溫泉入口牆面是會津有名的漆器，晚間更有民謠與舞蹈表演。

星野集團 磐梯山溫泉酒店的溫泉

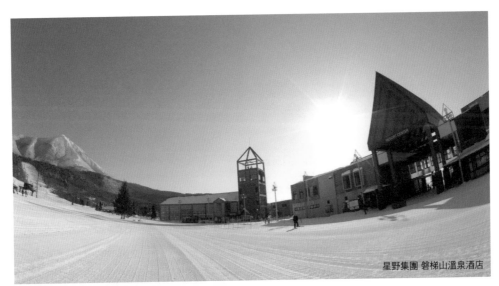

星野集團 磐梯山溫泉酒店

kisse kisse餐廳

　　福島盛產清酒，大廳設有清酒吧，提供唎酒師精選酒款與划算的品飲組合，喜愛清酒的朋友必訪。飯店內的Kisse Kisse自助餐廳提供許多在地特色料理，例如早餐能吃到喜多方拉麵。

特殊活動

● Cat Tour壓雪車行程

想來趟刺激的野雪滑行嗎？滑雪場在周末推出Cat Tour壓雪車體驗，將最左方的ウマヤ1-4號滑道規劃為中高級的未壓雪滑道，搭乘壓雪車上山，挑戰未知的鬆雪區域，非常讓人期待。需提前預約與付費。

● 雪地活動

為了讓全家人一起開心玩樂，滑雪場推出雪地橡皮艇活動，在滑雪中心前方的雪廣場布置了玩雪器材和紅牛造型雪橇（紅牛為福島吉祥物），雪上車也裝飾為紅牛造型，可以搭乘在雪地上遊覽觀光。每年都會有不同的活動體驗，可分別至飯店、滑雪場官網查詢。

＊部分照片由「星野集團 磐梯山溫泉飯店」提供。

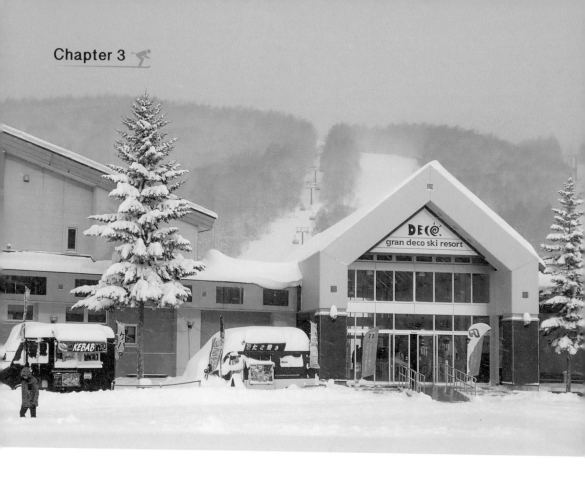

裏磐梯GranDeco滑雪場 〔Ski in / Ski out〕

日本頂級神雪！ GranDeco滑雪場在日本滑雪圈有著驚人評價，連續三年被日本滑雪指標網站Snow&Surf選為「日本東北綜合評鑑第一」的滑雪場，排名更勝台灣雪友熟悉的安比高原、藏王溫泉等。

滑過一趟就能了解它名列前茅的原因，媲美北海道的柔細粉雪、饒富趣味的樹林滑道，頂級溫泉旅宿，讓人讚嘆不已。

🚌 交通

出入機場：東京或仙台機場

火車：搭乘新幹線至福島縣郡山站，搭乘付費接駁車，車程約2小時，車程約100分鐘，雪季期間每日一個班次。或搭乘至豬苗代駅搭乘免費接駁車，班次較多。費用與預約資訊請見飯店官網。

📖 雪場基本資訊

**裏磐梯GranDeco滑雪場 ／
グランデコスノーリゾート**

地址：〒969-2701福島縣耶麻郡北鹽原村
原荒砂澤山

官網：https://www.grandeco.com/winter/

官方FB粉絲團：1992.deco

開放日期參考：11底～5月初

營業時間：平日8:00-16:00

纜車票價參考：一日券5,900日幣起

面積：58ha

纜車數：5

滑道數：13

標高差：580m（最高 1,590m 最低 1,010m）

最長滑走距離：4,500m

最大斜度：33度

滑雪學校：有，只有日文教學

滑道比例：

初級	中級	高級
40%	45%	15%

官網　　　官方粉絲團

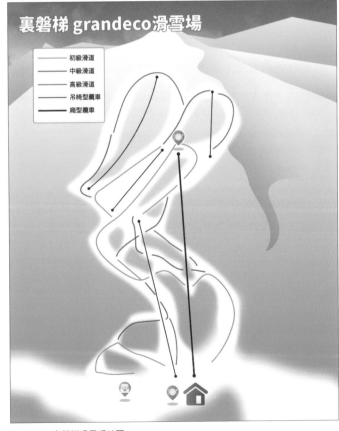

GranDeco裏磐梯滑雪場地圖

雪場概況

海拔高度在1,000公尺以上，地理優勢讓它擁有優質雪況，雪季更長達半年，從11月底一直開放到隔年5月初。雪場呈狹長型，初級、中級、高級滑道朝山頂方向依序分布，最長滑行距離長達4,500公尺。地圖上標示「神雪」為未壓雪區，讓雪友盡情體驗柔細粉雪魅力。我連續三年到訪GranDeco，每次雪況都優秀，是我私心想要大推的雪場。

● 初級滑道

長達3,500公尺的10號滑道（レインボー3500滑道），從廂型纜車山頂站一路滑回滑雪中心，最陡坡度僅12度，初學者也能輕鬆體驗粉雪滑行，晴天時遠眺磐梯山景，是GranDeco滑雪場最具人氣的雪道。

● 中級滑道

到訪過日本幾十個滑雪場，倒是第一次遇到這種情況：滑道中間竟然有樹林！4號滑道（ミントC滑道）雪道上林立大大小小的樹木，若不是親眼目睹，很難相信有這種特殊的地形。樹木與樹木的間距夠寬，樹幹上並細心的包覆防撞護墊，不必是滑雪老手，也能嘗試在樹林中滑行的刺激感。

● 高級滑道

1號滑道（メリッサ滑道）從山頂直下，全長1,400公尺，前半部為陡急斜面。5號滑道（ラベンダーA滑道）是未壓雪滑道，降雪多時堆滿厚厚鬆雪，可得留意了。

初級滑道—10號滑道

中級滑道—4號滑道

雪場美食

滑雪中心主餐廳的推薦餐點為「國產牛漢堡排」、喜多方名店喜一監修的「喜多方拉麵」。廂型纜車山頂站旁的Buna Buna餐廳景觀無敵，招牌「石窯現烤披薩」每種口味都好吃的不得了。

石窯現烤披薩

住宿

緊鄰滑雪場的官方住宿，裏磐梯GranDeco東急滑雪度假村和滑雪場之間有雪道連接，也有往來雪場之間的接駁車。這是一個可讓人放鬆身心的優美渡假村，全部的客房都設有欣賞山景的陽台，是一大特色。提供從2人至5人的家庭式套房，空間舒適寬敞，部分房間甚至可飽覽磐梯山全景。裏磐梯GranDeco東急滑雪度

裏磐梯GranDeco東急滑雪度假村房間寬敞舒適

假村也是許多日本政商名流喜愛的冬季度假地點，日本皇太子夫婦曾到此住宿度假。

飯店設施完善，提供雪具租借服務與雪具置物櫃。大廳的壁爐在冬季升起柴火，非常溫暖。男女溫泉分別以御影石和檜木為主題，有氣氛很好的露天溫泉。溫泉入口外側有隱藏版服務：免費按摩椅，對於舒緩滑雪後的肌肉痠疼很有幫助。設有2間餐廳，分別提供法式料理、日本料理與鐵板燒，並有當地生產的葡萄酒與清酒佐餐，推薦點來試試。

東急滑雪度假村飯店的法式與日式料理

北海道
HOKKAIDO

想到滑雪就想到北海道，位在日本最北端，冬季長、雪質優異乾爽，來自全
世界的滑雪者聚集於此，尋訪夢幻粉雪，尤其以二世谷、留壽都最為出名。
境內滑雪場數量多，冬季更有便利的滑雪巴士由機場直達雪場。許多人在北
海道一待就是一整季，24小時都被粉雪包圍，捨不離開。

星野TOMAMU度假村

(Ski in / Ski out)

　　星野是日本頂級飯店集團，旗下有最高級的日式溫泉旅館、滑雪場、家族度假村等設施，其中北海道的星野TOMAMU度假村集大成於一身，擁有滑雪場與各種觀光景點、安藤忠雄設計的水之教堂、冬季限定開放的愛絲冰城、日本最大室內造浪泳池，如果有不滑雪親友同行，星野Tomamu滑雪渡假村是個好選擇，大夥都能有個難忘的銀色假期。

🚌 交通

出入機場：新千歲機場或旭川機場

火車：從新千歲機場搭乘火車（約70分鐘）至JR Tomamu車站，有免費接駁車至滑雪中心和飯店，接駁車班次是配合火車到站時間發車。JR TOMAMU車站是無人車站。建議事先準備回程車票。

從新千歲機場、旭川機場皆有巴士直達星野Tomamu度假村。

JR TOMAMU車站

📖 雪場基本資訊

星野 TOMAMU 度假村／
星野リゾート トマム スキーリゾート

地址：〒079-2204　北海道勇拂郡 占冠村トマム

官網：https://www.snowtomamu.jp/winter/

官方粉絲團：https://www.facebook.com/tomamu.hokkaido/

開放日期參考：12月上旬～4月初

營業時間：9:00～16:00，夜滑16:00～18:00

纜車票價參考：一日券5,900日幣起

面積：145ha

纜車數：6

滑道數：29

標高差：585M（最高1171M 最低586M）

最長滑走距離：4,200M

最大斜度：35度

滑雪學校：有，日文、英文

滑道比例：

初級	中級	高級
35%	45%	20%

官網

官方粉絲團

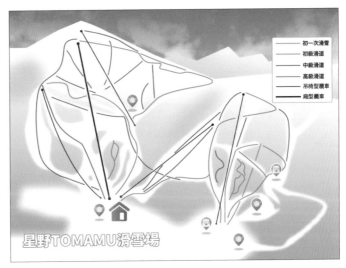

Tomamu滑雪場地圖

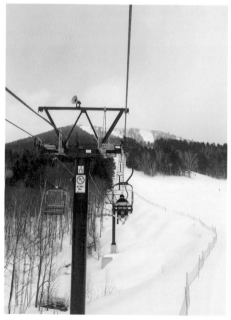

雪場概況

　　Tomamu滑雪場雪量與地形都很豐富，「冬山解放」開放上級者限定的滑道，高手們可道享受山頂粉雪、穿梭樹林間、跳台小試身手，Tomamu粉雪魅力不可擋。除了一般滑雪道，也有獨立的兒童與初學者區域。

●初級滑道

　　Sunshine（サンシャイン）滑道最大斜度17度，平均斜度13度。初學者也能安心滑行。Silver Bell（シルバーベル）滑道全長3,300M的初級滑道，最大斜度10度，平均斜度4度。

● 中級滑道

　　Gemini（ジェミニ）適合初學和中級者的進階滑道，最大斜度23度，平均斜度15度。Silky Way（シルキーウェイ）最大坡度28度、平均坡度15度，是中級滑道最陡的斜度，有饅頭和未壓雪區域。

● 高級滑道

　　The Glory（グローリー）全長520M，最大斜度32度、平均斜度20度，若前一天下雪，這條未壓雪滿布鬆雪，令人驚豔。

● 冬山解放

　　Tomamu滑雪場開放滑雪場內、滑道外的區域給上級者滑雪，expert only power area。在Tower Mountain山頭有蠻大的範圍規劃為冬山解放區域，有挑戰性很高的樹林區。

　　要進入這些區域，必須下載配備GPS功能的yukiyama APP，並到滑雪中心登記。

雪場美食

●Hotalu Street滑雪商店街

　　邊滑雪邊逛街的美夢成真！Hotalu Street是日本第一個可Ski in/out的滑雪商品街，木板棧道連接了9間餐廳與商店，有人氣拉麵店麵屋竹藏、湯咖哩GARAKU。2022-2023的冬季，渡假村在戶外擺上暖桌，不用脫下雪鞋就能進到日式暖桌裡，享用熱呼呼的關東煮與北海道精釀啤酒。

●Resort Center

　　廂型纜車站所在的滑雪中心有多間人氣美食，推薦十勝豚丼 いっぴん（IPPIN），烤的焦香的豬肉片豪邁地舖在白飯上，惠比壽拉麵也是大人氣。

Tomamu的戶外暖桌體驗

Tomamu的關東煮

十勝豚丼 いっぴん（IPPIN）

住宿

　　星野Tomamu度假村內有兩棟星野集團的飯店，皆為Ski in / out。 The Tower 位在度假村中心地帶，有2-5人不等的房型。一樓設有雪具租借中心， Mikaku餐廳提供自助式早餐。

　　RISONARE Tomamu 定位為親近大自然，徹底放鬆心靈的時尚渡假村，價位較The Tower高，位在度假村最深處，更為安靜隱蔽。每層樓僅有4個套房，每間房間面積都在100㎡以上，並附有按摩浴缸和三溫暖的豪華配置。一樓有圖書館、兒童遊樂市、雪具租借中心。31F的Otto Sette Tomamu餐廳提供精緻的義大利料理，須提前預約。

星野集團飯店

林木之湯溫泉

特殊活動

● 霧冰平台

搭乘廂型纜車上山，在海拔1088米的霧冰平台邂逅北國獨有的絕景。銀妝素裹的樹林，水氣因低溫凝結在枝椏上，變成銀白的霧冰，閃耀著光輝。

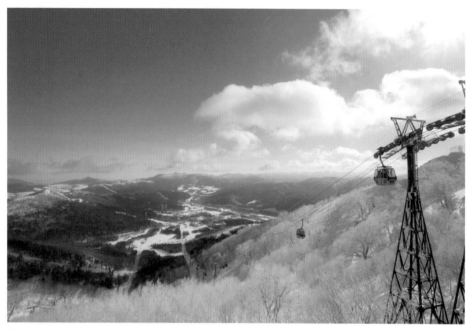

霧冰平台

霧冰平台步道

● 愛絲冰城

歡迎來到冬季限定的奇幻王國，零下負20度的急凍世界誕生的世界愛絲冰城Ice Village有溜冰場、冰之酒吧、冰之餐廳、冰之飯店與冰之教堂各種夢幻建築。營業時間:17:00～22:00（最終入場21:30），門票600日幣，星野度假村房客免費入場。

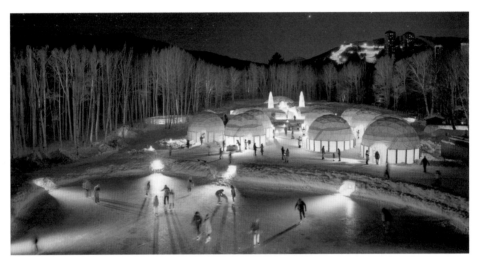

愛絲冰城

愛絲冰城 ── 冰之酒吧

特殊活動

● 微笑海灘&溫泉林木之湯

微笑海灘是日本最大室內人工造浪泳池，在這裡四季如春，還可以玩跳床、立槳等玩樂設施。林木之湯是被森林環繞的半露天溫泉，冬季一邊泡湯、一邊欣賞細雪飄落的美景。溫泉內設有桑拿室與香療休息室。

微笑海灘

● 霧冰聖誕節

12月限定活動，妝扮成聖誕老人的吉祥物在雪場裡滑行，如果幸運遇見他，有機會能獲得小禮物。室內咖啡廳「雲Cafe」提供各種霧冰造型甜點。

雪地活動

富良野滑雪場

Ski in / Ski out

　　富良野一年四季遊客絡繹不絕，冬季更是世界級的滑雪場，曾舉辦超過10次的FIS世界盃比賽，以及單板滑雪世界盃富良野大賽。位在北海道中心地帶，十勝岳與大雪山峰巒疊嶂，風景秀麗，乾爽良好的粉雪是賣點。離富良野市區近，滑雪場所屬的富良野王子大飯店發展多項玩樂設施、豐富雪地活動的歡寒村、美到不思議的富良野森林精靈陽台、暖和舒心的溫泉、兒童遊樂玩雪場所，就是要讓遊客有個精采滑雪假期。

🚌 交通

出入機場：新千歲機場、旭川機場

巴士：從新千歲機場搭乘北海道滑雪巴士直達，或從旭川車站搭成ラベンダー（Lavender-Bus）巴士車程約1小時。

📖 雪場基本資訊

富良野滑雪場／富良野スキー場

地址：〒076-8511　北海道富良野市中御料

官網：https://www.princehotels.co.jp/ski/furano/winter/

官方FB粉絲團：furanoskiarea

開放日期參考：11月底～5月上旬

營業時間：8:30～16:30，夜滑16:30～19:30

纜車票價參考：一日券6,500～日幣

面積：168ha

纜車數：9

滑道數：28

標高差：839M（最高1,074M，最低235M）

最長滑走距離：4,000M

最大斜度：34度

纜車票價：小學生以下免費，需在售票處索取免費纜車票

滑雪學校：日文、英文

滑道比例：

初級	中級	高級
40%	40%	20%

官網

官方粉絲團

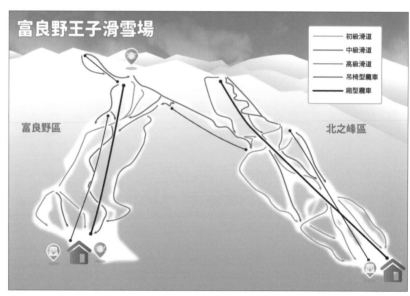

富良野滑雪場地圖

富良野滑雪場

雪場概況

　　富良野分為北之峰、富良野兩大區域，山頂相連、山腳分別有富良野王子大飯店、新富良野王子大飯店兩間住宿，彼此之間有接駁車行駛。纜車票也是共通的。富良野區開放時間較長、滑行距離長，可容納101人的廂型纜車，5分鐘抵達山頂。北之峰滑道類性多變化，在白樺小屋中可以看到來自世界各地的滑雪好手參賽後留下的簽名。初級滑道佔了40%，很適合新手與闔家同遊。

● 初級滑道

　　富良野區的**プリンスコース**滑道寬闊，最大坡度18度、平均坡度8度，適合新手與基礎練習。

● 中級滑道

　　北之峰ダイナミック滑道，這條短急滑道可以欣賞富良野市鎮街景。

　　テクニカルコース滑道在富良野區山頂，也是雪場最高處，最大坡度34度、平均坡度16度，會讓人倒吸一口氣的斜面與壯麗風景。

● 高級滑道

　　同樣位在富良野區、雪場最高處的**パノラマコース**滑道，視野好，也有絕讚的鬆雪。最大坡度29度，平均坡度15度。

　　くまげらコース是非壓雪的陡急滑道，最大坡度31度、平均坡度16度。

富良野滑雪場

雪場美食

●レストラン ダウンヒル
Restaurant Downhill

富良野區山頂纜車站旁的Restaurant Downhill，提供日式與西式餐點，富良野特有的白咖哩飯、奶油燉蔬菜值得一試。漢堡排和紅豆湯也是人氣商品。靠窗的座位可以飽覽富良野盆地美景。

●プリンスパン工房
王子麵包店

想吃點輕食的朋友，就到新富良野王子大飯店後門的麵包店Prince Pan Studio。每日早上七點營業至下午四點，聞到那濃郁烤麵包香氣，很難不被吸引進入。店內有座位，推薦必點哈密瓜麵包、咖哩麵包。

Restaurant Downhill

紅豆湯圓

漢堡排咖哩飯

プリンスパン工房

住宿

　　富良野有兩間王子大飯店：滑雪場北之峰區的富良野王子大飯店，以及富良野區的新富良野王子大飯店。旅客通常也會依照住宿選擇滑雪區域。後者是Ski in / out，設備新、有溫泉，是滑雪旅客的首選。新富良野王子大飯店的溫泉紫彩之湯有室內、戶外池，還有寬敞的休息室。飯店內有多間餐廳，自助餐的蟹腳吃到飽人氣很高，2018年開幕的義大利餐廳可嘗到到新鮮北海道食材的料理，另外也推薦Karamatsu日式餐廳的涮涮鍋。

　　北之峰區除了富良野王子大飯店，也有許多飯店民宿和餐飲、購物設施，自成一個小聚落。

新富良野王子大飯店

房間內部

溫泉紫彩之湯

特殊活動

● 歡寒村

在新富良野王子大飯店旁，充滿活力與歡笑的冰雪村落。雪道輪胎滑行、冰雪咖啡館、雪地香蕉船等。歡寒村要在冬天較冷的時候才開村，大約是12月底至2月底，傍晚開始營業。除了入場費，部分設施須另外付費。若天候不佳會暫停開放。

森林精靈陽台

● 森林精靈陽台&森之時計咖啡

在新富良野王子大飯店旁的「森林精靈陽台」（ニングルテラス/ Ninguru Terrace），森林中有15棟小木屋，各自有不同主題，販售北海道相關的手工藝品，例如木雕、銀飾等，夜晚點燈之後相當浪漫有氣氛。在森林更深處的「森之時計咖啡」，是日劇「溫柔時光」的主要場景，手工研磨咖啡以及以雪景命名的三款蛋糕非常受歡迎。

森之時計咖啡

以雪景命名的蛋糕非常受歡迎

二世谷滑雪場

Ski in / Ski out

　　二世谷聯合滑雪場（Niseko United）由四個滑雪場組成，分別為安努普利（Niseko Annupuri）、二世谷村（Niseko Village）、比羅夫（Grand-Hirafu）、花園（HANAZONO）滑雪場。

　　日本最火紅的滑雪就是它，二世谷滑雪場也稱為新雪谷滑雪場。擁有傲視全世界的頂級粉雪，乾爽柔細，滑過就知道不一樣。加上場地開闊，多變的樹林、野雪區，唯美新奇的銀白世界，每年冬季都吸引眾多外國遊客前來朝聖。外籍旅客多，二世谷有數間豪華的國際五星飯店，各設施都有英文流利的工作人員，也有英文官網，不會日文也能放心遊玩。天晴時眺望面對滑雪場、舖滿積雪的羊蹄山，美得令人嘆息。

比羅夫的Welcome Center是巴士站也是旅遊資訊中心

🚌 交通

出入機場：新千歲機場

火車：新千歲機場JR站搭火車，在小樽換車至俱知安站（車程共約3小時）。換搭二世谷接駁巴士至四大滑雪場（至比羅夫約20分鐘）。

巴士：新千歲機場搭乘巴士直達比羅夫、二世谷村和安努普利滑雪場。Chuo Bus、Resort Liner都有班車至二世谷，建議先線上預訂。

Chuo Bus：https://teikan.chuo-bus.co.jp/tw/
Resort Liner：http://www.access-n.jp/resortliner_eng/winter/

連結四大滑雪場的二世谷接駁巴士

Chuo Bus　　　Resort Liner

雪場概況

　　二世谷聯合滑雪場（Niseko United）由四個滑雪場組成，滑雪場山頂相通，各雪場有獨立的滑雪纜車票（二世谷全山票）。憑全山票可免費搭乘連結四大滑雪場的二世谷接駁巴士（NISEKO UNITED Shuttle Bus）。全山券一日券參考票價為8,500日幣起。

　　二世谷迷人的不只是細緻粉雪，多變化的地形也是一大特色。一般滑雪場會在滑道旁立起護欄，規範只能在滑道內滑行。二世谷滑道內外幾乎沒有隔閡，滑道外側（只要還在滑雪場的範圍內），樹林鬆雪隨你滑。

　　此外，二世谷特別規劃界外滑雪區Gate，編號由G1、G2至G9共9個入口，每天會依據天候和雪崩預測決定是否開放。Gate區沒有雪場巡邏人員，進入之後安危自負，建議找滑雪響導或熟識的朋友同行為佳。

1 比羅夫（Grand-Hirafu）滑雪場

雪場基本資訊

ニセコ東急 グラン・ヒラフ／
Niseko Mountain Resort Grand Hirafu
地址：〒北海道虻田郡 知安町山田204
官網：http://www.grand-hirafu.jp/winter/en/
官方FB粉絲團：grandhirafu
開放日期參考：12月初～5月初
營業時間：8:30-16:30，夜滑16:30-19:00
纜車票價參考：比羅夫＋花園滑雪共用一日券6,600日幣起
面積：149ha
纜車數：12　**滑道數**：21

標高差：940M（最高1,200M 最低260M）
最長滑走距離：5,300M
最大斜度：40度
滑道比例：初級45% 中級28% 高級27%

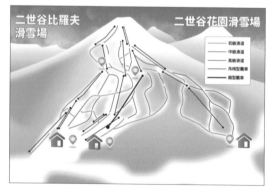
比羅夫滑雪場地圖

官網　　官方粉絲團

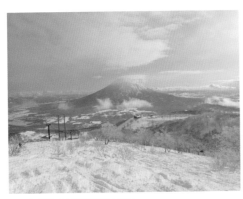

比羅夫滑雪場上眺望羊蹄山美景

比羅夫滑雪場的大溫度計地標

　　二世谷最主要的滑雪區域，雪季開放時間也最長。有兩個滑雪中心、Niseko Grand Hirafu Base和Grand Hirafu Mountain Center，後者更靠近廂型纜車。2019年增設分館Mountain Center Annex，一樓為滑雪學校、二樓有雪具租借。廂型纜車在夜間也開放，廣大夜滑區域是其他日本雪場少有的。

　　靠近Base的綠線Family滑道，最大斜度17度、平均斜度7度，是比羅夫最入門的滑道，許多新手、兒童都在此展開滑雪初體驗。紅線Furiko滑道稍具難度，最大斜度30度、平均斜度20度，在夜間也有開放。靠近Mountain Center的廂型纜車可以快速上山，再換搭吊椅纜車至山頂黑線Dynamic滑道，最大斜度30度、平均斜度18度，是條未壓雪的滑道，鬆雪日時非常好玩。

紅線滑道

　　Dynamic滑道上方式界外區G3出口，往上攀登約30分鐘可到一處避難小屋，許多人以此為終點，拍照留念後再往下滑行。

　　鄰近比羅夫的鎮上有許多飲食、溫泉與住宿設施，多數滑雪客都以比羅夫為據點，展開在二世谷的愉快滑雪假期。

綠線滑道

2019年增設雪中心分館Mountain Center Annex

2 花園（HANAZONO）滑雪場

(Ski in / Ski out)

雪場基本資訊

花園滑雪場／
ニセコHANAZONOリゾート

地址：〒044-0082 北海道虻田郡 知安
町字岩尾別328-36

官網：https://hanazononiseko.com/en/
winter

官方FB粉絲團：Hanazononiseko

開放日期參考：12月初～4月初

營業時間：8:30-16:30
　　　　　　夜滑16:30-20:00

纜車票價參考：比羅夫+花園滑雪共用
一日券6,600日幣起

面積：56ha　**纜車數**：4　**滑道數**：12

標高差：1,000M（最高1,308M 最低
308M）

最長滑走距離：4,550M

最大斜度：30度

滑道比例：

初級	中級	高級
25%	63%	12%

官網

官方粉絲團

　　幾年沒來到花園滑雪場，你會發現這裡完全不一樣。2019年起陸續建立新設
施：HANAZONO EDGE餐廳與酒吧（推薦螃蟹拉麵），花園 #1 Quad Lift 4人纜車

跳台

拆除改建為 #1 Hooded Lift 6人高速纜車，設立Hanazono Symphony Gondola 廂型纜車與兩條滑道，Ski in/out的國際五星酒店二世古花園柏悅酒店（Park Hyatt Niseko Hanazono），讓花園滑雪場極富魅力。

　　滑雪中心前方有新手和兒童的練習場地，魔毯是管狀輸送帶，方便又舒適。Yotei Sunset紅線滑道能看到壯麗的羊蹄山景色，但請留意末段比較陡峭一點。

2021年新建立的廂型纜車

全新的Hooded Lift 6人高速纜車

HANAZONO EDGE餐廳與酒吧

界外區，Strawberry Gate 也是入門款Gate區(地圖上標示G，在Hanazono Hooded Quad Lift #1下纜車後左方)，進入Strawberry Gate最終會回到滑雪場的滑道內。變化多端的特技公園也是亮點，給初級的Hana2 Mini Park、中級的Jib Park和中高級以上的Main Park。

花園滑雪場還有雪地摩托車、雪地騎馬等玩樂設施。針對中高級玩家，有WEISS 壓雪車粉雪滑行，或是預約專屬嚮導Powder Guides，帶你探索鬆雪秘境。

3 二世谷村（Niseko Village）滑雪場

Ski in / Ski out

📖 雪場基本資訊

二世谷村滑雪場／
ニセコビレッジスキーリゾート

地址：〒北海道虻田郡ニセコ町東山温泉

官網：http://www.niseko-village.com/en/white/index.html

官方粉絲團：https://www.facebook.com/nisekovillage/

開放日期參考：12月初～4月初

營業時間：8:30-16:30，夜滑16:30-20:00

纜車票價參考：一日券6,800日幣起

面積：90ha　纜車數：8

滑道數：30

標高差：890M（最高1,170M 最低280M）

最長滑走距離：5,000M

最大斜度：35度

滑道比例：

初級	中級	高級
36%	32%	32%

官網

官方粉絲團

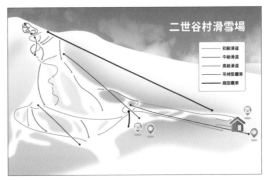
二世谷村滑雪場地圖

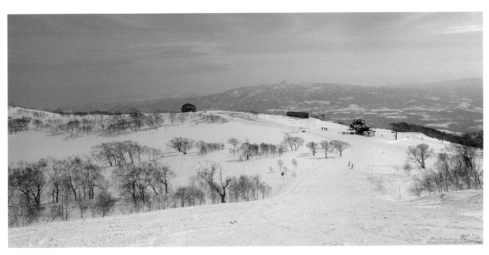
二世谷村滑雪場

標準的Ski in/out滑雪場，二世谷希爾頓飯店（Hilton Niseko Village）、綠葉飯店（Green Leaf Hotel）、以及新雪谷東山度假村麗思卡爾頓隱世酒店（Higashiyama Niseko Villag），建構了完善的住宿設施。

有廂型纜車將滑雪客快速送上山頂，幾條紅、黑線刺激度滿點，新手也不驚慌，有多條綠線互相銜接可以順利滑下山。最長滑行距離5公里非常暢快。

玩家請預約享受清晨的First Track，不是搭乘纜車、而是搭乘壓雪車上山的「First Tracks Cat Skiing」，由嚮導帶領獨享滿山的頂級粉雪！（預約請洽Niseko Village Ski School）

二世谷村滑雪場也有許多親子活動，如雪地摩托車、雪地橡皮艇、雪鞋健行等。

4 安努普利（Niseko Annupuri）滑雪場

📖 雪場基本資訊

**安努普利滑雪場／
ニセコアンヌプリ國際スキー場**

地址：〒048-1511 北海道虻田郡新雪谷町新雪谷485
官網：http://annupuri.info/winter/english/
官方FB粉絲團：ニセコアンヌプリ国際スキー場
開放日期參考：12月初～4月初
營業時間：8:30-16:30
纜車票價參考：一日券6,800日幣起
面積：84ha
纜車數：6
滑道數：13

標高差：756M（最高1,156M 最低400M）
最長滑走距離：4,000M
最大斜度：34度
滑道比例：

初級 30%	中級 40%	高級 30%

安努普利滑雪場地圖

官網　　官方粉絲團

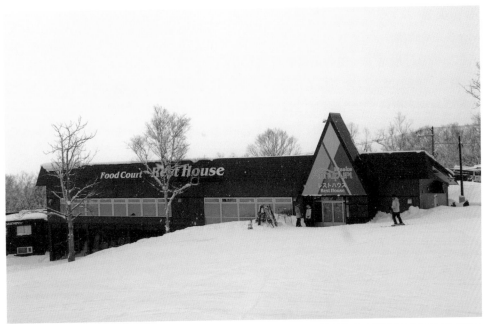

二世谷安努普利滑雪場

　　因地理位置，人潮不若比羅夫多，但雪況良好，管理處對雪道整備也非常講究。初中高級滑道由山腳依序往山頂，清楚易懂。這裡也是二世谷最適合新手學習的場地。人氣滑道Family Course最大斜度11度、平均斜度6度，是適合初學者的初級滑道，同時也是夜滑區域。

　　二世谷滑雪場的制高點也在安努普利滑雪場，backcountry愛好者們會來這裡從G2攀登安努普里山。雪場內的最長滑行距離4000M，滑行同時眺望羊蹄山，是最動人的風景。

Chapter 3 🎿

雪場美食

● 比羅夫滑雪場

　　二世谷什麼都貴，但我還是發現便宜好吃的餐廳。Mountain Center 旁的Boyo Lift纜車站的上方，有棟古樸的建築物「望羊莊」，鋪滿烤豬肉的豚丼1千日幣有找（還附豬肉味增湯！）也有咖哩飯、蕎麥麵，甚至豪華的螃蟹丼。

　　Rest House Ace Hill餐廳有著超高人氣，以西式料理為主，燉牛肉蛋包飯、炸雞漢堡等都很受歡迎。餐廳前方的比羅夫大溫度計是拍照亮點。

望羊莊

Rest House Ace Hill餐廳的炸雞漢堡

望羊莊螃蟹丼

望羊莊豚丼

● 花園滑雪場

歡迎前來品嘗全日本滑雪場最厲害的下午茶！二世古花園柏悅酒店和法國知名甜點店Pierre Hermé合作，下午茶套餐包含10多款鹹、甜點與特調飲品。冬季版的下午茶點設計盛放在K2雪板上，精緻的讓人捨不得放入口中！除了招牌馬卡龍，專為酒店特製的北海道起司蛋糕也是極品。下午茶套餐供應時間有限制，詳情請見酒店官網。

二世古花園柏悅酒店

二世古花園柏悅酒店XPierre Hermé的下午茶套餐

住宿

● 比羅夫區

在二世谷，可以探訪全球最頂級的住宿設施。比羅夫擁有最多的飯店民宿和餐飲除了價位也要慎選地點。小鎮呈斜坡地形，以比羅夫十字街分為上、下比羅夫區。若住宿地點在下比羅夫區，選擇有接送服務、或靠近公車站為佳，否則扛著笨重的雪具爬坡，還沒上場就先累翻了。

雪二世古（Setsu Niseko）：2022年8月開幕，是比羅夫最大型的住宿設施。套房皆附有廚房、冰箱、洗烘衣機等，設備完善，面對羊蹄山的景觀也是一流，有接駁車到纜車站。

除了大眾浴池，房客皆可免費使用私人溫泉。飯店內隨處展示著當地藝術家作品，增加典雅氣息。請筆記美食亮點：飯店內有東京AFURI柚子拉麵，以及札幌米其林一星主廚開設的méli mélo -Yuki No Koe-。

官網：
https://setsuniseko.com/en/

Intuition Niseko

二世古花園柏悅酒店

Setsu Niseko（雪二世古）

Setsu Niseko（雪二世古）

　　Intuition Niseko：於2022年12月開幕，雖位在比羅夫中心地帶，飯店特地建置靠近天然樹林，保留自然原始景觀。飯店最特別的設計是「連通房」，可將普通客房(Hotel Room)與包含客廳、餐廳的公寓型房型串聯為多房的豪華公寓型套房。頂樓的豪華Penthouse美景環繞，最多可容納12人入住。

官網：
https://nisade.com/
accommodation/intuition

●花園滑雪場

　　2020年開幕的二世古花園柏悅酒店引起轟動：國際五星酒店進駐，並且是日本第三間柏悅品牌飯店。酒店共有四棟建築物，分為Residence與Hotel，差別是前者為擁有客廳與多臥室的公寓型套房。內部裝潢融合現代設計與日式典雅風格，羊蹄山側的客房擁有無敵視野；賓至如歸的尊榮服務，讓房客享受精緻優雅的滑雪假期。

　　飯店前方就是纜車站，Ski in/out地點絕佳。有溫泉、室內泳池、SPA、健身

Higashiyama Niseko Village

房，以及8間美饌餐廳。The Lounge全天提供北海道食材烹調的西式或日式料理，中式餐廳的周末點心早午餐非常熱門。酒吧以二世谷薰衣草風味的琴酒調酒是我的私房推薦。

▶ **官網**：https://www.hyatt.com/zh-HK/hotel/japan/park-hyatt-niseko-hanazono/ctsph

Midtown Niseko：2019年開幕的平價住宿，但房間寬敞有衛浴，有餐廳也有公共廚房，樓下有超商，便利性高。雖然不是ski in/out，但是門口就有公車站牌，到四大滑雪場都方便。有接駁車到滑雪場

▶ **官網**：https://midtownniseko.com/

●二世谷村滑雪場

Higashiyama Niseko Village：屬於全球僅有5間、日本唯一的麗思卡爾頓隱世精品度假酒店（Ritz-Carlton Reserve），位在二世谷的飯店以當地地區「東山」命名，也是ski in/out飯店。

酒店設計融入自然景觀，沒有過多的刻意裝潢－但大廳的羊蹄山景觀仍讓人驚艷。僅有50間客房，設施有露天溫泉、頂級水療服務、無菜單日本料理餐廳，無一不講究，讓客人享受舒適靜謐的滑雪假期。

▶ **官網**：https://www.ritzcarlton.com/en/hotels/japan/higashiyama

裝備租借

二世谷最大的雪具用品店Rhythm Niseko，可租借可販售，僅提供提供1-2年內

的新器材租借。租借的裝備滑的順手,可購買並抵免之前的租金。可到飯店免費接送到店內試穿。下雪天懶得出門?也有In house fitting將雪具送到入住飯店試穿的付費服務。

二世谷滑雪學校

身為外國遊客最多的日本滑雪場,有以英文為主的GoSnow滑雪學校,以及台灣和香港朋友開設,講中文也通的追雪滑雪學校。以下兩間都是二世谷官方認可的滑雪學校:

●GoSnow滑雪學校

GoSnow 全名 Gondola Snowsports,二世谷最大規模滑雪學校,授課語言英文為主,中文教練人數不多,建議先上網預約。熱門課程是第一次滑雪懶人包(Adult First Timer Pack,含教學、全套器材租借與滑雪纜車票),以及中高階課程的特技公園、鬆雪滑行程。GoSnow的優勢是在比羅夫滑雪場搭乘纜車有優先通道,上課的學員不用花時間排隊。

官網:
https://www.gosnowniseko.com/

高級班教練教學時講解地形

高級班教練教學時示範滑行動作

追雪滑雪學校一對一的滑雪教學

●追雪滑雪學校

　　「用有限的人生，追逐無限的雪。」追雪滑雪學校由來自台灣與香港的專業滑雪教練組成，共同創辦人之一Phil是台灣第一位APSI SKI Level 3 認證的雙板教練，也讓追雪成為二世谷唯一擁有三級單雙板的中文滑雪教練的滑雪學校。無論是單板或雙板滑雪，新手或技術升級，都能提供完整教學。也提供留壽都、Kiroro全日課程。可用普通話、廣東話或英文授課。我在二世谷曾被Phil教練指導過，高階教練果然功力非凡，能夠精準指出錯誤和提供建議，短短2天課程就讓我功力大增。

官網：
https://www.chase4snow.com/

●JD Ski Snowboard School

　　由兩位熱愛滑雪的Youtuber北海道女婿Jerry、北海道之事Dante共同創辦，聘請CASI考官領軍擔任教練訓練官，進行扎實的滑行與教學培訓。提供客製化的課程內容，希望能傳達二世谷的粉雪魅力給每一個人。

官網：
https://www.jdnisekosss.com/

留壽都滑雪場 　Ski in / Ski out

　　留壽都滑雪場的標語是「擁有極上粉雪的滑雪度假村」，和二世谷同為北海道兩大熱門滑雪場。這是個全方位都優秀的滑雪度假村，我認真的想了半天，實在找不出什麼缺點。地理位置優異，距離新千歲機場僅90分鐘車程；滑雪場面積廣闊、滑道類型豐富，有專門為初學者、兒童練習的區域，度假村飯店內溫泉、購物、餐廳等各種設施應有盡有，以及2020年12月新開幕豪華飯店The Vale Rusutsu。夜晚飯店中庭的燈飾閃爍迷人，是個絕對讓人滿意的滑雪度假村。

🚌 交通

出入機場：新千歲機場

巴士

1.札幌市區可以搭乘留壽都免費接駁巴士，需提前在官網預約。

2.從新千歲機場出發，有房客專用方案『BIGRUNS號』，車程約2小時，須在七天前預約。

3.Resort Liner巴士，從札幌市區或新千歲機場都有班次。

http://www.access-n.jp/resortliner_eng/winter/

Resort Liner
巴士

📖 雪場基本資訊

留壽都滑雪場／ルスツリゾート

地址：〒048-1711北海道虻田郡留壽都村字泉川13 番地

官網：https://rusutsu.co.jp/ski

官方FB粉絲團：RusutsuResort

開放日期參考：11月底～4月初

營業時間：9:00-20:00 (季初季末9:00-17:00)

纜車票價參考：25小時券25,000日幣，一日券8,800日幣起

面積：236ha

纜車數：18

滑道數：37

標高差：594M（最高994M 最低400M）

最長滑走距離：3,500M

最大斜度：40度

滑道比例：

初級	中級	高級
30%	40%	30%

官網

官方粉絲團

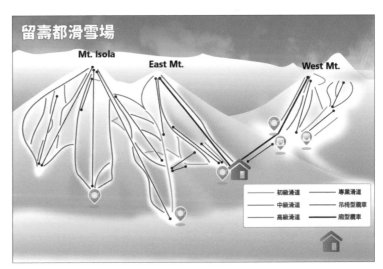

留壽都滑雪場地圖

雪場概況

　　留壽都是北海道最大的單一滑雪場，分據三座山頭，雪場地圖上由左至右分別為西山、東山、Isola山，難度依序漸進。共有37條滑道、總滑行距離42KM都是北海道滑雪場之冠。光是廂型纜車就有四座，快速輸送遊客。東山到西山間由廂型纜車連結，東山到Isola山的聯絡道就比較隱密了，要尋找一下。從Isola山回到東山是搭乘吊椅型纜車，要注意纜車關門時間，以免回不了飯店。

　　滑雪者多，雪場卻不擁擠─根據我親身觀察的心得，人都跑去滑道外滑行啦。坐纜車上山時，常看到有人從左右兩邊的樹林衝出來，再快速刷過纜車下的鬆雪堆，讓人心癢癢的想趕快衝上場享受風馳電掣的滑行。在Isola山頂能同時眺望羊蹄山與洞爺湖美景，讓人無比驚喜。

　　2022-2023冬季推出25小時纜車票，可以跨日期、不需連續使用，每次以一小時為使用單位(以通過纜車站閘門計算)，更為彈性。滑雪中心提供付費雪板打蠟服務。

● 初級滑道

　　西山、靠近留壽都渡假村飯店北館的**Family**滑道，距離短、坡度平緩，很適合初學者和小朋友。靠近飯店處有新手練習區。東山的**Easy Trail**滑道是雪場裡最平緩的滑道，也適合滑雪初體驗者。

● 中級滑道

　　東山最外側的**East Vivaldi**滑道全長2,300m，最大斜度24度，上半部陡急，下半部就比較和緩，可以順順的滑行。從滑道上可以眺望羊蹄山與整個留壽都渡假村。

Isola山頂看洞爺湖

Isola山頂看羊蹄山

Isola山的滑道

　　Isola山的**Isola Grand**滑道全長3,500M，從山頂一口氣滑下，超過癮的。

●高級滑道

　　Isola山的Isola A、B兩條滑道，未壓雪、陡度高，Isola A滑行距離更有1000M，極富挑戰性。

雪場美食

　　西山的Horn餐廳，使用留壽都高原猪肉的薑汁燒肉定食是人氣料理。Isola山的Steamboat餐廳必點是滑嫩的蛋包飯。在雪屋內的成吉思汗烤肉也是難得的體驗。

Horn餐廳的薑汁燒肉定食

Kakashi居酒屋

The Vale Rusutsu公寓型酒店

留壽都滑雪渡假村南北館房間

住宿

　　Ski in /out的留壽都渡假村有多間飯店，威斯汀留壽都、南北館，以及The Vale Rusutsu公寓型酒店，溫泉設施「壽之湯」。南北館的入口前方的旋轉木馬是留壽都的地標，威斯汀為高聳的塔樓建築，樓中樓格局的豪華套房，房間內有起居室、臥室，最多可入住7人。

　　南北館是一般客房，兩館中間的通道Daniel Street有許多賣店與輕食餐廳，非常好逛。南館比較靠近通往東山的廂型纜車，若住這可以少走點路。

The Vale Rusutsu是近年流行的公寓型酒店，裝潢低調奢華，並融入北海道與日本文化的沉穩設計。房間內有廚房與烹調器具，開放式客廳與大落地窗，有絕佳的採光。頂樓公寓(penthouse)擁有360度環景，將留壽都風光盡收眼底。

飯店內的美食餐廳超過10間，Oktober Fest自助餐，有到北海道絕不能錯過的豪華蟹腳吃到飽。Kakashi居酒屋，能吃到美味的生魚片、海鮮與和牛料理。

留壽都滑雪度假村的地標旋轉木馬

The Vale Rusutsu頂樓套房的環景客廳

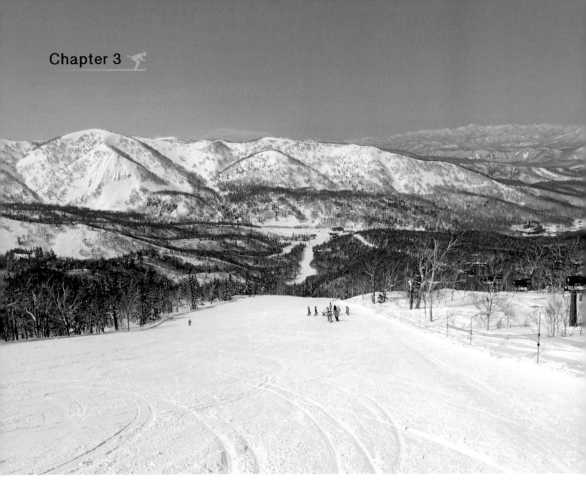

Kiroro滑雪場

北海道代表性雪場之一，雪量與雪質極佳，冬天積雪量最高達5公尺之多，雪季更長達6個月。

2022年冬季，Club Med集團入主渡假村內的兩間飯店，重新盛大開幕，成為設備完善的豪華度假村，餐廳、溫泉、雪地活動全都有，完全滿足滑雪初學者或玩家、親子旅遊等各種需求。

Kiroro滑雪場

🚌 交通

巴士：新千歲機場出發100分鐘、札幌出發60分鐘、小樽出發40分鐘。

新千歲與札幌出發：Resort Liner北海道滑雪巴士

小樽出發：Kiroro滑雪場巴士，需提前上網預約

📖 雪場基本資訊

Kiroro 滑雪場／キロロスキー場

地址：北海道余市郡赤井川村字常盤128-1
官網：https://www.kiroro.co.jp
開放日期參考：12月初～5月初
營業時間：9:00-19:00
纜車票價參考：5,900日幣起
纜車數：9
滑道數：23
面積：236ha

纜車數：18
滑道數：37
標高差：610M（最高1,180M 最低570M）
最長滑走距離：4,050M
最大斜度：37度
滑道比例：

初級	中級	高級
33%	29%	38%

官網

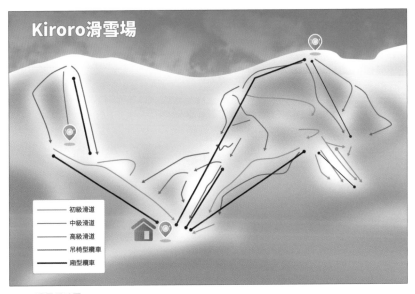

Kiroro滑雪場

初級滑道
中級滑道
高級滑道
吊椅型纜車
廂型纜車

Kiroro滑雪場地圖

雪場概況

　　Kiroro最大的優點就是有北海道的柔細粉雪，以及寬敞好滑的雪道。滑雪場分為朝里與長峰兩大區域。朝里有廂型纜車直上山頂，最長滑行距離4公里很過癮。

　　在滑雪中心能租借齊全的滑雪裝備，雪衣雪褲、單雙板的雪板與雪鞋、安全帽、手套、護目鏡等等。

　　新手就從滑雪中心前方的綠線開始，有幾條長度坡度不同的路線，能循序漸進的練習。最後，是開放給高手挑戰的界外滑雪區，在長峰與朝里山頂各有出入口，需至滑雪中心申請才能進入。

　　搭乘廂型纜車上山，山頂有個幸運鐘，別忘了敲響祈福。山頂另一側有難度較高的黑線未壓雪滑道，遊客也較少，是玩家最愛。長峰區的黑紅線適合中級程度的雪友練功，天氣晴朗時能看到日本海，景色很美。

　　Kiroro Kids Academy兒童滑雪學校，有專門讓小朋友上課的區域，教學內容和安全性都可以放心。兒童滑雪學校授課語言為英文或日文，有些雪季有聘請工作人員擔任中文翻譯，請聯絡滑雪學校詢問。Kiroro國際滑雪學校有英文與中文滑雪教練，為人數不多，請提早預約。

山頂直下長達4公里的滑道

山頂幸運鐘

滑雪中心前方的兒童教學區

雪場美食

Club Med精緻全包式假期包含三
餐美饌與美酒。Kiroro Peak行館內的
Otaru主餐廳是有著北海道道地美食的
自助餐廳，The View Bar全天候供應雞
尾酒、果汁、無酒精特調飲品，都包括
在Club Med全包式假期的服務內，無須
額外付費。

Club Med飯店內的餐廳美食

　　Kiroro Grand 本館晚餐餐廳選擇豐
富，如The Kotan日式燒肉餐廳、The Ogon亞洲料理餐廳等。

住宿資訊

　　渡假村內有3間飯店，Yu Kiroro豪華公寓型酒店，2019年底開幕，套房內有客
廳、廚房與1-3間臥室房型，適合一群朋友或家庭入住。Penthouse頂樓公寓接近3百
平方公尺的廣闊空間，有客廳、餐廳、4間臥房、陽台等。

Kiroro滑雪場與Kiroro Peak行館

Yu kiroro公寓型酒店 　　　　　　　　　　　Club Med飯店內的日式風呂

　　Club Med購入的兩間飯店，Kiroro Peak行館只接待設有12歲以上的客人，提供提供較高隱私的恬靜空間。飯店內設有日式溫泉，與滑雪中心相通，便利性高。Kiroro Grand本館將在2023年冬季開幕，提供更多客房，與闔家歡的雪地活動。

　　Club Med提供繽紛多彩的娛樂活動，房客可參加雪地健行、欣賞霧淞。也有付費活動，如雪地騎馬、冰釣體驗、雪地摩托車等，大人小孩都能度過難忘的雪國假期。

特殊活動

滑雪場內還有個有趣體驗「SNOW DRIVE」，類似小三輪車的雪橇，可以在滑雪中心租借，並且帶上指定的纜車，從山下滑行而下，挺刺激好玩的。

SNOW DRIVE可在滑雪中心租借

手稻滑雪場

　　札幌手稻滑雪場是1972年冬季奧
運、2017年冬亞運會場，奧運聖火台仍
保存在雪場上，喜歡挑戰的朋友也能體
驗當時比賽的陡峭黑線滑道。外國遊客
多，滑雪中心的指示牌有中文、英文標
示，對觀光客相對便利。

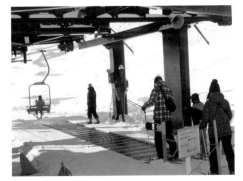

初級滑道的纜車，有電動步道

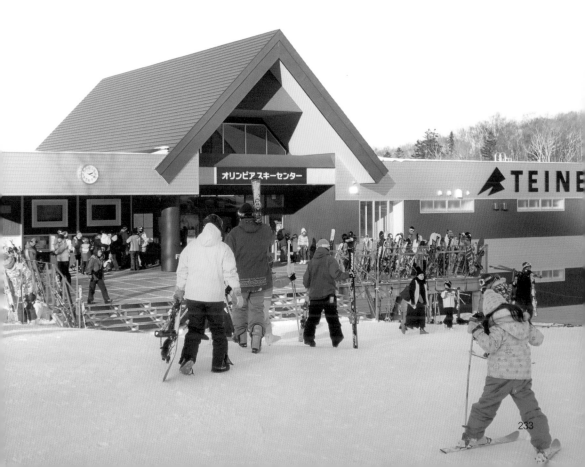

233

🚌 交通

距離札幌市區約1小時車程，有滑雪巴士直達，或是搭乘火車至JR手稻站再換搭公車或計程車。

Big Runs巴士：停靠札幌車站、市區數間指定飯店。需先上網預約。https://bigruns.com/en/

火車：札幌車站至手稻站約15分鐘。手稻站南口搭乘公車至滑雪場約16-28分鐘。

Big Runs
巴士

📖 雪場基本資訊

手稻滑雪場／サッポロテイネ

地址：札幌市手稻区手稻本町593

中文官網：https://sapporo-teine.com/snow/lang/zz/

開放日期參考：11月底～5月初

營業時間：平日9:00～16:00／夜滑開放一座纜車到20:45

纜車票價參考：一日券5,500日幣起

面積：76ha

纜車數：10

滑道數：15

標高差：683M（最高1,023M 最低340M）

最長滑走距離：5,700 M

最大斜度：38度

滑道比例：

初級	中級	高級
30%	40%	30%

官網

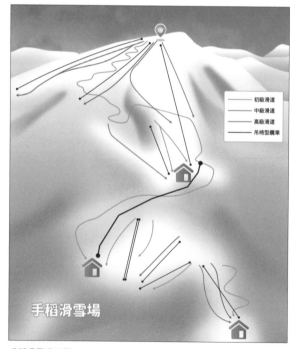

初級滑道
中級滑道
高級滑道
吊椅型纜車

手稻滑雪場

手稻滑雪場地圖

高地區的北壁滑道、奧運滑道，都是難度
很高的黑線

奧林匹亞區有的綠線滑道平緩、距離不
長，都適合新手練功，也有給初心者的雪
上電梯（魔毯）。

手稻滑雪場的摩天輪地標

奧運聖火台

雪場概況

　　最讓我印象深刻的，是在滑雪場上可以看到手稻
市區，以及石狩灣的美景。尤其是天氣晴朗時，藍天
白雲與蔚藍海灣構成一副美麗圖畫，太美太美了。日
本其他地區的滑雪場大多在深山裡，難得能從雪場上
看到海灣。只有北海道緯度夠高、地理位置好，不用翻山越嶺也有好雪場。

　　高地區的兩條主要的紅線滑道命名為City view，雪道寬敞，邊滑雪邊欣賞美景
好過癮，推薦已有滑雪經驗直接到這一區。黑線「北壁」是條未壓雪的1.5公里滑
道，難度超高。奧運比賽的黑線滑道也很陡峭。

　　奧林匹亞區有個明顯的大地標「手稻摩天輪」聳立在雪道上方，這裡在夏天是
熱門的遊樂園。幾條綠線滑道平緩、距離不長，都適合新手練功，也有給初心者的
魔毯。奧運聖火台也保存在此。

雪場美食

　　手稻滑雪場推出滑雪場專屬的「手稻啤酒」，外包裝是手稻山頂風景，使用手
稻地區的地下水製作，口感清涼甘甜，僅在手稻滑雪場的餐廳、商店販售，請把握
機會，嚐嚐滑雪場的聯名啤酒。

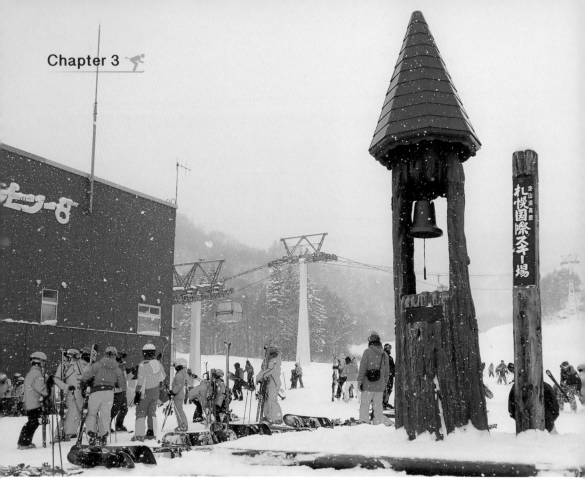

札幌國際滑雪場

札幌國際滑雪場

札幌近郊的札幌國際滑雪場具有高人氣,曾獲得北海道最具魅力滑雪場票選第一名。可以從札幌市區當日來回,前往滑雪場的巴士大多有停靠定山溪溫泉,適合安排在定山溪溫泉住一晚,享受兩天一夜的溫泉滑雪旅行。

札幌國際滑雪場 滑雪中心入口

🚌 交通

距離札幌市區約1.5小時車程，有從新千歲機場、札幌市區或定山溪溫泉出發的滑雪巴士。
中央巴士：在札幌車站巴士總站17號月台搭車
北海道Resort Liner巴士：停靠札幌車站、市區數間指定飯店

📖 雪場基本資訊

札幌國際滑雪場／札幌国際スキー場
地址：札幌市南區定山溪937番地先
網址：https://www.sapporo-kokusai.jp/tw/
開放日期參考：11月中下旬～5月上旬
營業時間：平日9:00-17:00／週末和假日
8:30-17:00
纜車票價參考：一日券4,600日幣起
面積：65ha

纜車數：5
滑道數：7
標高差：470M (最高1,100M 最低630M)
最長滑走距離：3,600M
滑道比例：

初級	中級	高級
30%	50%	20%

官網

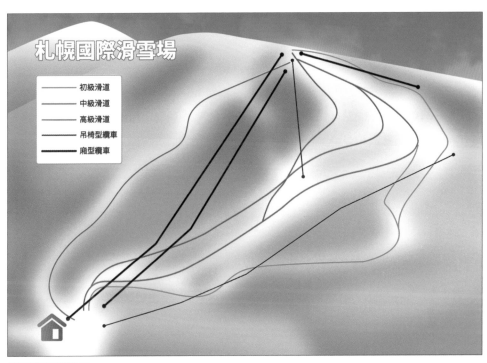

札幌國際滑雪場

初級滑道
中級滑道
高級滑道
吊椅型纜車
廂型纜車

札幌國際滑雪場地圖

札幌國際滑雪場、雪道

雪場概況

　　適合各種程度的滑雪者以及想玩雪、親子同遊的旅人。滑雪場規劃有中文或英文的新手體驗課(雙板滑雪，每年是否推出請見官網公布)，提供包含滑雪風鏡、手套、雪衣褲等全套裝備租借，新手練習區有魔毯，讓第一次滑雪的人也能空手出發、輕鬆體驗。

　　幾條紅黑線的進階滑道各有特色，相當有挑戰性。在山腳規劃有小朋友戲雪、玩雪盆的區域。滑雪纜車票購票時收取500日圓押金，離開前退票卡會歸還。

　　天氣晴朗時，從山頂能眺望石狩灣、手稻山，甚至小樽市的美景。不滑雪的人也可以搭乘廂型纜車上山頂，喝杯咖啡欣賞風景。

幫助新手快速學習的雪上電梯（魔毯），有透明遮罩防風雪　　玩雪盆的區域

雪場美食 貓頭鷹拉麵店、啄木鳥披薩店

雪場美食

滑雪場的餐廳以動物命名,最推薦一樓的「貓頭鷹拉麵店」,從滑雪場有入口直接進入,中午時段總是大排長龍。大人氣料理是鹽味餛飩拉麵、辛味增拉麵。

「啄木鳥披薩店」,使用義大利小麥粉和北海道黑松町起司製作的披薩也很受歡迎,蠻多人推薦4種起司披薩、瑪格麗特披薩。

SKS International咖啡店

山頂的SKS International咖啡店,提供貝果、瑪芬、吉拿棒、霜淇淋等輕食甜點。

特殊活動

札幌國際滑雪場每到3月底就會舉辦成吉思汗烤肉大會。早春天氣回暖,滑雪場在二樓陽台擺設桌椅和烤爐,北海道名物:香噴噴的成吉思汗烤肉吃到飽,在雪地中烤肉別有一番樂趣呢。

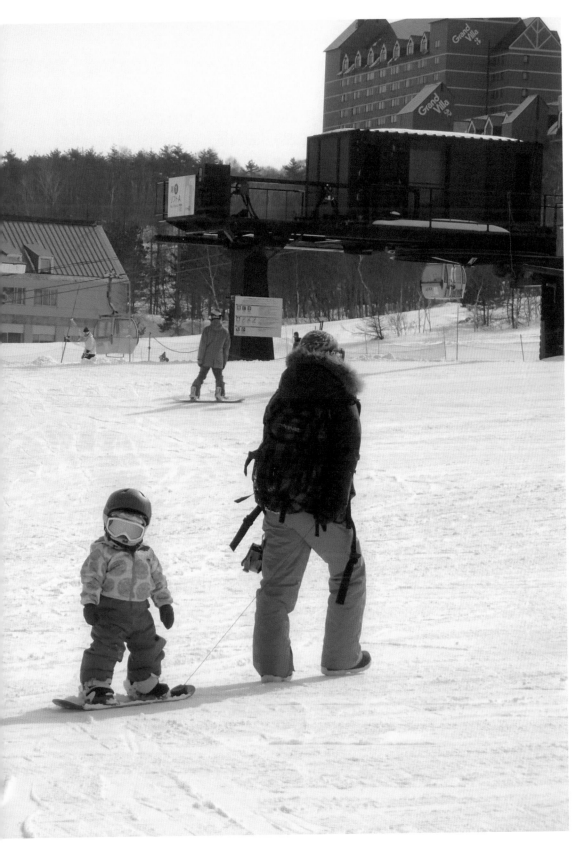

在滑雪行程的安排中，最重要的是選擇滑雪場。先決定地點，才能預定接下來的機票、住宿等。選擇滑雪場是門大學問，去哪滑雪，必須依照個人的需求來選擇；別人喜歡和推薦的，或是熱門滑雪場，其實都不一定適合你。例如北海道最有名的二世谷滑雪場，以鬆雪、樹林等難度較高的界外滑雪出名，如果是第一次滑雪者，無法到這些區域，可能就覺得無聊了。

我常收到粉絲或朋友詢問推薦的滑雪場，這很難只用三言兩語來回答哪個滑雪場好或不好。通常我會詢問發問者的程度、需求、同行者、預算等，再推薦滑雪場。雖然無法一一回答正在閱讀本書的各位，但是歸納統整了幾項常被詢問的需求，分別來做推薦。

新手滑雪

親子、家族旅遊

溫泉旅行愛好者

中高級滑雪玩家

滑雪新手首選

★價錢　★滑雪度假村　★地形

首先我會建議新手選擇「相對便宜」的滑雪場。滑雪運動所費不貲，第一次滑雪盡量以較少的金額來進行體驗，如果真的喜歡，以後再「撩落去」也不遲。相對便宜要如何選擇？就地區上而言，北海道滑雪的費用一般都比本島高，因此建議新手不一定要衝北海道，本島也有許多不錯的滑雪場。

此外，滑雪新手都只會在初級滑道練習，挑選中小型的滑雪場即可，費用也會比大型人氣滑雪場來的親切。或是初級佔比高的滑雪場也很適合。

除了價錢，也會建議滑雪新手盡量挑「滑雪渡假村」類型的滑雪場。雖然渡假村的住宿費用會比民宿高，但是滑雪度假村都是Ski in / out，可以減少搭車或是步行到滑雪場的不便，滑累了也能馬上回飯店休息。有些渡假村提供住宿、纜車票、裝

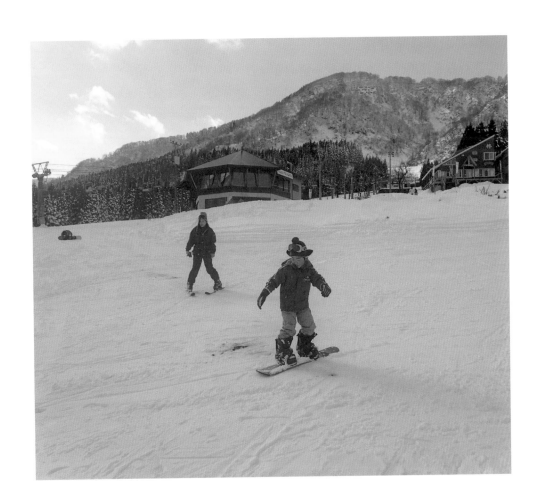

備租借等的套裝優惠,直接在飯店租裝備也省事。此外大型滑雪度假村還有規劃至鄰近車站、機場的定點接駁服務,對於滑雪菜鳥來說方便很多。最後也要留意是否有中文教學的教練。

新潟 ▶ 苗場王子渡假村

在台灣有超高人氣的苗場王子大飯店,也是新手滑雪的好去處。雪場面積大,有多條不同的綠線滑道,富有變化性,新手也能體驗在不同雪道上滑行的樂趣。滑雪學校有中文教練是一大優勢。(詳見103頁)

新潟 ▸ GALA湯澤滑雪

　　新幹線直達的便利性，對於外國遊客友善，可租借的裝備多，很適合初次滑雪體驗的人，湯澤也是比較容易找到中文教學教練的地區（詳見110頁）。

岩手雫石王子滑雪渡假村

　　東北岩手縣的雫石滑雪場，費用相對便宜些。大多數滑雪場的初級滑道都位在山腳，但雫石滑雪場大部分的滑道位在山上，初學者也能搭乘纜車上山，體驗山上的好雪況。須留意滑雪場沒有駐點的中文教練，比較適合參加滑雪團一起前往。（詳見174頁）

親子、家族旅遊首選

★兒童玩雪設施與教學　★托嬰中心　★其他雪地活動

　　親子出遊就是要讓小孩玩得開心，選擇有兒童玩雪設施、兒童滑雪教學的滑雪場就是重點啦。大型滑雪度假村多有這些設施，部分更有設置托嬰中心，讓帶小小孩出門的爸媽也能將寶貝交給飯店照顧，放心的上場滑雪。

　　此外，選擇有其他雪地活動的滑雪度假，如雪地健行、雪地摩托車等，讓同行的家人就算不滑雪，也能享受愉快的冬季假期。

長野 ▸ 輕井澤王子滑雪渡假村

　　輕井澤一直是親子滑雪首推，有專門讓小朋友學習滑雪的熊貓人滑雪學校，滑雪場也特地規劃熊貓人滑雪教學區、兒童玩雪區域，不論是課程或設施，都是能讓小朋友玩得開心又放心的地方。交通方便也是優點，住宿還能選擇獨棟的小木屋，最多可入住8人，全家住在一起超歡樂。而王子渡假村內的購物中心，以及輕井澤的許多人氣景點，都能讓人盡情遊玩，就算不滑雪也一點也不無聊。（詳見137頁）

北海道 ▸ 星野Tomamu渡假村

　　許多身為爸爸的滑雪友人，都一致推薦帶太太與小孩到星野TOMAMU度假村，

原因是渡假村內的各項遊樂設施大受好評：一年四季如夏的微笑海灘泳池、林木之湯溫泉、安藤忠雄設計的水之教堂、冬季限定的愛絲冰城；以及規劃琳瑯滿目的雪地活動，讓滑雪假期豐富多元，不待上個三、四天可玩不完呢。（詳見190頁）

北海道 ▶ 富良野王子滑雪渡假村

位在北海道中心的富良野滑雪場，也是闔家歡樂的好場所。平緩的初級滑道讓新手、小朋友都能放心滑行；飯店內各項設施完善：讓身心舒暢的紫彩之湯溫泉，多間美食餐廳可以大打牙祭。在森林精靈陽台、森之時計咖啡體會寧靜悠閒的冬日時光，喜歡刺激的朋友則能到歡寒村的活動。時間充裕的話，也能安排參觀富良野的葡萄酒、起司工廠等，絕對會是多彩多姿的假期。（詳見199頁）

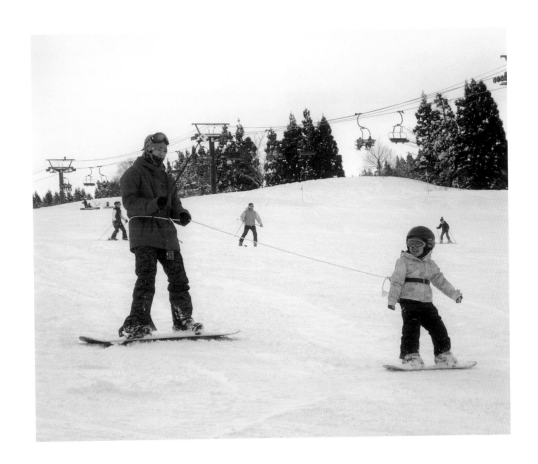

溫泉旅行愛好者

★泡湯

日本古樸的溫泉街

冬天就是要泡湯啊，尤其來到溫泉大國日本，怎能錯過悠閒泡湯之樂？日本有個Best of the Classic Mountain Resorts組織，選出六大溫泉滑雪場，稱為「Mt. 6」，分別為藏王溫泉、草津溫泉、野澤溫泉、妙高赤倉溫泉、白馬八方尾根和志賀高原（志賀高原後來退出，目前只剩下Mt 5了）。這五座滑雪場都是歷史悠久的溫泉勝地，在激烈的滑雪運動後泡湯休憩，令人神清氣爽，是冬季暖呼呼的放鬆好選擇。

在日本泡溫泉，請遵守以下泡湯禮儀：

1. 日本溫泉是裸湯，也就是不穿衣服泡湯的，泳衣也不行。第一次在日本泡湯可能會不習慣，其實大家都很自然的，放輕鬆就好啦。

2. 進溫泉池泡湯之前，先在旁邊的淋浴場沐浴清洗身體。

3. 泡湯時不能將毛巾帶進溫泉池內。日本人多半把毛巾放在浴池邊，或包在頭上。也不要將頭髮浸泡在溫泉內。

4. 泡湯不宜久，量力而為，覺得頭昏時請慢慢起身到旁邊休息。

5. 泡湯前後都要適時補充水分。

山形▶藏王溫泉

擁有1900多年的歷史，藏王溫泉是日本的代表名泉之一，溫泉泉質屬於強酸性泉，對皮膚很好，泡完之後咕溜的滑嫩感，是比相機濾鏡更厲害的美肌效果，也讓藏王溫泉號稱「美人湯」。村內溫泉飯店林立，溫泉街上也有三處公湯（公共溫泉）、五處足湯。（藏王溫泉滑雪場介紹詳見168頁）

草津國際滑雪場

群馬 ▶ 草津溫泉

　　日本有名的古老溫泉鄉，起源於千年之前，曾連續15年獲得「日本溫泉100選」的第一名。位於鎮內中心的「湯畑」，是草津溫泉最著名的景點。湯畑就是溫泉田的意思，溫泉中一格格木槽可以引流泉水和散熱，層層疊疊看起來像梯田一樣，故稱為湯畑。西之河原露天浴場、御座之湯、大滝乃湯等都是草津溫泉有名的泡湯場所。

　　另一個不能錯過的是「湯揉」表演。溫泉原水溫高達近百度，無法直接入浴，加入冷水又會稀釋泉水，所以當地居民用寬幅30cm，長度180cm的木板，伴隨著歌聲有節奏地攪動溫泉水，讓水溫下降，稱之為「湯揉」，從江戶時期流傳至今，已

草津溫泉的湯畑

草津溫泉的湯揉表演

成為草津溫泉代表性的表演節目。

草津溫泉不僅是日本第一名湯，也是日本最古老的滑雪場之一，有接近百年的歷史，更是日本第一個架設滑雪纜車的滑雪場。滑雪場屬於中型規模，位在海拔高度2千公尺左右，有著良好雪況。幾條初級滑道坡度平緩，適合初學者。最長滑行距離有8KM。

草津國際滑雪場／草津国際スキー場
官網：https://www.932-onsen.com/green/index

長野 ▶ 野澤溫泉

野澤溫泉是個古樸的溫泉村莊，村內有13處免費公湯，各有特色，全部泡過一輪還能蒐集蓋章兌換紀念小物。野澤溫泉最出名的是每年1月15日舉辦的「道祖神祭」，是日本三大火祭之一，祭典前幾天會以木材搭建高聳神殿，在祭典當日焚燒，並且舉行激烈的「火攻」，遊客也能加入，相當精彩刺激。村內住宿床位有限，想參加道祖神祭最好能提早在半年前先規劃訂房。

野澤溫泉滑雪場／野沢　泉スキー場
官網：http://www.nozawaski.com/

野澤溫泉滑雪場也是1998年長野冬季奧運的比賽場地之一。面積廣大，地形豐富多變化，降雪量大，設有兒童玩雪公園、特技公園等，無論是初學者還是玩家都能盡興。野澤並擁有一條日本最長的10公里滑道，從山頂一路飆下，非常過癮。特殊滑道Skyline也深受玩家矚目，沿著山稜線的滑道陡峭但景觀絕佳。此外也要推薦雪場美食，長坂纜車站Yamabiko餐廳的「香蒜牛排野澤菜飯」，曾獲得日本滑雪場美食冠軍。

新潟 ▶ 越後湯澤

越後湯澤雖不在Mt. 6名單之內，卻是我很喜愛的溫泉小鎮。日本大文豪川端康成曾以越後湯澤為背景寫下《雪國》，獲得諾貝爾文學獎，迷人的雪國風情風靡海內外觀光客，900多年歷史的溫泉也深受遊客喜愛。從東京搭乘新幹線直達越後湯澤約70多分鐘，以此為據，有免費接駁車到鄰近的湯澤三山滑雪場：GALA湯澤(詳見110頁)、湯澤高原和石打丸山滑雪場，以及稍遠一些的舞子高原、上越國際滑雪

場；前往苗場與神樂滑雪場也是在此換車。新幹線車站外的溫泉街，大大小小的飯店民宿林立，認真搜尋一定能找到符合自己預算與需求的住宿。以此為據點，待上個五天七天玩遍附近滑雪場，非常過癮

　　說到越後湯澤的美食餐廳，特別推薦「保よし」和「茶屋森瀧」，前者的人氣料理是香氣細緻的舞茸御膳，後者是當地人愛去的餐廳，冬夜點上一份人氣烏龍麵火鍋，暖身也暖心。另外越後湯澤的清酒博物館也是熱門景點，囊括了日本近百款清酒，到櫃台付500日幣，領取5個代幣和小酒杯，選定酒款、放入酒杯、投入代幣，美酒馬上讓你喝。車站內還有一處清酒溫泉，滑雪之後就到此享受微醺滋味吧。

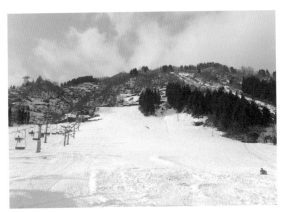

湯澤高原滑雪場

越後湯澤官網 鄰近滑雪場介紹：
http://www.e-yuzawa.gr.jp/language_twn/ski/

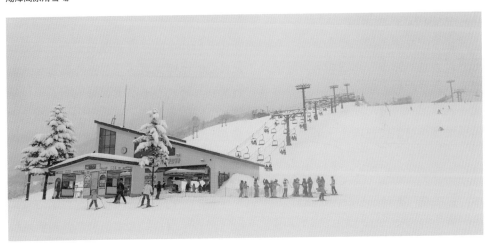

石打丸山滑雪場

推薦給中高級玩家的滑雪場

★長天數　★面積大　★特殊地形

　　已經有一定程度、或是長天數滑雪需求的中高級滑雪，會想挑選面積大，或是有特殊地形的滑雪場，才不會一兩天就滑膩了。愛刺激者更會依自身需求，選擇有特技公園、界外滑雪或是樹林等特殊地形來進行練習。

大型滑雪場

　　首先要推薦的是北海道三大滑雪場留壽都、二世谷和Kiroror。留壽都是北海道最大的單一滑雪場，滑道分據三個山頭；二世古滑雪場由四大滑雪場組成，加上界外滑雪區域，許多朋友待上幾週還是滑不膩；Kiroro雪質雪況都優秀，雪季長達半年。本島的安比高原、藏王溫泉、苗場與神樂滑雪場、滑道豐富有變化。白馬和志賀高原由數個各有特色的滑雪場組成，都很適合長天數的滑雪者。（詳見206頁及222頁）

　　其中志賀高原是日本滑雪區域最大的滑雪場，上百條滑道，在這裡完全能體驗「滑到腿軟」是什麼感覺。海拔高度2,000公尺成就乾爽的粉雪，也讓志賀高原成為日本人氣雪場之一。

Backcountry Skiing

　　冒險的腳步怎樣也停不下來，Backcountry Skiing是滑雪者經由步行，或搭乘壓雪車、直升機等，到達滑雪場範圍外、更高處的區域滑雪。有著自然鬆雪、未經修整的天然地形，格外吸引人，是滑雪者的夢幻天堂，。通常滑雪場外的區域是禁止進入滑雪的，但部分滑雪場會開放成區域，有些需先申請、有些不用，但在這些區域滑雪要特別注意安全，若發生意外，要自行負擔搜救費用。喜歡Backcountry Skiing的玩家心中首選是北海道二世谷滑雪場，長野白馬滑雪場同樣也有開放Backcountry Skiing。（詳見116頁及206頁）

　　想要進行Backcountry Skiing，須具備怎麼樣的能力呢？我曾採訪過日本滑雪場專門擔任Backcountry Skiing嚮導的滑雪教練，他表示滑行能力必須能抵達滑雪場的每個地方，能在每個雪道滑行，在中級雪道需要能流暢滑行，在高級滑道也必須能

滑下來，就算以「之」字型迂迴的滑行也沒關係。經驗值也很重要，先跟著有經驗者滑行，或是參加滑雪學校的Backcountry Skiing課程或行程，是比較安全的方式。

特技公園

喜歡在滑雪場上飛來飛去的朋友，在前面的章節介紹過白馬的四七滑雪場（詳見129頁），以及安比高原（詳見162頁）、ALTS磐梯山滑雪場（詳見179頁）也特別規劃特技公園區。新潟縣的舞子高原滑雪場也很受歡迎，有各類型的跳台，也有Bank和Wave，是內行人才知道的好所在。

舞子高原滑雪場
官網：https://www.maiko-resort.com/winter/

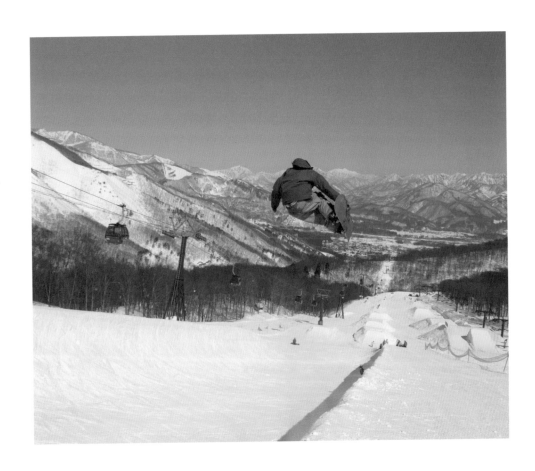

Chapter 4

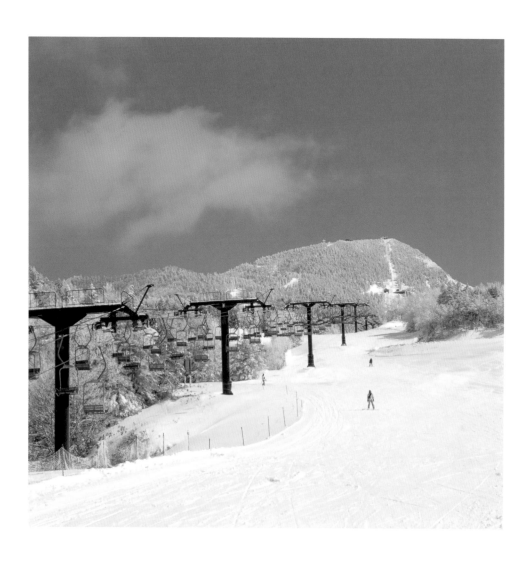

2AF686

日本滑雪度假 全攻略

裝備剖析╳技巧概念╳雪場環境╳特色行程

作　　者　娜塔蝦
編　　輯　單春蘭
特約美編　Meja
特約美編　張哲榮
封面設計　張哲榮

行銷企劃　辛政遠
行銷專員　楊惠潔
總 編 輯　姚蜀芸
副 社 長　黃錫鉉

總 經 理　吳濱伶
發 行 人　何飛鵬
出　　版　創意市集
發　　行　城邦文化事業股份有限公司
　　　　　歡迎光臨城邦讀書花園
　　　　　網址：www.cite.com.tw

香港發行所　城邦（香港）出版集團有限公司
　　　　　　香港灣仔駱克道193 號東超商業中心1 樓
　　　　　　電話：（852）25086231
　　　　　　傳真：（852）25789337
　　　　　　E-mail：hkcite@biznetvigator.com
馬新發行所　城邦(馬新) 出版集團
　　　　　　Cite (M) Sdn Bhd
　　　　　　41, Jalan Radin Anum, Bandar Baru Sri Petaling,
　　　　　　57000 Kuala Lumpur,Malaysia.
　　　　　　Tel：(603) 90563833
　　　　　　Fax：(603) 90576622
　　　　　　Email：services@cite.my

印　　刷　凱林彩印股份有限公司
二版 3 刷　2024 年 7 月
定　　價　420 元

國家圖書館出版品預行編目（CIP）資料

日本滑雪度假全攻略【暢銷增訂版】：裝備剖
析╳技巧概念╳雪場環境╳特色行程 / 娜塔蝦
著.
　-- 初版 -- 臺北市：創意市集出版：
城邦文化事業股份有限公司發行，2022.12
面；　公分. --（樂遊ing）
ISBN 978-626-7149-36-2（平裝）

1.滑雪 2.旅遊 3.日本

994.6　　　　　　　　　　　111016717

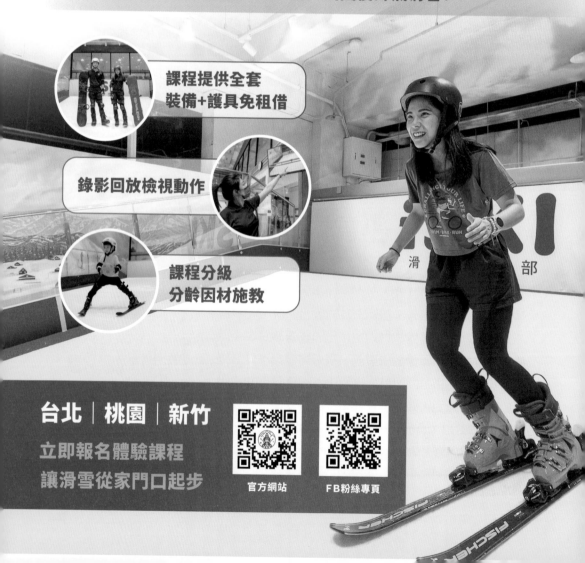

全台最專業 雪具選物店

舒適｜專業｜懂你

專業滑雪教練針對不同滑雪者需求偏好，給予建議與服務，解決對雪具不熟悉、國外挑選語言不通、無售後服務等問題，嚴選最適合台灣滑雪人的裝備，提升滑雪舒適感、靈敏度、便捷性，更展現你的潮流風格！

- 全方位客製化塑鞋 Boot Fitting
- 獨家引進多種品牌
- 專業滑雪教練雪具諮詢
- 專屬於你的潮流風格

#專業挑選
#輕鬆滑雪

官方網站　　　FB粉絲專頁

線上回函抽獎

iSKI滑雪體驗課程

線上填寫回函資料即有機會抽中精美好禮

即日起至 **2023/1/8**（日）止

回函填寫位置 1

回函填寫位置 2

填寫位置1 網址：https://reurl.cc/334bWl
填寫位置2 網址：https://reurl.cc/oZyv1q

注意！以上請選擇一個填寫位置即可，若重複填寫，視為不符報名規則，不具抽獎資格。

好禮 1

滑雪體驗課程

抽 **3** 名

價值：**2050** 元 / 一堂課

滑雪課程簡介
iSKI歐州進口滑雪模擬機＋國際認證專業教練，讓你在台灣高效率學滑雪，初學者也能輕鬆上手，出國前做好準備，出國後帥氣滑雪！

初階滑雪體驗課程，每堂 50 分鐘，提供全套裝備＋護具。

兌換方式：中獎人憑iSKI課程兌換券，私訊聯繫iSKI滑雪俱樂部 facebook 粉絲專頁，即可於線上兌換報名體驗課程。
使用期限：即日起至 2023/6/30。

抽獎說明辦法如下：

- 凡於2023年1月8日前線上填妥資料，並上傳新書購買憑證，如發票、電子發票、實體書籍封面為抽獎依據（每人限抽乙次），方可參加活動抽獎。
- 將個別以電話通知中獎者，並於2023年1月13日公布中獎名單在「創意市集」facebook粉絲專頁。通知中獎者領獎方式與後續事宜。
- 贈品除遇商品嚴重瑕疵，恕不接受退換貨，亦不得更換品項及折現。
- 活動獎項之寄送地址僅限台、澎、金、馬地區。
- 主辦單位保留修改、終止、變更活動內容細節之權利。

滑雪俱樂部